超級漫畫百科5000例

C·C動漫社 著

Q版篇

超級漫畫百科5000例-Q版篇

國家圖書館出版品預行編目資料

超級漫畫百科5000例. Q版篇 ／ C.C動漫
社作. -- 初版. -- 新北市：楓書坊文化,
2014.04 256面26公分

ISBN 978-986-5775-49-0（平裝）

1. 漫畫 2. 繪畫技法

947.41 103001834

出　　　版／楓書坊文化出版社
地　　　址／新北市板橋區信義路163巷3號10樓
郵 政 劃 撥／19907596 楓書坊文化出版社
網　　　址／www.maplebook.com.tw
電　　　話／(02)2957-6096
傳　　　真／(02)2957-6435
編　　　著／C·C動漫社
總　經　銷／商流文化事業有限公司
地　　　址／新北市中和區中正路752號8樓
網　　　址／www.vdm.com.tw
電　　　話／(02)2228-8841
傳　　　真／(02)2228-6939
港 澳 經 銷／泛華發行代理有限公司
定　　　價／320元
初 版 日 期／2014年4月

C6-2E10

前言

一個人繪畫時，有時候是否會覺得自己腦海中的資源不夠用呢？這是當然啦，因為一個人的力量是有限的，當我們的靈感幾近枯竭時，如果能借助「外力」來幫助我們增加靈感那該多好啊。而本書就是專門為Q版愛好者們量身打造的完美書籍，不僅為大家解決繪畫時的困惑和難題，還能使大家更加輕鬆地進行獨具個性的Q版描繪和創作哦！

本書的特點就是有眾多的Q版人物造型、道具以及動植物的圖例。考慮到為方便大家學習和查找各種Q版素材，本書共分為了6個章節，分別按照Q版人物頭部、Q版人物身體及Q版人物動態來進行展示Q版人物造型；根據道具的不同用途來進行分類展示Q版道具；根據花卉、樹木、植物集錦分類展示Q版植物；根據海、陸、空三大分類進行展示Q版動物。所以，本書所展示的內容順序不僅閱讀方便而且也很容易查找。除此以外，在每個章節的開頭都設置了繪畫知識重點解析，在圖例上需要注意描繪技巧的地方，還標註了詳細的圖文註解，以便於初學者更好地解讀與描繪。

C5-1D18

有了這本書籍，大家就不必再獨自苦思冥想，或者浪費大量時間在網路上苦苦搜尋了，現在就可以用最快的速度拿起本書查閱，相信本書中豐富的Q版素材，一定能夠幫助大家更好地完成Q版漫畫的描繪與創作。

那麼，現在就翻開本書，讓我們一同進入可愛的Q版世界吧！

C‧C動漫社

C3-2D15

C6-1A05

本書使用說明

▶ 本書圖片編號及展示方式說明

頁眉處的快速
查詢色塊，便
於迅速查找想
要臨摹的圖例。

本節繪畫知識
重點解析。

臨摹素材分類
名稱。

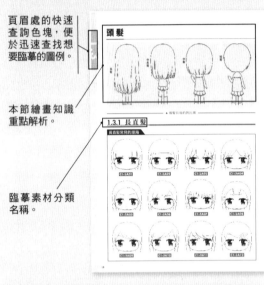

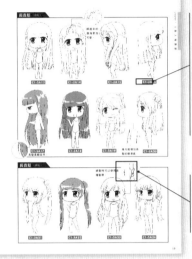

為各圖例添加序
號，以方便查找。
以C1-3A16為例：
C1：章序號
3：二級標題序號
A：三級標題序號
16：圖的序號

在困難點和容易忽
略的細節處理上配
置了放大的局部圖
讓讀者便於臨摹。

▶ Q版人物的頭部與身體臨摹素材

第1~2章，提供了常見Q版人物的頭部與身體的臨摹素材。為了方便讀者臨摹學習，我們特地為同一個素材描繪了四個常用的不同角度。這樣，不管在練習還是實際繪畫中遇到角度變化而產生疑問時，都可以透過翻閱本書得到解決。

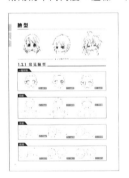

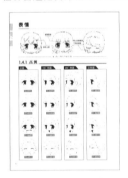

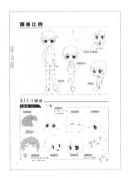

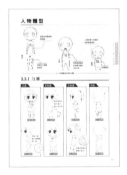

▶ Q版人物動態臨摹素材

第3章，提供了常用的Q版人物動態的臨摹素材。包括基本動態、情緒動態、生活類動態、運動類動態、休閒類動態、幻想類動態，以方便查閱。

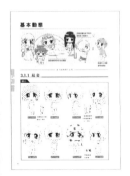

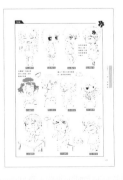

▶ Q版道具和動植物臨摹素材

第4~6章，提供了常用的Q版道具和動植物臨摹素材。提供了多種角度和風格的臨摹材料，並配有這些物品與人物搭配的圖例，方便大家練習查閱。

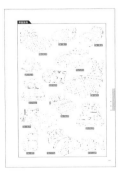

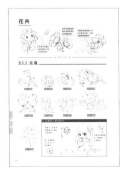

目錄

1
第一章
chapter 1

Q 版 人 物 頭 部

1.1 五官 …………… **8**

1.1.1 眉眼 ………………**8**

1.1.2 嘴巴 ………………**12**

1.1.3 耳朵 ………………**13**

1.2 臉型 ………… **14**

1.2.1 常見臉型 …………**14**

1.2.2 圓形臉 ……………**15**

1.2.3 包子臉 ……………**16**

1.2.4 方形臉 ……………**17**

1.3 頭髮 ………… **18**

1.3.1 長直髮 ……………**18**

1.3.2 長捲髮 ……………**21**

1.3.3 中長直髮 …………**24**

1.3.4 中長捲髮 …………**27**

1.3.5 中直髮 ……………**30**

1.3.6 中捲髮 ……………**33**

1.3.7 短直髮 ……………**36**

1.3.8 短捲髮 ……………**39**

1.4 表情 ………… **42**

1.4.1 高興 ………………**42**

1.4.2 憤怒 ………………**44**

1.4.3 悲傷 ………………**46**

1.4.4 驚訝 ………………**48**

1.4.5 害羞 ………………**50**

1.4.6 自信 ………………**52**

1.4.7 焦慮 ………………**54**

1.4.8 委屈 ………………**56**

1.4.9 痛苦 ………………**57**

1.4.10 邪惡 ………………**59**

1.4.11 其他常見的表情 ……**61**

2
第二章
chapter 2

Q 版 人 物 身 體

2.1 頭身比例 ……… **64**

2.1.1 1頭身 ……………**64**

2.1.2 2頭身 ……………**66**

2.1.3 3頭身 ……………**68**

2.1.4 4頭身 ……………**70**

2.2 身體角度 ……… **72**

2.2.1 正面 ………………**72**

2.2.2 半側面 ……………**75**

2.2.3 側面 ………………**78**

2.2.4 背面 ………………**81**

2.3 人物體型 ………**83**

2.3.1 勻稱 ………………**83**

2.3.2 瘦長 ………………**85**

2.3.3 渾圓 ………………**87**

2.3.4 誇張體型 …………**89**

C3-2A13

3.5.3 玩耍 …………………**152**

3.6 幻想類動態 …… **154**

3.6.1 變身 ………………**154**

3.6.2 飛翔 ………………**155**

3.6.3 施法 ………………**156**

3.6.4 攻擊 ………………**158**

3.6.5 防禦 ………………**160**

3
第三章
chapter 3

Q 版 人 物 動 態

3.1 基本動態 ……… **92**

3.1.1 站姿 …………………**92**

3.1.2 坐姿 …………………**95**

3.1.3 行走姿態 ……………**98**

3.1.4 蹲跪姿 ………………**101**

3.1.5 躺姿 …………………**104**

3.1.6 跑姿 …………………**107**

3.1.7 跳姿 …………………**110**

3.1.8 動態姿勢 ……………**113**

3.2 情緒動態 ………**116**

3.2.1 無聊、放鬆 …………**116**

3.2.2 驚訝、害怕 …………**118**

3.2.3 開心、高興 …………**120**

3.2.4 煩躁、生氣 …………**122**

3.2.5 失落、悲哀 …………**124**

3.2.6 害羞、靦腆 …………**126**

3.2.7 放空、發呆 …………**128**

3.3 生活類動態 …… **130**

3.3.1 更衣 …………………**130**

3.3.2 盥洗 …………………**132**

3.3.3 進食 …………………**134**

3.3.4 打掃 …………………**136**

3.3.5 烹飪 …………………**138**

3.4 運動類動態 …… **140**

3.4.1 體操 …………………**140**

3.4.2 田徑 …………………**142**

3.4.3 球類 …………………**144**

3.4.4 游泳 …………………**146**

3.5 休閒類動態 …… **148**

3.5.1 跳舞 …………………**148**

3.5.2 唱歌 …………………**150**

4

第 四 章

chapter 4

Q 版 道 具

4.1 生活類 ……… 162
4.1.1 寢具用品 ……162
4.1.2 盥洗用具 ……165
4.1.3 化妝品 ……167
4.1.4 餐具 ……169
4.1.5 家具 ……171
4.1.6 電器 ……174

4.2 辦公類 ……… 176
4.2.1 筆 ……176
4.2.2 書本 ……177
4.2.3 桌椅 ……178
4.2.4 辦公用具 ……180
4.2.5 實驗用品 ……182

4.3 體育類 ……… 183
4.3.1 足球類 ……183
4.3.2 籃球類 ……185
4.3.3 棒球類 ……187
4.3.4 田徑類 ……189
4.3.5 體操類 ……191

4.4 美食類 ……… 193
4.4.1 主食 ……193
4.4.2 甜點 ……195
4.4.3 小吃 ……197
4.4.4 飲品 ……199

4.5 兵器類 ……… 201
4.5.1 刀劍 ……201
4.5.2 盾牌 ……203
4.5.3 弓箭 ……205
4.5.4 長槍 ……207
4.5.5 槍械 ……209
4.5.6 坦克 ……211

5

第 五 章

chapter 5

Q 版 植 物

5.1 花卉 ……… 214
5.1.1 玫瑰 ……214
5.1.2 向日葵 ……215
5.1.3 百合 ……217
5.1.4 櫻花 ……218
5.1.5 水仙 ……219
5.1.6 牽牛花 ……220
5.1.7 鈴蘭 ……221
5.1.8 雛菊 ……222

5.2 樹木 ……… 223
5.2.1 松樹 ……223
5.2.2 銀杏樹 ……224
5.2.3 梧桐樹 ……225
5.2.4 椰子樹 ……226
5.2.5 葡萄樹 ……227

5.3 植物集錦 …… 228
5.3.1 花卉集錦 ……228
5.3.2 樹木集錦 ……230
5.3.3 植物聯誼會 ……232

6

第 六 章

chapter 6

Q 版 動 物

6.1 陸生動物 …… 234
6.1.1 貓 ……234
6.1.2 狗 ……236
6.1.3 熊貓 ……237
6.1.4 企鵝 ……238
6.1.5 老虎 ……239
6.1.6 恐龍 ……240
6.1.7 羊駝 ……241
6.1.8 熊 ……242
6.1.9 兔子 ……243
6.1.10 烏龜 ……244
6.1.11 狐狸 ……245
6.1.12 無尾熊 ……246

6.2 飛行動物 …… 247
6.2.1 燕子 ……247
6.2.2 貓頭鷹 ……248
6.2.3 鸚鵡 ……249
6.2.4 烏鴉 ……250
6.2.5 老鷹 ……251

6.3 水生動物 …… 252
6.3.1 鯨 ……252
6.3.2 海豚 ……253
6.3.3 鯊魚 ……254
6.3.4 海馬 ……255
6.3.5 小丑魚 ……256

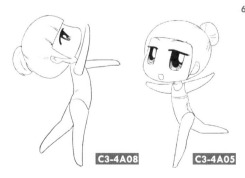

C3-4A08　C3-4A05

C3-4A13

C3-1D36

1

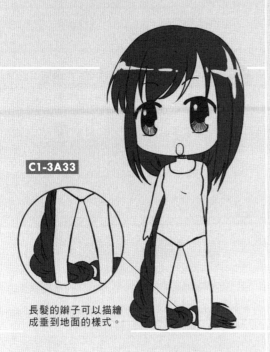

C1-3A33

chapter 1

Q版人物頭部

Q版人物的頭部常常被畫得很大，這是Q版人物的特點。要把頭部畫得又萌又可愛，才會讓Q版人物更有魅力。

長髮的辮子可以描繪成垂到地面的樣式。

C3-1G32

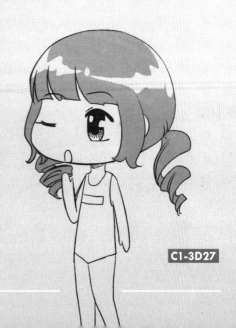

C1-3D27

五官

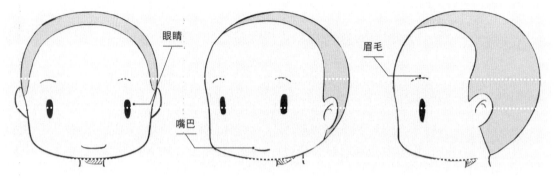

▲ 五官在臉部的位置

1.1.1 眉眼

正面	15° 側面	45° 側面	正側面

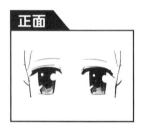 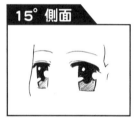 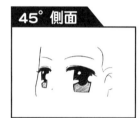 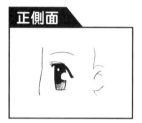

有睫毛的眼睛

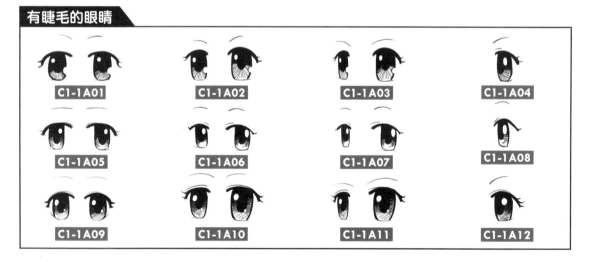

C1-1A01　C1-1A02　C1-1A03　C1-1A04
C1-1A05　C1-1A06　C1-1A07　C1-1A08
C1-1A09　C1-1A10　C1-1A11　C1-1A12

下垂眼

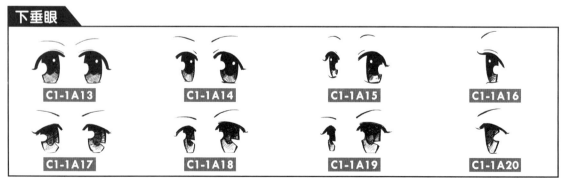

C1-1A13　C1-1A14　C1-1A15　C1-1A16
C1-1A17　C1-1A18　C1-1A19　C1-1A20

正面

15° 側面

45° 側面

正側面

圓眼睛

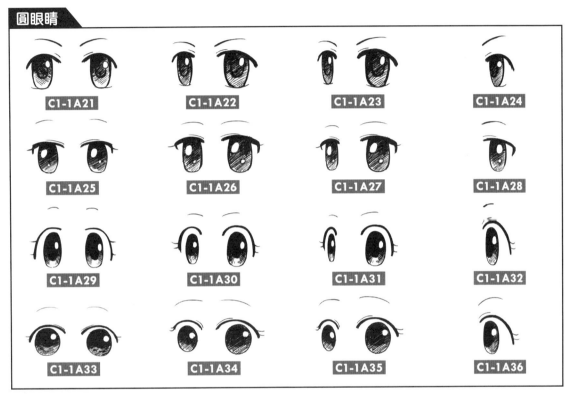

上吊眼

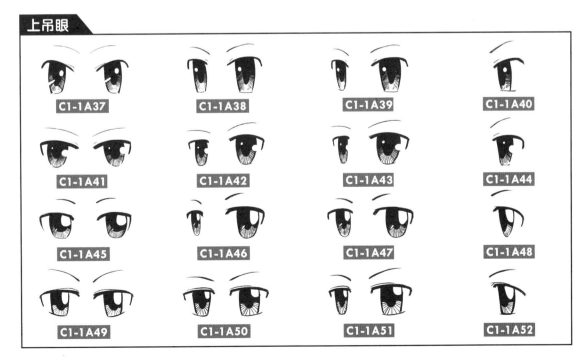

正面 **15° 側面** **45° 側面** **正側面**

雞蛋眼

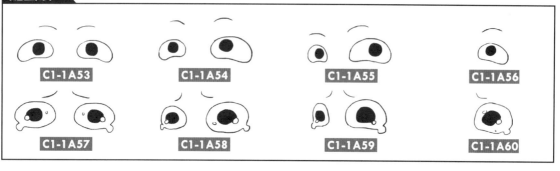

C1-1A53　　C1-1A54　　C1-1A55　　C1-1A56

C1-1A57　　C1-1A58　　C1-1A59　　C1-1A60

三角眼

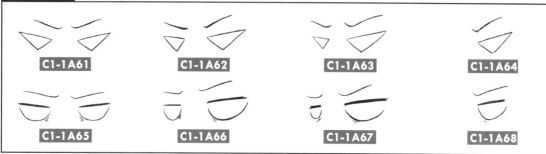

C1-1A61　　C1-1A62　　C1-1A63　　C1-1A64

C1-1A65　　C1-1A66　　C1-1A67　　C1-1A68

特殊符號眼睛

C1-1A69　　C1-1A70　　C1-1A71　　C1-1A72

C1-1A73　　C1-1A74　　C1-1A75　　C1-1A76

C1-1A77　　C1-1A78　　C1-1A79　　C1-1A80

C1-1A81　　C1-1A82　　C1-1A83　　C1-1A84

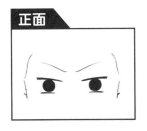

正面

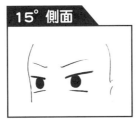

15° 側面

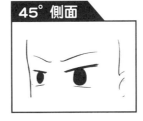

45° 側面

正側面

半閉眼

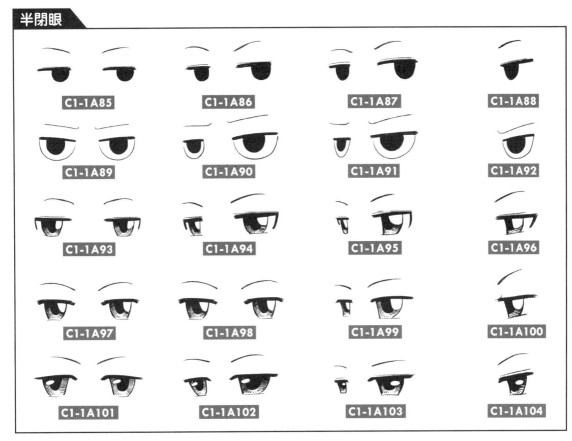

C1-1A85　C1-1A86　C1-1A87　C1-1A88

C1-1A89　C1-1A90　C1-1A91　C1-1A92

C1-1A93　C1-1A94　C1-1A95　C1-1A96

C1-1A97　C1-1A98　C1-1A99　C1-1A100

C1-1A101　C1-1A102　C1-1A103　C1-1A104

特殊眼睛

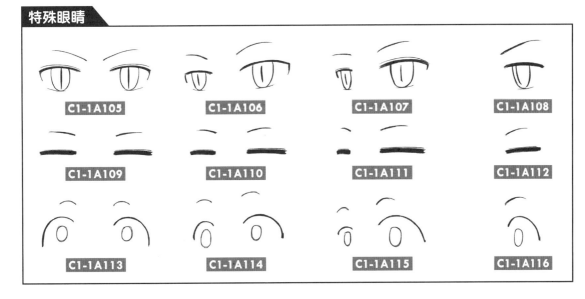

C1-1A105　C1-1A106　C1-1A107　C1-1A108

C1-1A109　C1-1A110　C1-1A111　C1-1A112

C1-1A113　C1-1A114　C1-1A115　C1-1A116

1.1.2 嘴巴

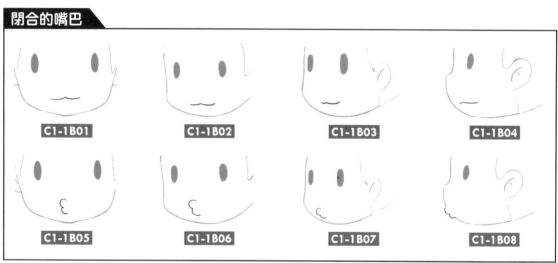

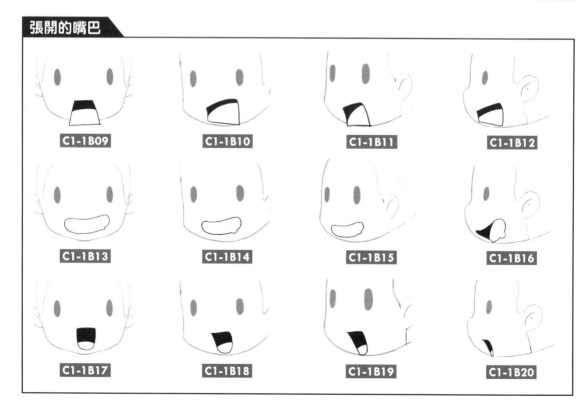

1.1.3 耳朵

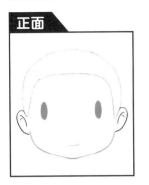

正面

15° 側面

45° 側面

正側面

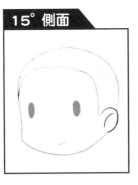

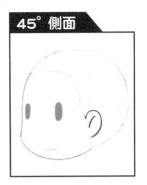

誇張的耳朵

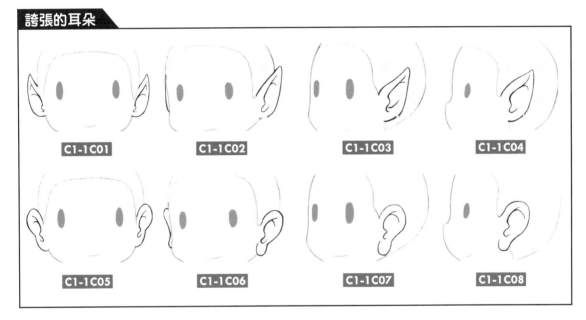

C1-1C01

C1-1C02

C1-1C03

C1-1C04

C1-1C05

C1-1C06

C1-1C07

C1-1C08

動物耳朵

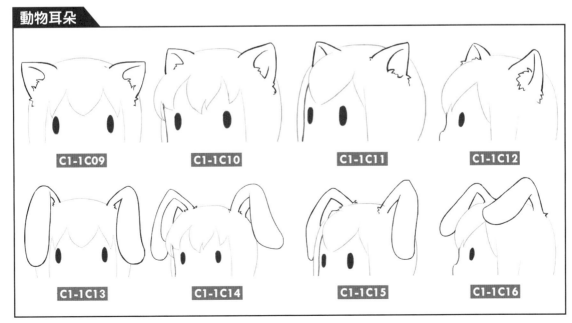

C1-1C09

C1-1C10

C1-1C11

C1-1C12

C1-1C13

C1-1C14

C1-1C15

C1-1C16

臉型

▲ 常見臉型舉例

1.2.1 常見臉型

一般狀態

C1-2A01　C1-2A02　C1-2A03

仰視

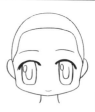

C1-2A04　C1-2A05　C1-2A06

平視

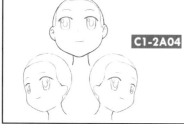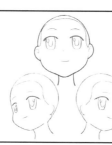

C1-2A07　C1-2A08　C1-2A09

俯視

C1-2A10　C1-2A11　C1-2A12

1.2.2 圓形臉

一般狀態

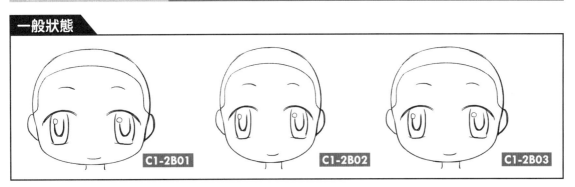

C1-2B01　C1-2B02　C1-2B03

仰視

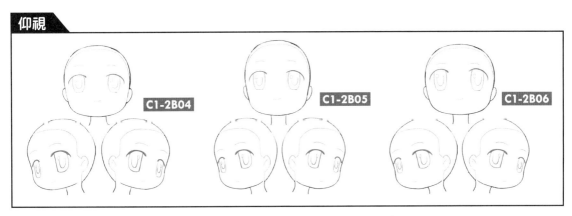

C1-2B04　C1-2B05　C1-2B06

平視

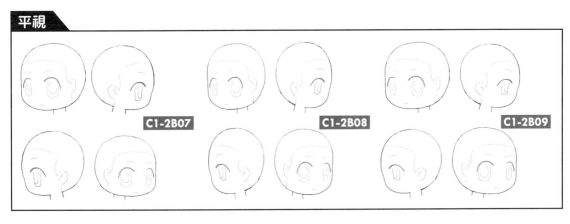

C1-2B07　C1-2B08　C1-2B09

俯視

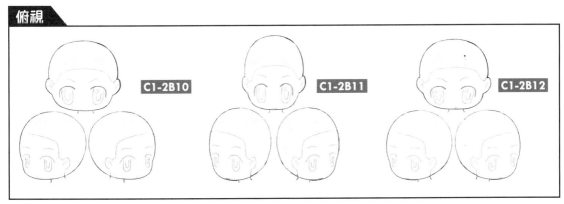

C1-2B10　C1-2B11　C1-2B12

1.2.3 包子臉

一般狀態

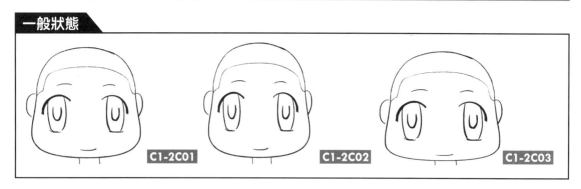

C1-2C01　C1-2C02　C1-2C03

仰視

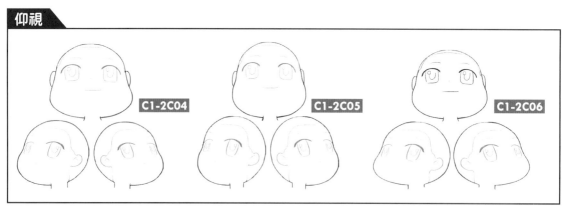

C1-2C04　C1-2C05　C1-2C06

平視

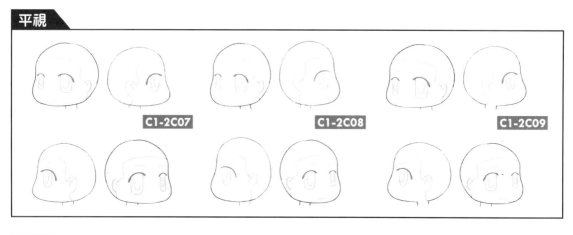

C1-2C07　C1-2C08　C1-2C09

俯視

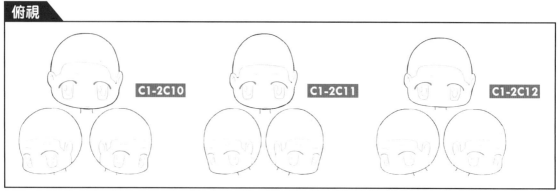

C1-2C10　C1-2C11　C1-2C12

1.2.4 方形臉

一般狀態

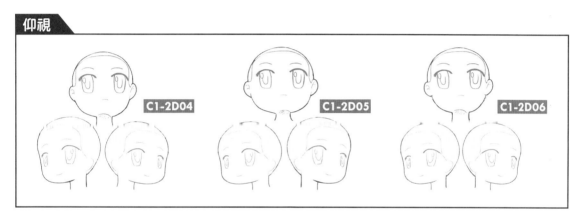

C1-2D01　C1-2D02　C1-2D03

仰視

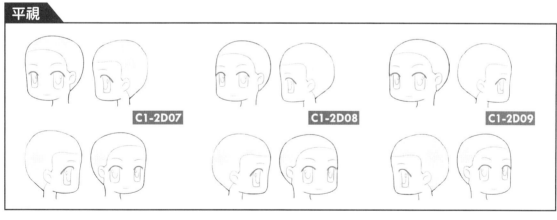

C1-2D04　C1-2D05　C1-2D06

平視

C1-2D07　C1-2D08　C1-2D09

俯視

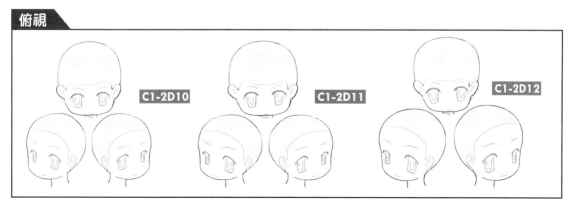

C1-2D10　C1-2D11　C1-2D12

頭 髮

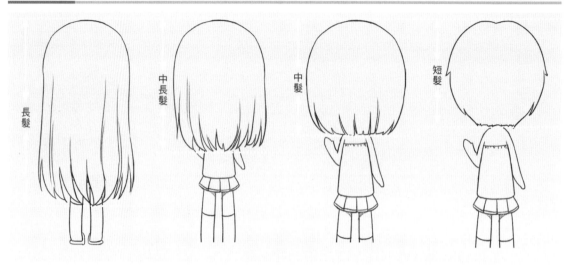

▲ 頭髮長度的對比圖

1.3.1 長直髮

長直髮常見的瀏海

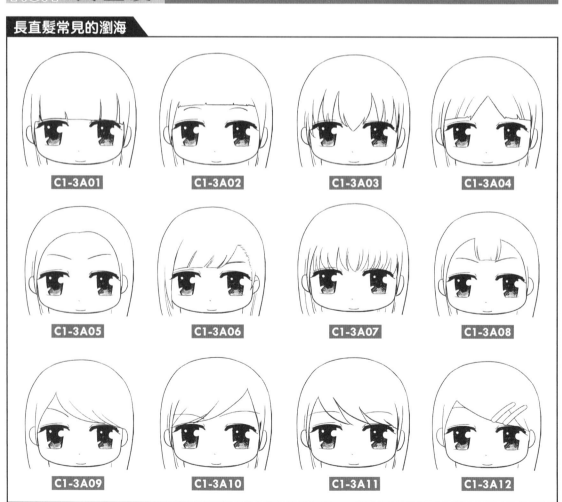

C1-3A01　　C1-3A02　　C1-3A03　　C1-3A04

C1-3A05　　C1-3A06　　C1-3A07　　C1-3A08

C1-3A09　　C1-3A10　　C1-3A11　　C1-3A12

長直髮 （散髮）

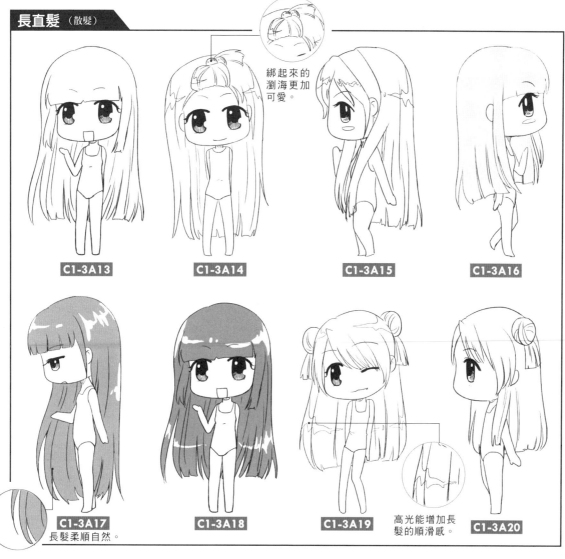

綁起來的瀏海更加可愛。

C1-3A13

C1-3A14

C1-3A15

C1-3A16

C1-3A17
長髮柔順自然。

C1-3A18

C1-3A19

高光能增加長髮的順滑感。

C1-3A20

長直髮 （綁髮）

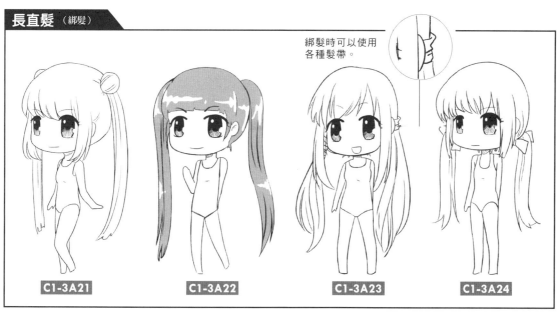

綁髮時可以使用各種髮帶。

C1-3A21

C1-3A22

C1-3A23

C1-3A24

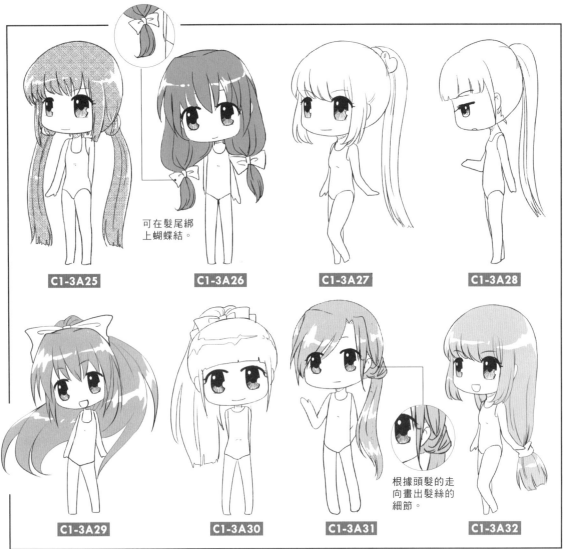

可在髮尾綁
上蝴蝶結。

C1-3A25　　C1-3A26　　C1-3A27　　C1-3A28

根據頭髮的走
向畫出髮絲的
細節。

C1-3A29　　C1-3A30　　C1-3A31　　C1-3A32

長直髮（編髮）

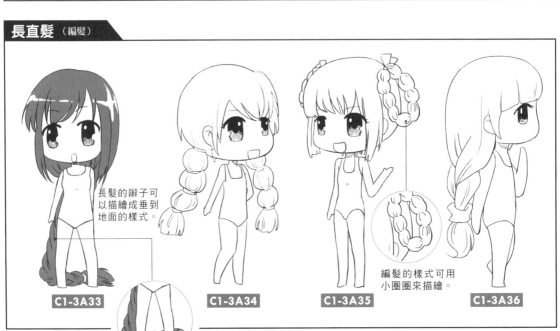

長髮的辮子可
以描繪成垂到
地面的樣式。

編髮的樣式可用
小圈圈來描繪。

C1-3A33　　C1-3A34　　C1-3A35　　C1-3A36

1.3.2 長捲髮

長捲髮常見的瀏海

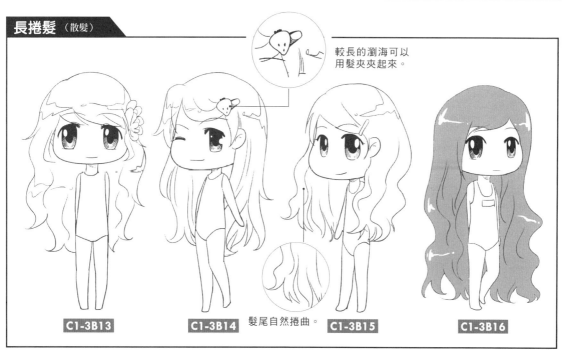

C1-3B01　C1-3B02　C1-3B03　C1-3B04

C1-3B05　C1-3B06　C1-3B07　C1-3B08

C1-3B09　C1-3B10　C1-3B11　C1-3B12

長捲髮（散髮）

較長的瀏海可以
用髮夾夾起來。

髮尾自然捲曲。

C1-3B13　C1-3B14　C1-3B15　C1-3B16

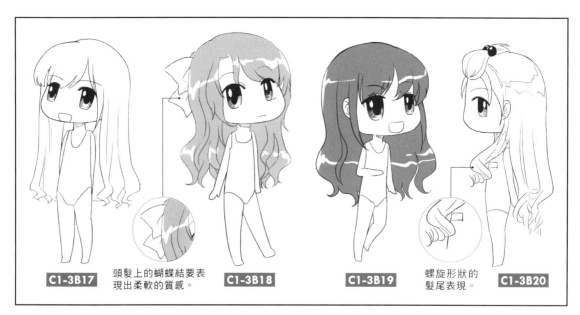

頭髮上的蝴蝶結要表
現出柔軟的質感。

螺旋形狀的
髮尾表現。

C1-3B17　　　　C1-3B18　　　　C1-3B19　　　　C1-3B20

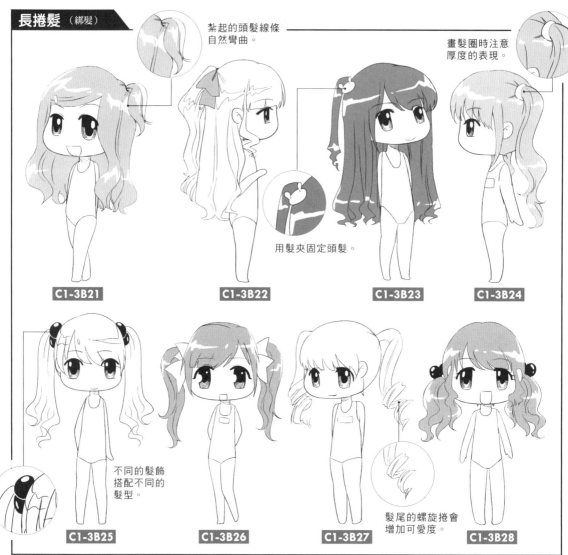

長捲髮（綁髮）

紮起的頭髮線條
自然彎曲。

畫髮圈時注意
厚度的表現。

用髮夾固定頭髮。

C1-3B21　　　　C1-3B22　　　　C1-3B23　　　　C1-3B24

不同的髮飾
搭配不同的
髮型。

髮尾的螺旋捲會
增加可愛度。

C1-3B25　　　　C1-3B26　　　　C1-3B27　　　　C1-3B28

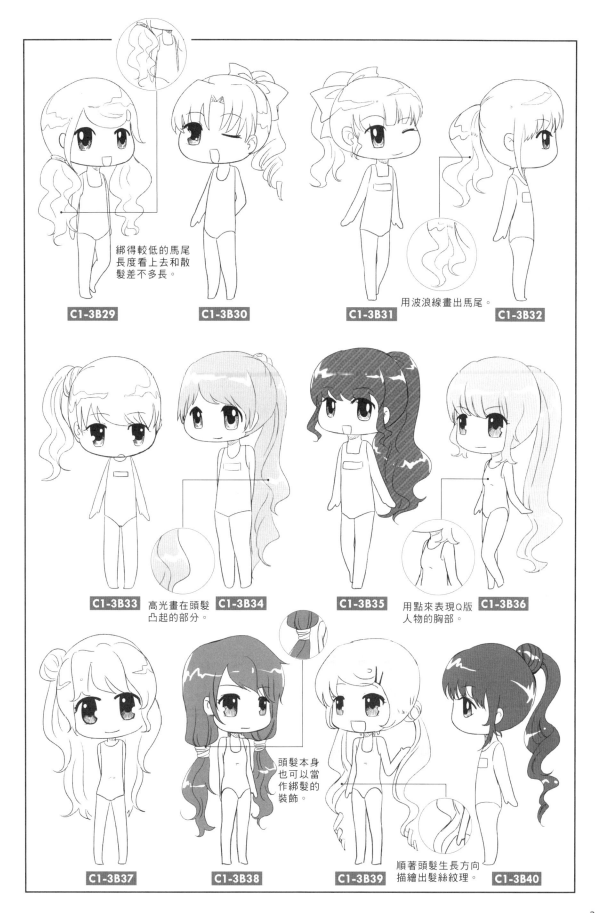

C1-3B29 綁得較低的馬尾長度看上去和散髮差不多長。

C1-3B30

C1-3B31 用波浪線畫出馬尾。

C1-3B32

C1-3B33 高光畫在頭髮凸起的部分。

C1-3B34

C1-3B35 用點來表現Q版人物的胸部。

C1-3B36

C1-3B37

C1-3B38 頭髮本身也可以當作綁髮的裝飾。

C1-3B39 順著頭髮生長方向描繪出髮絲紋理。

C1-3B40

1.3.3 中長直髮

中長直髮常見的瀏海

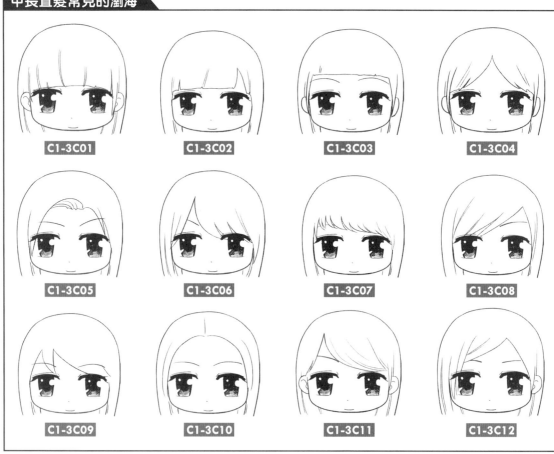

C1-3C01　　C1-3C02　　C1-3C03　　C1-3C04

C1-3C05　　C1-3C06　　C1-3C07　　C1-3C08

C1-3C09　　C1-3C10　　C1-3C11　　C1-3C12

中長直髮（散髮）

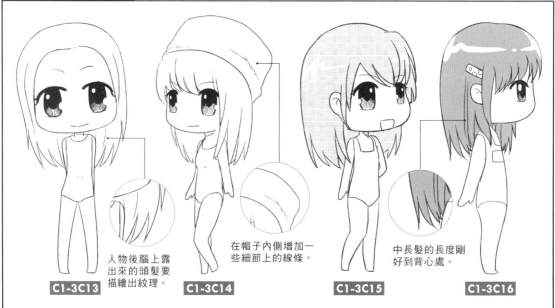

人物後腦上露出來的頭髮要描繪出紋理。

在帽子內側增加一些細節上的線條。

中長髮的長度剛好到背心處。

C1-3C13　　C1-3C14　　C1-3C15　　C1-3C16

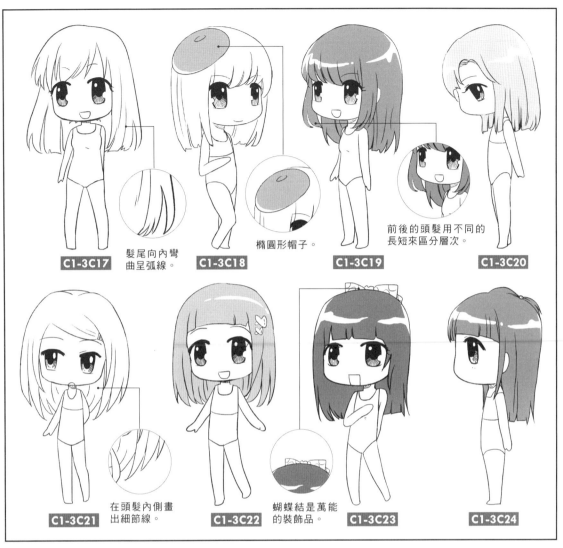

髮尾向內彎曲呈弧線。 **C1-3C17**

橢圓形帽子。 **C1-3C18**

C1-3C19

前後的頭髮用不同的長短來區分層次。 **C1-3C20**

在頭髮內側畫出細節線。 **C1-3C21**

蝴蝶結是萬能的裝飾品。 **C1-3C22**

C1-3C23

C1-3C24

中長直髮（綁髮）

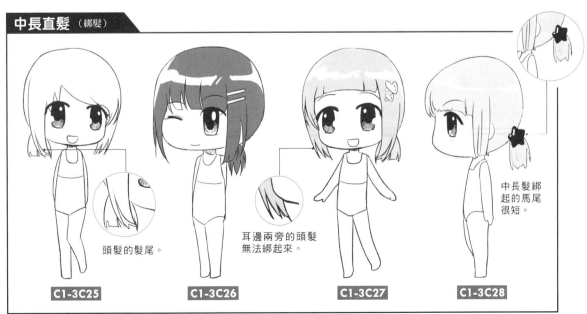

頭髮的髮尾。 **C1-3C25**

耳邊兩旁的頭髮無法綁起來。 **C1-3C26**

C1-3C27

中長髮綁起的馬尾很短。 **C1-3C28**

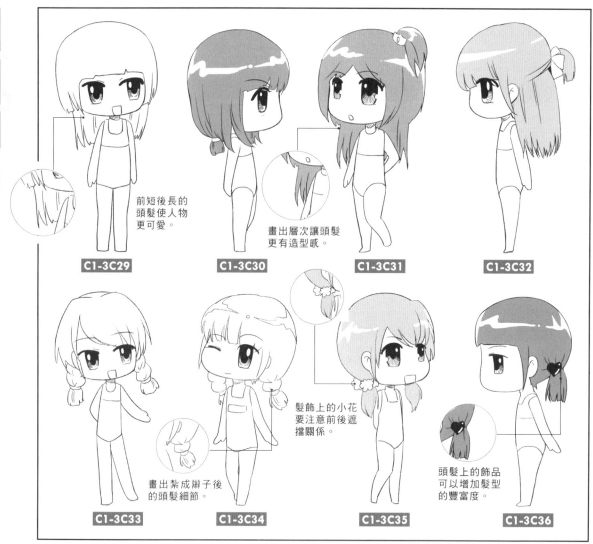

前短後長的
頭髮使人物
更可愛。

C1-3C29

畫出層次讓頭髮
更有造型感。

C1-3C30

C1-3C31

C1-3C32

畫出紮成辮子後
的頭髮細節。

C1-3C33

C1-3C34

髮飾上的小花
要注意前後遮
擋關係。

C1-3C35

頭髮上的飾品
可以增加髮型
的豐富度。

C1-3C36

中長直髮（配飾）

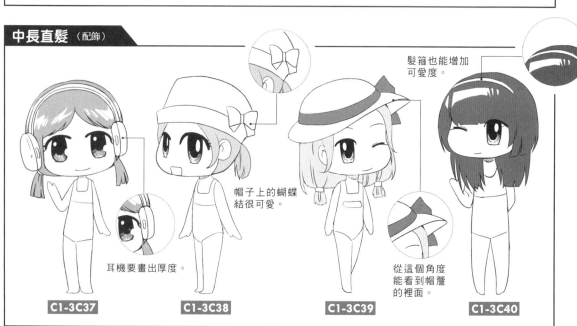

髮箍也能增加
可愛度。

耳機要畫出厚度。

C1-3C37

帽子上的蝴蝶
結很可愛。

C1-3C38

C1-3C39

從這個角度
能看到帽簷
的裡面。

C1-3C40

1.3.4 中長捲髮

中長捲髮常見的瀏海

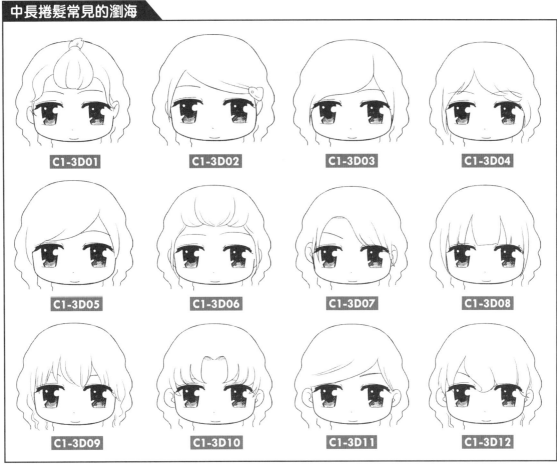

C1-3D01　　C1-3D02　　C1-3D03　　C1-3D04

C1-3D05　　C1-3D06　　C1-3D07　　C1-3D08

C1-3D09　　C1-3D10　　C1-3D11　　C1-3D12

中長捲髮（散髮）

用波浪線畫
出捲髮。

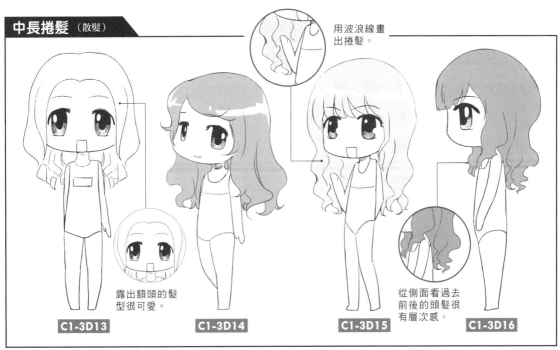

露出額頭的髮
型很可愛。

從側面看過去
前後的頭髮很
有層次感。

C1-3D13　　C1-3D14　　C1-3D15　　C1-3D16

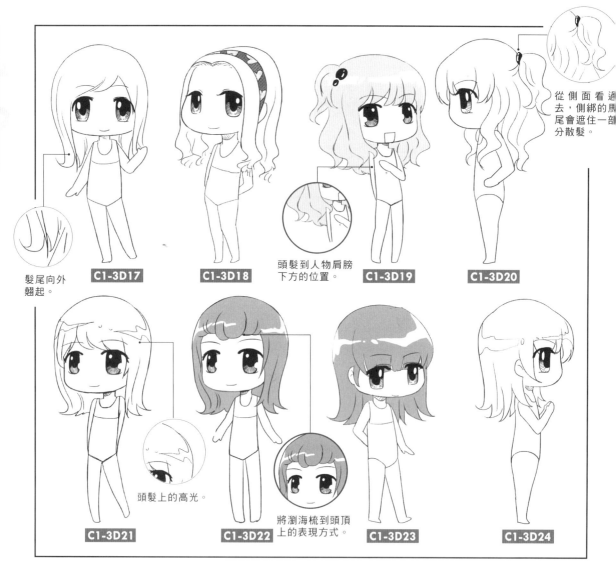

從側面看過去，側綁的馬尾會遮住一部分散髮。

髮尾向外翹起。

C1-3D17

C1-3D18

頭髮到人物肩膀下方的位置。

C1-3D19

C1-3D20

頭髮上的高光。

C1-3D21

將瀏海梳到頭頂上的表現方式。

C1-3D22

C1-3D23

C1-3D24

中長捲髮（綁髮）

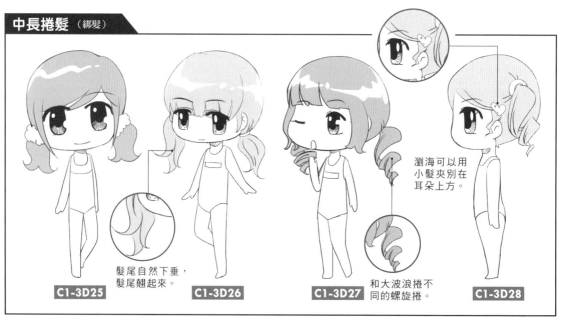

瀏海可以用小髮夾別在耳朵上方。

髮尾自然下垂，髮尾翹起來。

C1-3D25

C1-3D26

和大波浪捲不同的螺旋捲。

C1-3D27

C1-3D28

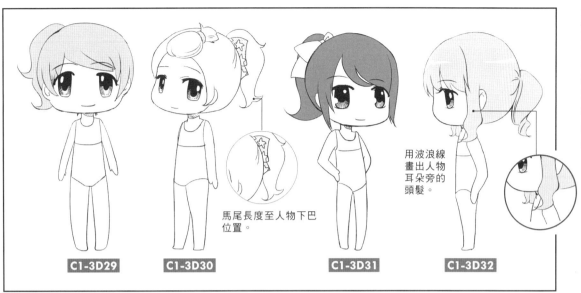

馬尾長度至人物下巴位置。

用波浪線畫出人物耳朵旁的頭髮。

C1-3D29　　C1-3D30　　C1-3D31　　C1-3D32

中長捲髮（配飾）

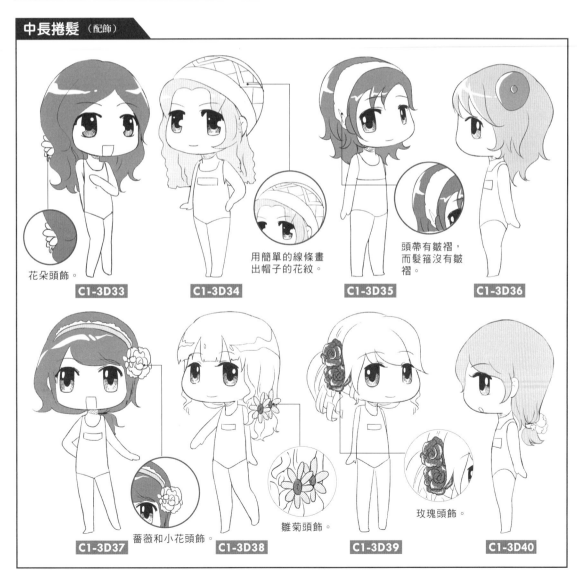

花朵頭飾。

用簡單的線條畫出帽子的花紋。

頭帶有皺褶，而髮箍沒有皺褶。

C1-3D33　　C1-3D34　　C1-3D35　　C1-3D36

薔薇和小花頭飾。

雛菊頭飾。

玫瑰頭飾。

C1-3D37　　C1-3D38　　C1-3D39　　C1-3D40

1.3.5 中直髮

中直髮常見的瀏海

C1-3E01	C1-3E02	C1-3E03	C1-3E04
C1-3E05	C1-3E06	C1-3E07	C1-3E08
C1-3E09	C1-3E10	C1-3E11	C1-3E12

中直髮 （散髮）

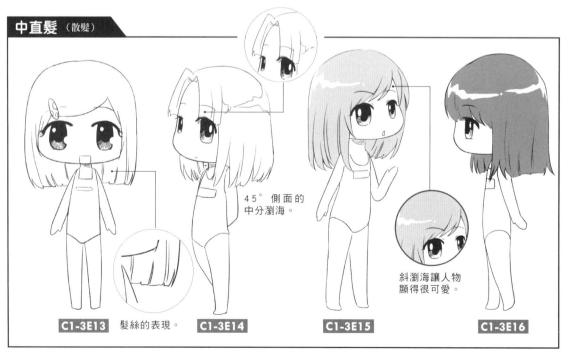

45°側面的中分瀏海。

斜瀏海讓人物顯得很可愛。

C1-3E13	髮絲的表現。	C1-3E14	C1-3E15	C1-3E16

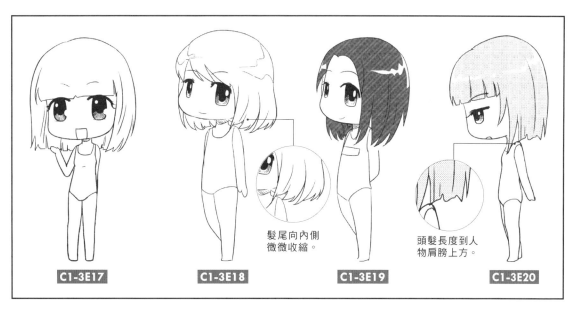

髮尾向內側
微微收縮。

頭髮長度到人
物肩膀上方。

C1-3E17　　**C1-3E18**　　**C1-3E19**　　**C1-3E20**

中直髮 （綁髮）

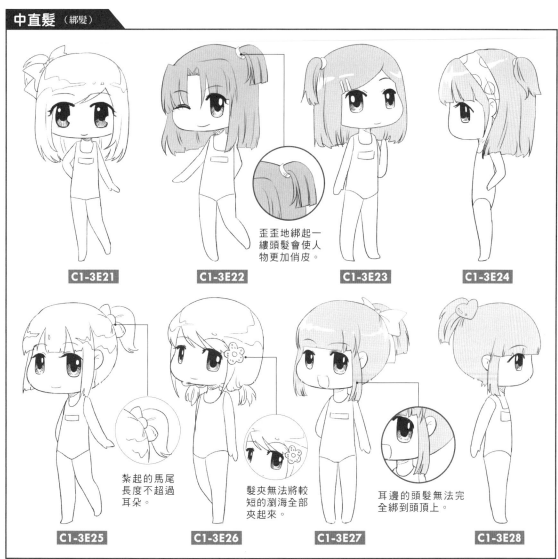

歪歪地綁起一
縷頭髮會使人
物更加俏皮。

C1-3E21　　**C1-3E22**　　**C1-3E23**　　**C1-3E24**

紮起的馬尾
長度不超過
耳朵。

髮夾無法將較
短的瀏海全部
夾起來。

耳邊的頭髮無法完
全綁到頭頂上。

C1-3E25　　**C1-3E26**　　**C1-3E27**　　**C1-3E28**

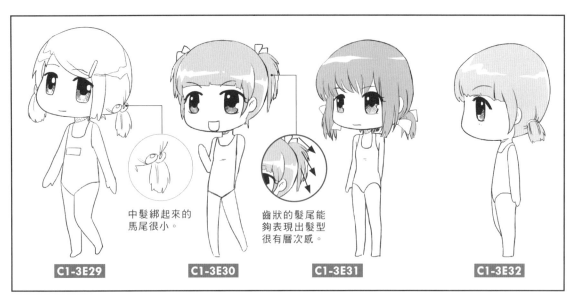

中髮綁起來的
馬尾很小。

齒狀的髮尾能
夠表現出髮型
很有層次感。

C1-3E29　　　C1-3E30　　　C1-3E31　　　C1-3E32

中直髮 （盤髮）

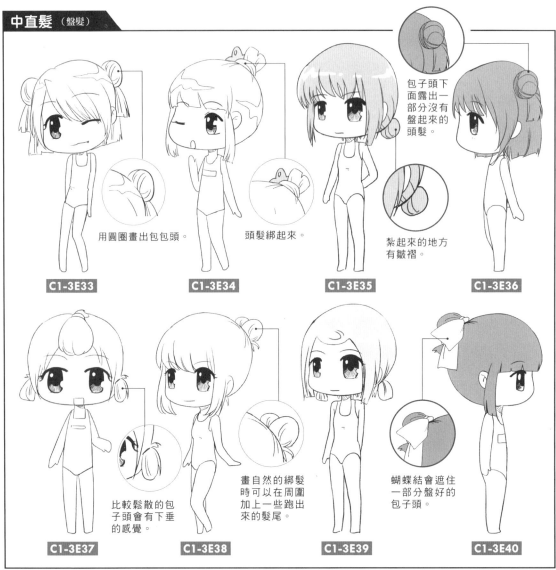

用圓圈畫出包包頭。

頭髮綁起來。

包子頭下
面露出一
部分沒有
盤起來的
頭髮。

紮起來的地方
有皺褶。

C1-3E33　　　C1-3E34　　　C1-3E35　　　C1-3E36

比較鬆散的包
子頭會有下垂
的感覺。

畫自然的綁髮
時可以在周圍
加上一些跑出
來的髮尾。

蝴蝶結會遮住
一部分盤好的
包子頭。

C1-3E37　　　C1-3E38　　　C1-3E39　　　C1-3E40

1.3.6 中捲髮

中捲髮常見的瀏海

C1-3F01	C1-3F02	C1-3F03	C1-3F04
C1-3F05	C1-3F06	C1-3F07	C1-3F08
C1-3F09	C1-3F10	C1-3F11	C1-3F12

中捲髮（散髮）

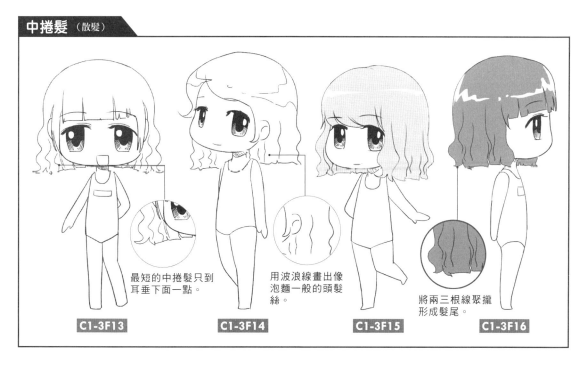

最短的中捲髮只到耳垂下面一點。

用波浪線畫出像泡麵一般的頭髮絲。

將兩三根線聚攏形成髮尾。

C1-3F13	C1-3F14	C1-3F15	C1-3F16

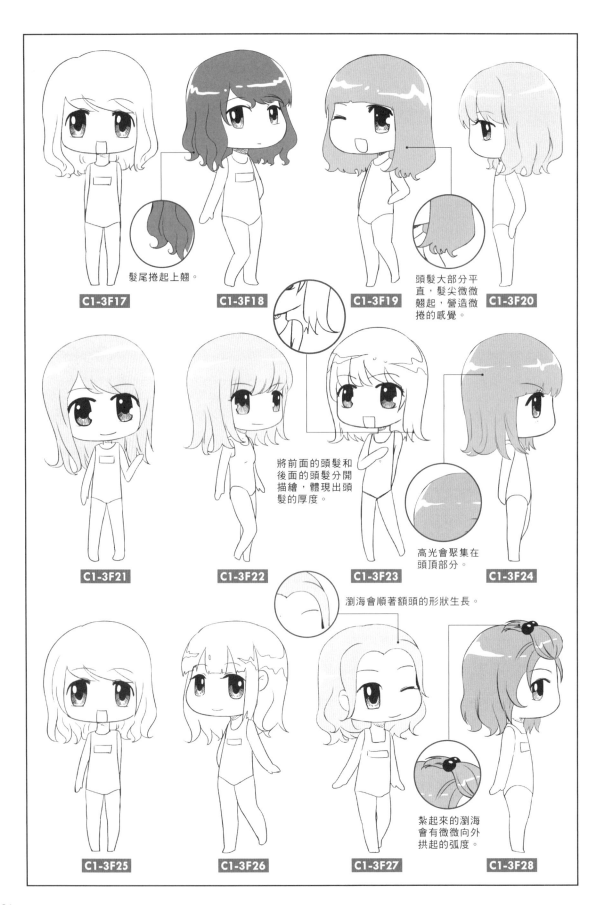

髮尾捲起上翹。

C1-3F17

C1-3F18

C1-3F19

頭髮大部分平直，髮尖微微翹起，營造微捲的感覺。

C1-3F20

將前面的頭髮和後面的頭髮分開描繪，體現出頭髮的厚度。

C1-3F21

C1-3F22

C1-3F23

高光會聚集在頭頂部分。

C1-3F24

瀏海會順著額頭的形狀生長。

紮起來的瀏海會有微微向外拱起的弧度。

C1-3F25

C1-3F26

C1-3F27

C1-3F28

中捲髮（綁髮）

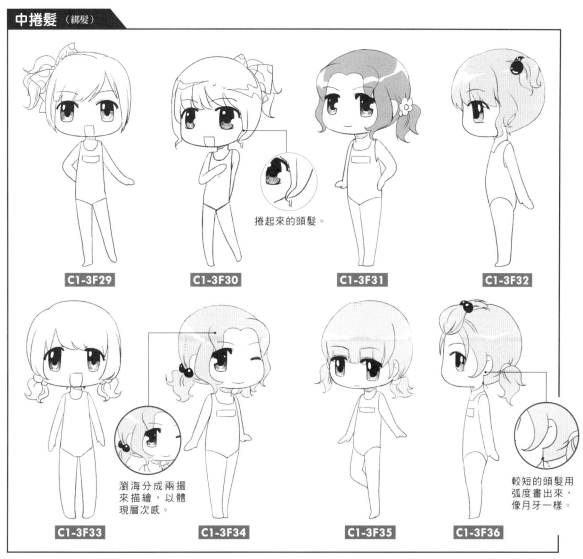

捲起來的頭髮。

C1-3F29

C1-3F30

C1-3F31

C1-3F32

瀏海分成兩撮
來描繪，以體
現層次感。

較短的頭髮用
弧度畫出來，
像月牙一樣。

C1-3F33

C1-3F34

C1-3F35

C1-3F36

中捲髮（綁髮）

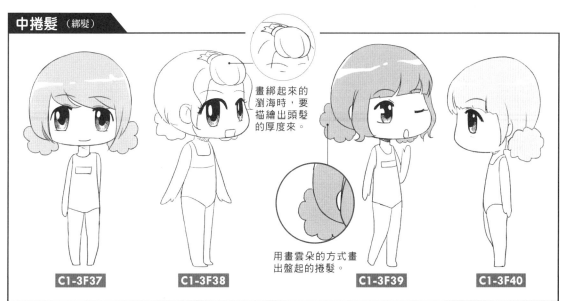

畫綁起來的
瀏海時，要
描繪出頭髮
的厚度來。

用畫雲朵的方式畫
出盤起的捲髮。

C1-3F37

C1-3F38

C1-3F39

C1-3F40

1.3.7 短直髮

短直髮常見的瀏海

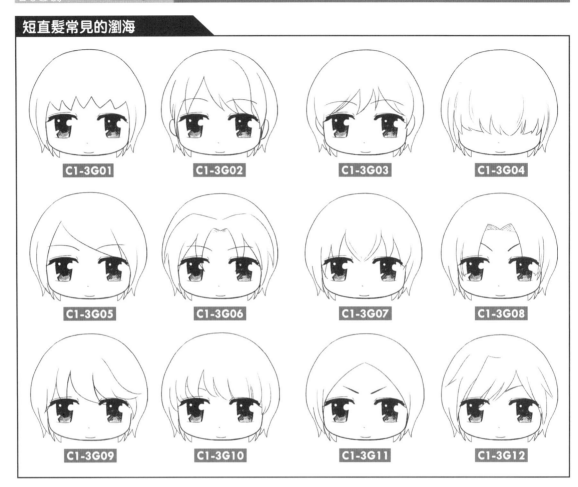

C1-3G01　　C1-3G02　　C1-3G03　　C1-3G04

C1-3G05　　C1-3G06　　C1-3G07　　C1-3G08

C1-3G09　　C1-3G10　　C1-3G11　　C1-3G12

短直髮（女）

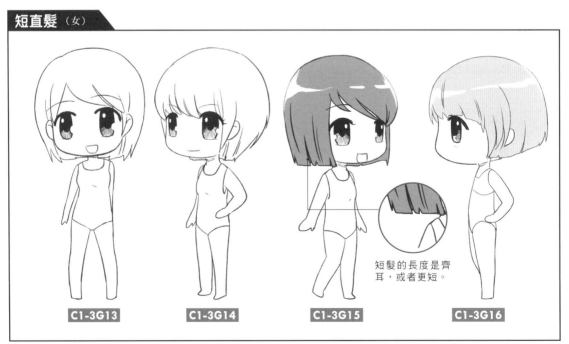

短髮的長度是齊耳，或者更短。

C1-3G13　　C1-3G14　　C1-3G15　　C1-3G16

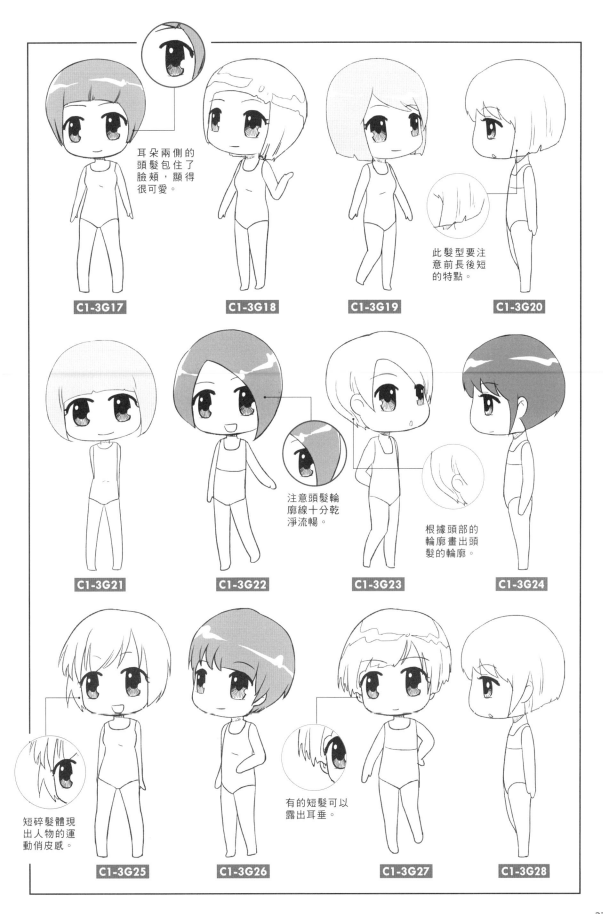

耳朵兩側的
頭髮包住了
臉頰，顯得
很可愛。

C1-3G17

C1-3G18

C1-3G19

此髮型要注
意前長後短
的特點。

C1-3G20

C1-3G21

注意頭髮輪
廓線十分乾
淨流暢。

C1-3G22

根據頭部的
輪廓畫出頭
髮的輪廓。

C1-3G23

C1-3G24

短碎髮體現
出人物的運
動俏皮感。

C1-3G25

C1-3G26

有的短髮可以
露出耳垂。

C1-3G27

C1-3G28

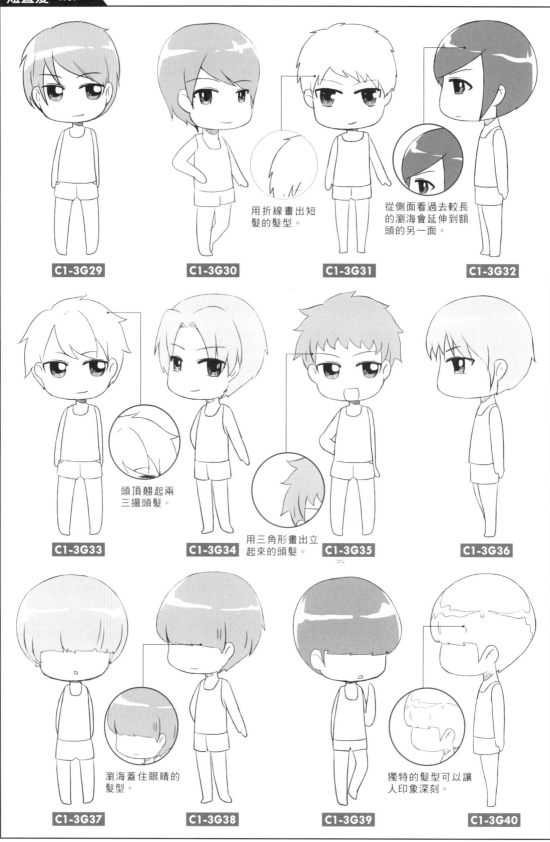

用折線畫出短
髮的髮型。

C1-3G29

C1-3G30

C1-3G31

從側面看過去較長
的瀏海會延伸到額
頭的另一面。

C1-3G32

頭頂翹起兩
三撮頭髮。

C1-3G33

C1-3G34

用三角形畫出立
起來的頭髮。

C1-3G35

C1-3G36

瀏海蓋住眼睛的
髮型。

C1-3G37

C1-3G38

獨特的髮型可以讓
人印象深刻。

C1-3G39

C1-3G40

1.3.8 短捲髮

短捲髮常見的瀏海

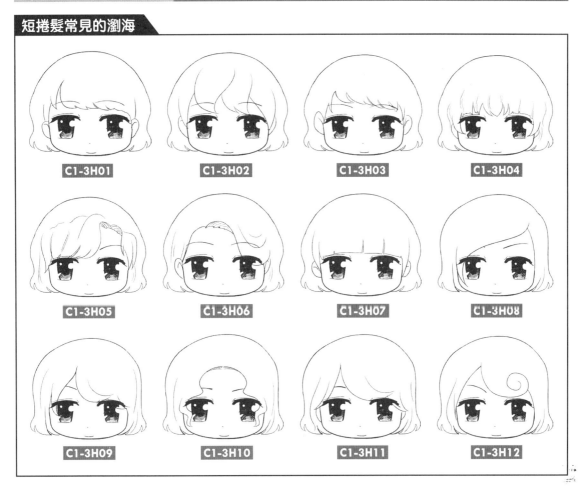

C1-3H01　　C1-3H02　　C1-3H03　　C1-3H04

C1-3H05　　C1-3H06　　C1-3H07　　C1-3H08

C1-3H09　　C1-3H10　　C1-3H11　　C1-3H12

短捲髮（女）

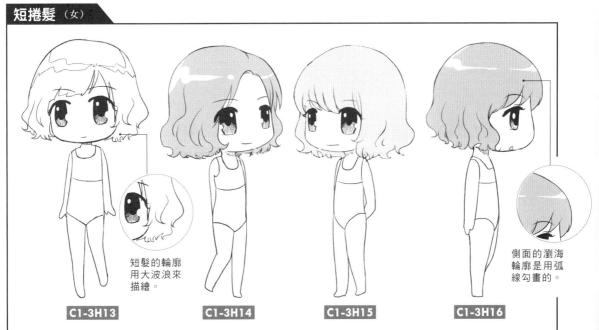

短髮的輪廓用大波浪來描繪。

側面的瀏海輪廓是用弧線勾畫的。

C1-3H13　　C1-3H14　　C1-3H15　　C1-3H16

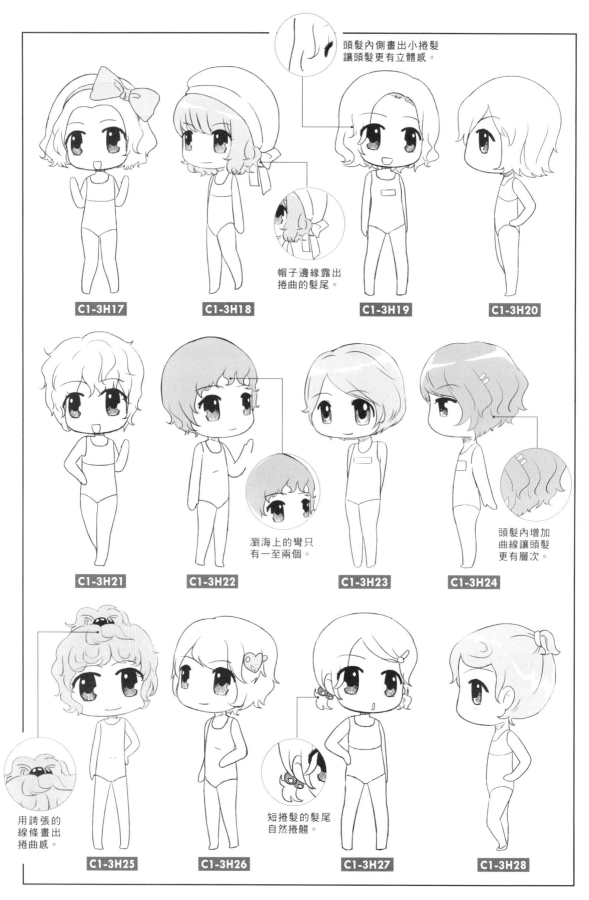

頭髮內側畫出小捲髮讓頭髮更有立體感。

帽子邊緣露出捲曲的髮尾。

C1-3H17

C1-3H18

C1-3H19

C1-3H20

瀏海上的彎只有一至兩個。

頭髮內增加曲線讓頭髮更有層次。

C1-3H21

C1-3H22

C1-3H23

C1-3H24

用誇張的線條畫出捲曲感。

短捲髮的髮尾自然捲翹。

C1-3H25

C1-3H26

C1-3H27

C1-3H28

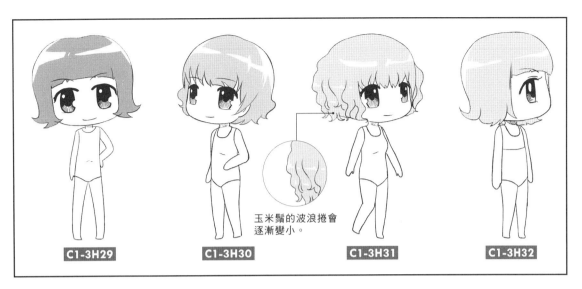

玉米鬚的波浪捲會
逐漸變小。

C1-3H29 　　C1-3H30 　　C1-3H31 　　C1-3H32

短捲髮（男）

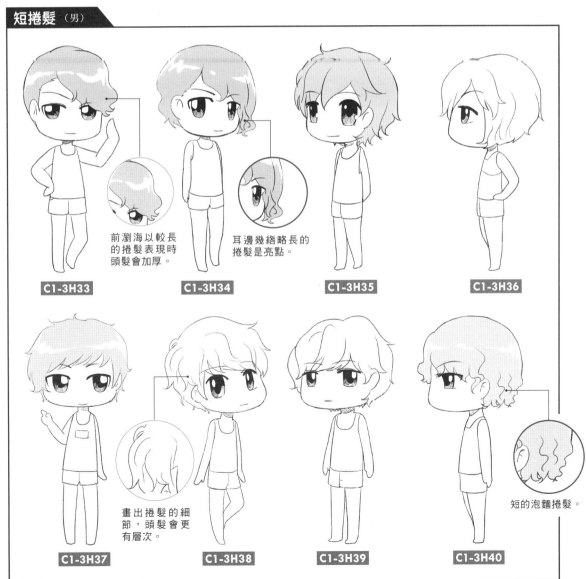

前瀏海以較長
的捲髮表現時
頭髮會加厚。

耳邊幾絡略長的
捲髮是亮點。

畫出捲髮的細
節，頭髮會更
有層次。

短的泡麵捲髮。

C1-3H33 　　C1-3H34 　　C1-3H35 　　C1-3H36

C1-3H37 　　C1-3H38 　　C1-3H39 　　C1-3H40

表情

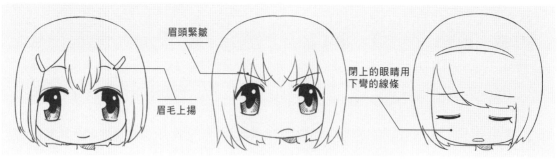

眉頭緊皺

眉毛上揚

閉上的眼睛用
下彎的線條

▲ Q版人物的各種表情

1.4.1 高興

正面	15°側面	45°側面	正側面

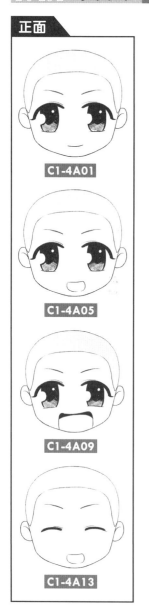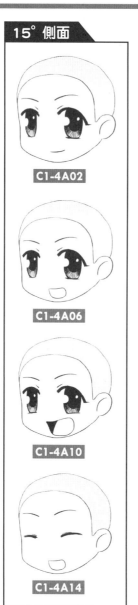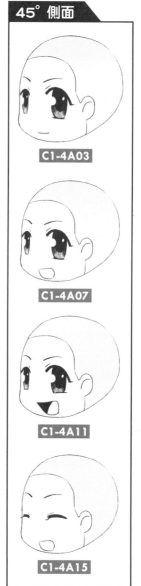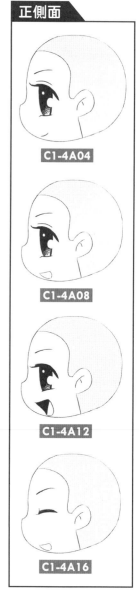

C1-4A01　　C1-4A02　　C1-4A03　　C1-4A04

C1-4A05　　C1-4A06　　C1-4A07　　C1-4A08

C1-4A09　　C1-4A10　　C1-4A11　　C1-4A12

C1-4A13　　C1-4A14　　C1-4A15　　C1-4A16

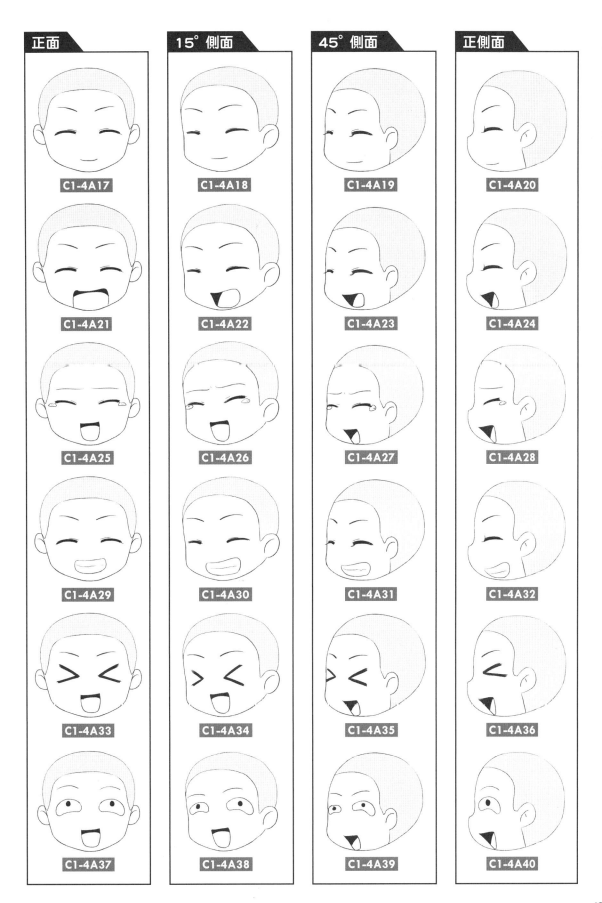

1.4.2 憤怒

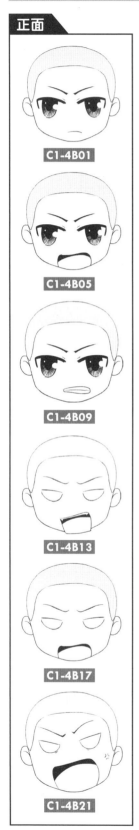

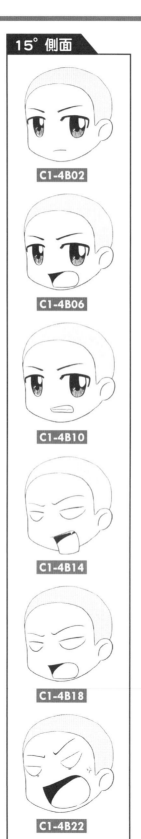

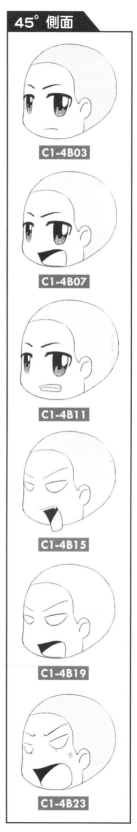

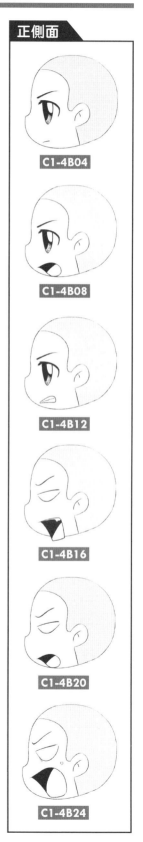

正面	15° 側面	45° 側面	正側面

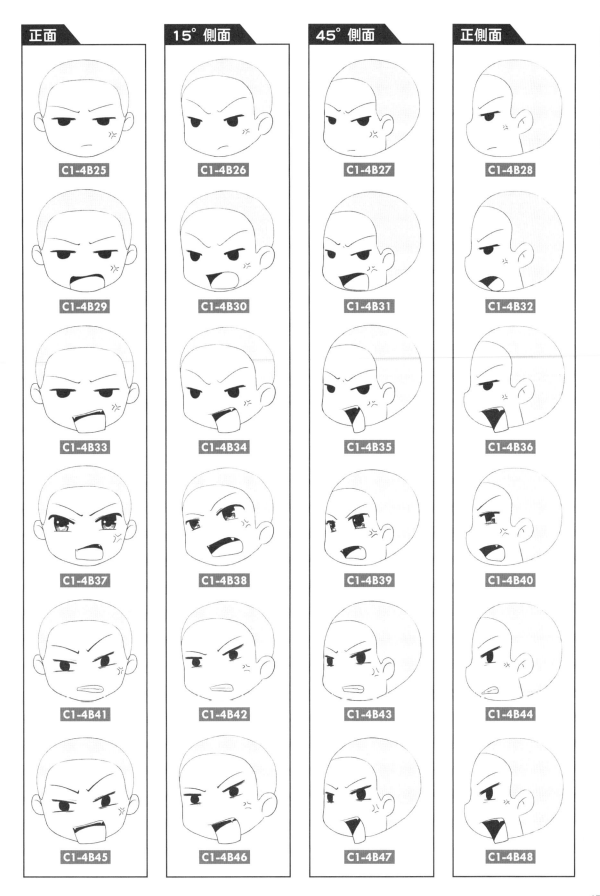

C1-4B25　C1-4B26　C1-4B27　C1-4B28

C1-4B29　C1-4B30　C1-4B31　C1-4B32

C1-4B33　C1-4B34　C1-4B35　C1-4B36

C1-4B37　C1-4B38　C1-4B39　C1-4B40

C1-4B41　C1-4B42　C1-4B43　C1-4B44

C1-4B45　C1-4B46　C1-4B47　C1-4B48

1.4.3 悲傷

正面	15°側面	45°側面	正側面

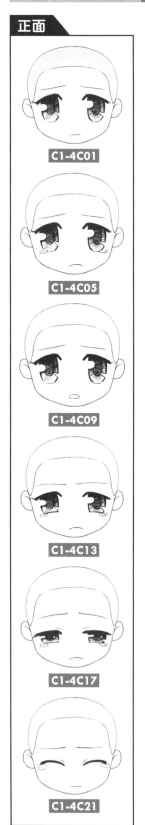

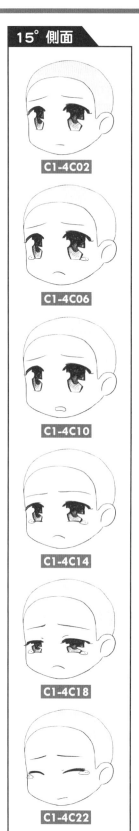

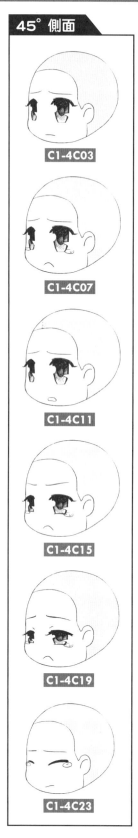

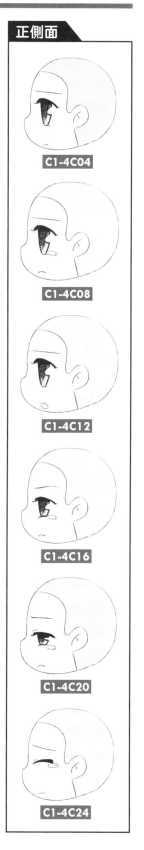

C1-4C01　C1-4C02　C1-4C03　C1-4C04
C1-4C05　C1-4C06　C1-4C07　C1-4C08
C1-4C09　C1-4C10　C1-4C11　C1-4C12
C1-4C13　C1-4C14　C1-4C15　C1-4C16
C1-4C17　C1-4C18　C1-4C19　C1-4C20
C1-4C21　C1-4C22　C1-4C23　C1-4C24

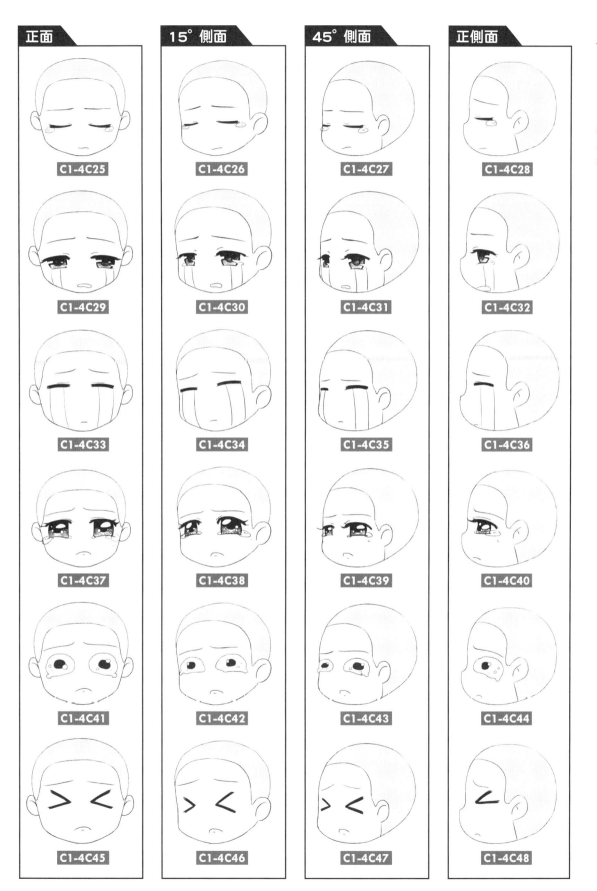

1.4.4 驚訝

正面	15° 側面	45° 側面	正側面

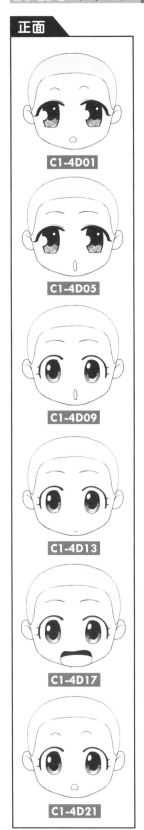 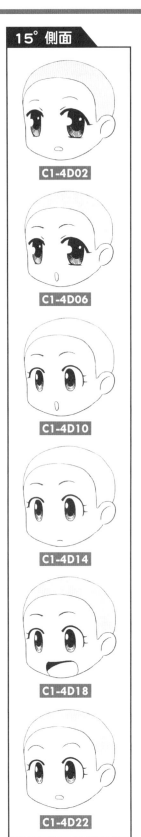 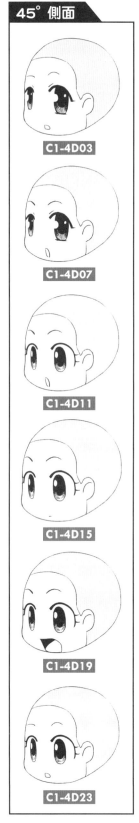 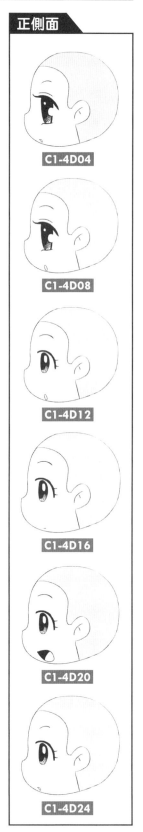

C1-4D01	C1-4D02	C1-4D03	C1-4D04
C1-4D05	C1-4D06	C1-4D07	C1-4D08
C1-4D09	C1-4D10	C1-4D11	C1-4D12
C1-4D13	C1-4D14	C1-4D15	C1-4D16
C1-4D17	C1-4D18	C1-4D19	C1-4D20
C1-4D21	C1-4D22	C1-4D23	C1-4D24

正面

15° 側面

45° 側面

正側面

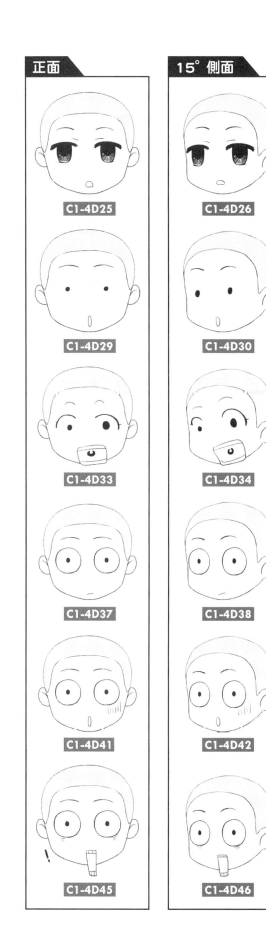
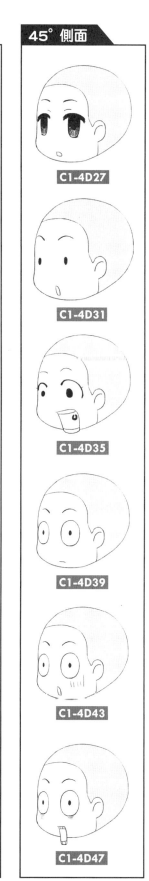
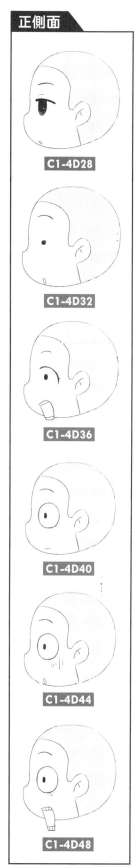

C1-4D25

C1-4D26

C1-4D27

C1-4D28

C1-4D29

C1-4D30

C1-4D31

C1-4D32

C1-4D33

C1-4D34

C1-4D35

C1-4D36

C1-4D37

C1-4D38

C1-4D39

C1-4D40

C1-4D41

C1-4D42

C1-4D43

C1-4D44

C1-4D45

C1-4D46

C1-4D47

C1-4D48

1.4.5 害羞

正面	15° 側面	45° 側面	正側面

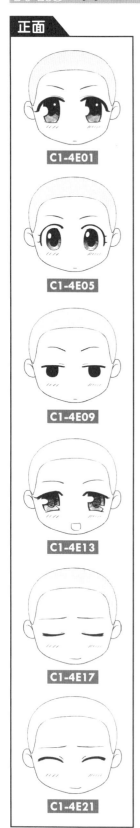

C1-4E01

C1-4E05

C1-4E09

C1-4E13

C1-4E17

C1-4E21

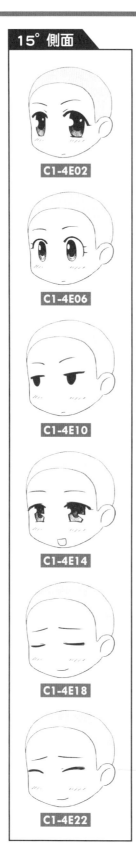

C1-4E02

C1-4E06

C1-4E10

C1-4E14

C1-4E18

C1-4E22

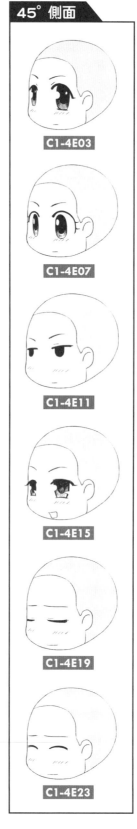

C1-4E03

C1-4E07

C1-4E11

C1-4E15

C1-4E19

C1-4E23

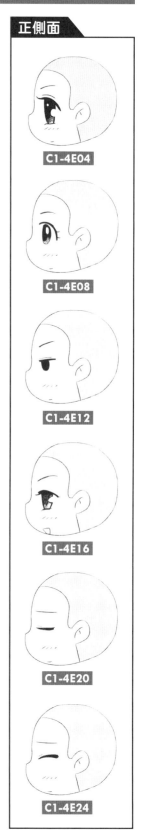

C1-4E04

C1-4E08

C1-4E12

C1-4E16

C1-4E20

C1-4E24

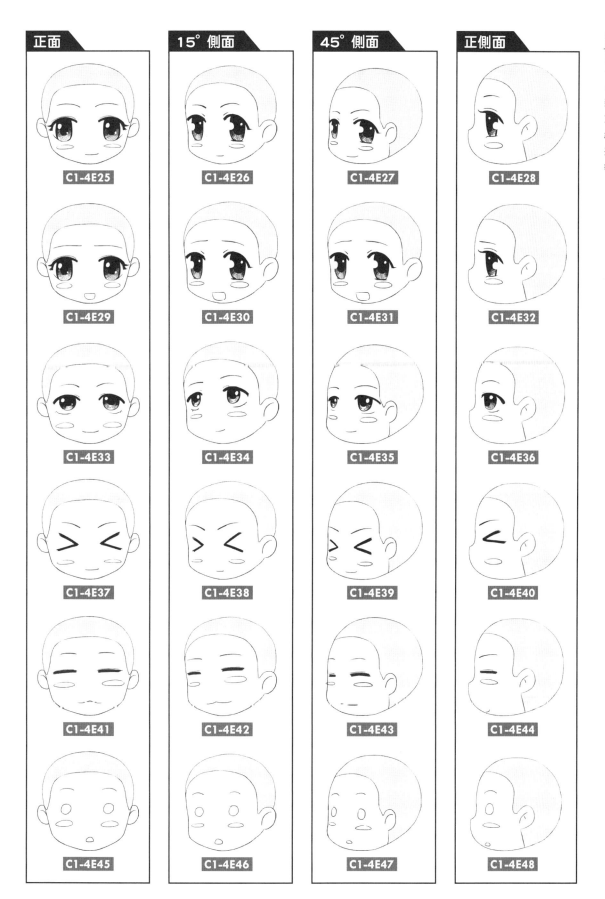

正面

C1-4E25

C1-4E29

C1-4E33

C1-4E37

C1-4E41

C1-4E45

15° 側面

C1-4E26

C1-4E30

C1-4E34

C1-4E38

C1-4E42

C1-4E46

45° 側面

C1-4E27

C1-4E31

C1-4E35

C1-4E39

C1-4E43

C1-4E47

正側面

C1-4E28

C1-4E32

C1-4E36

C1-4E40

C1-4E44

C1-4E48

1.4.6 自信

正面	15°側面	45°側面	正側面

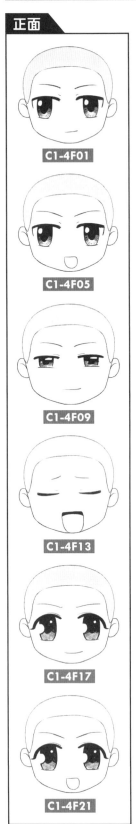
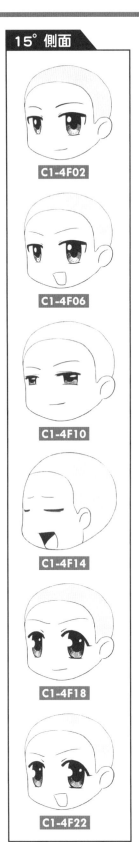
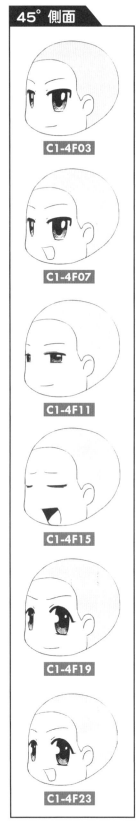
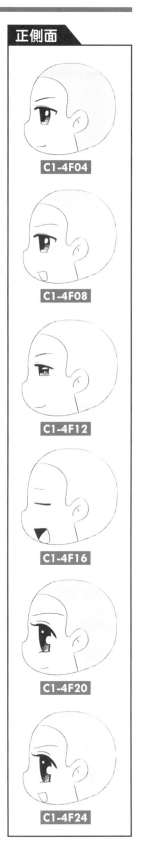

C1-4F01	C1-4F02	C1-4F03	C1-4F04
C1-4F05	C1-4F06	C1-4F07	C1-4F08
C1-4F09	C1-4F10	C1-4F11	C1-4F12
C1-4F13	C1-4F14	C1-4F15	C1-4F16
C1-4F17	C1-4F18	C1-4F19	C1-4F20
C1-4F21	C1-4F22	C1-4F23	C1-4F24

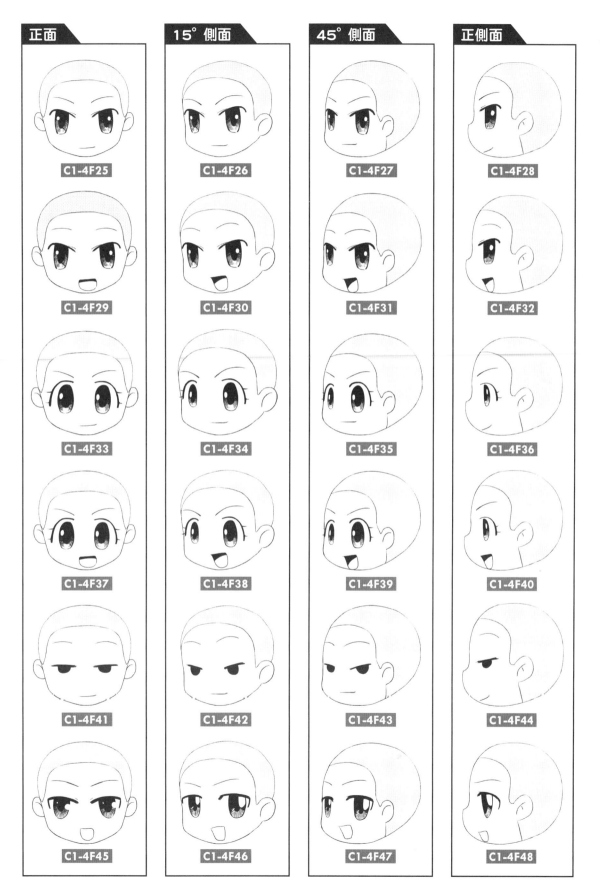

正面　C1-4F25

15° 側面　C1-4F26

45° 側面　C1-4F27

正側面　C1-4F28

C1-4F29　C1-4F30　C1-4F31　C1-4F32

C1-4F33　C1-4F34　C1-4F35　C1-4F36

C1-4F37　C1-4F38　C1-4F39　C1-4F40

C1-4F41　C1-4F42　C1-4F43　C1-4F44

C1-4F45　C1-4F46　C1-4F47　C1-4F48

1.4.7 焦慮

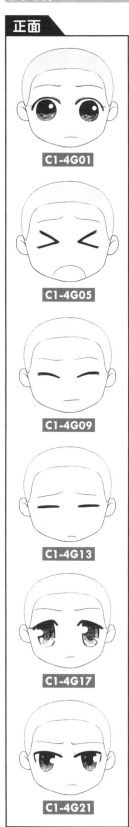

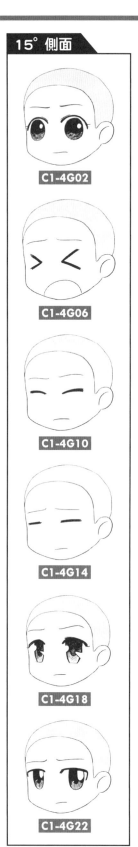

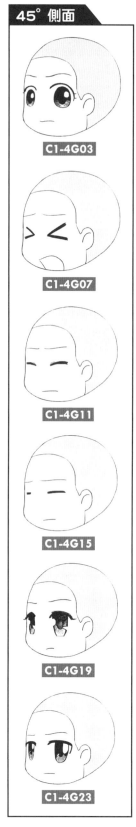

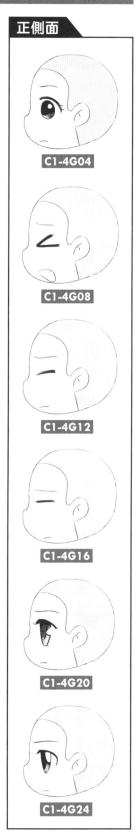

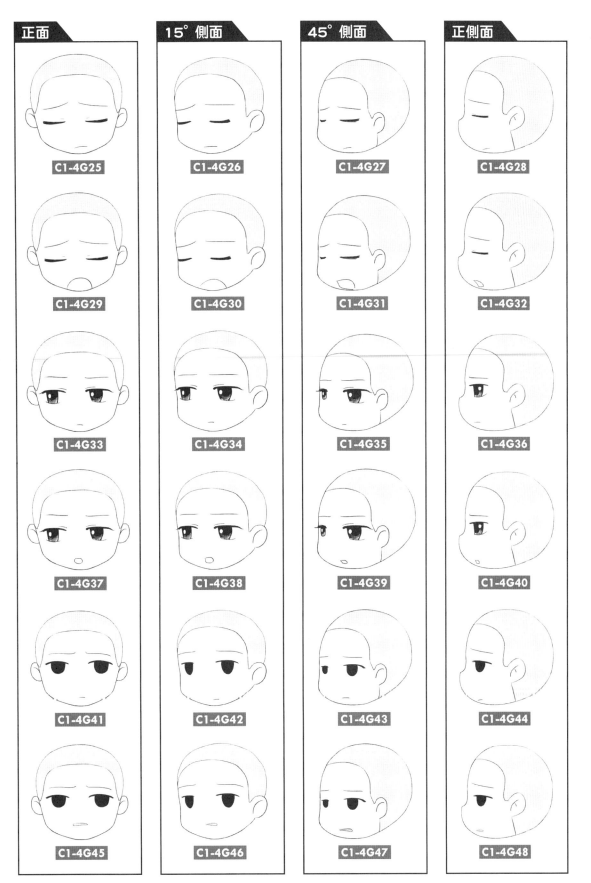

1.4.8 委屈

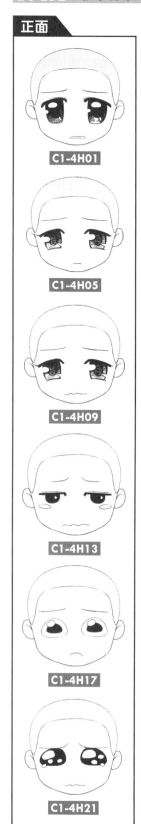

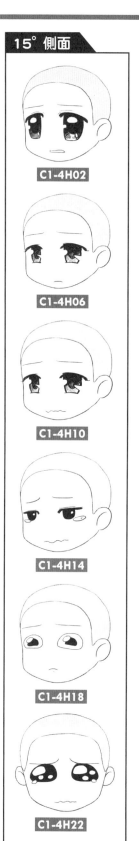

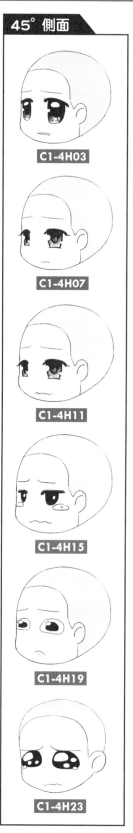

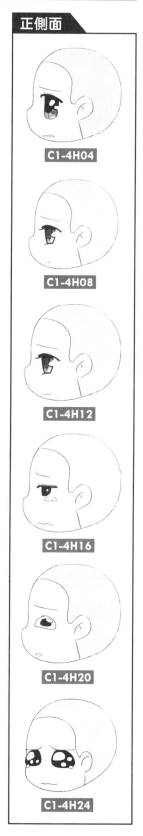

1.4.9 痛苦

正面

15° 側面

45° 側面

正側面

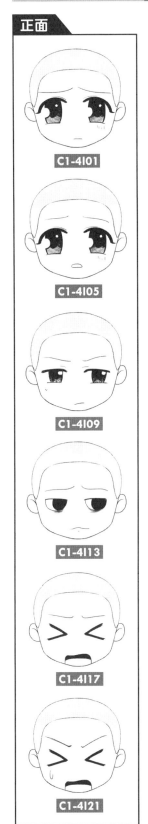

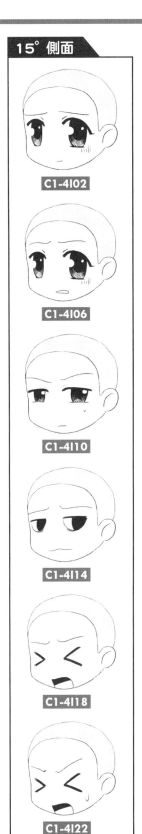

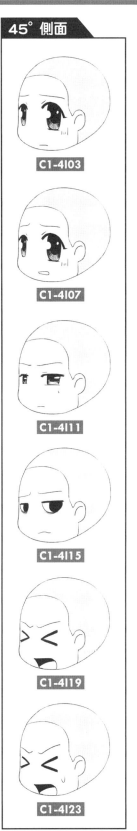

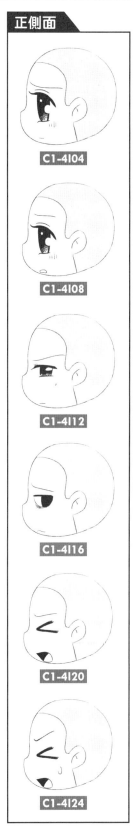

C1-4101 C1-4102 C1-4103 C1-4104

C1-4105 C1-4106 C1-4107 C1-4108

C1-4109 C1-4110 C1-4111 C1-4112

C1-4113 C1-4114 C1-4115 C1-4116

C1-4117 C1-4118 C1-4119 C1-4120

C1-4121 C1-4122 C1-4123 C1-4124

正面	15°側面	45°側面	正側面

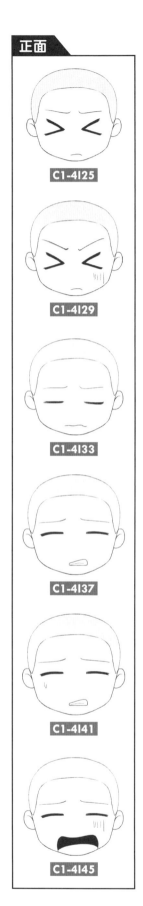
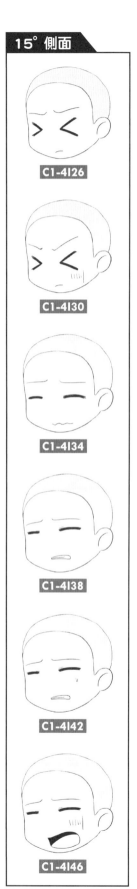
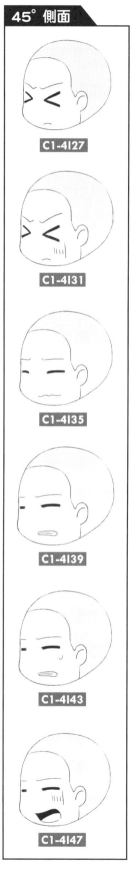
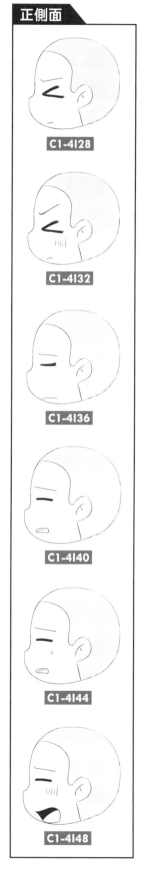

C1-4125　　C1-4126　　C1-4127　　C1-4128

C1-4129　　C1-4130　　C1-4131　　C1-4132

C1-4133　　C1-4134　　C1-4135　　C1-4136

C1-4137　　C1-4138　　C1-4139　　C1-4140

C1-4141　　C1-4142　　C1-4143　　C1-4144

C1-4145　　C1-4146　　C1-4147　　C1-4148

1.4.10 邪惡

正面

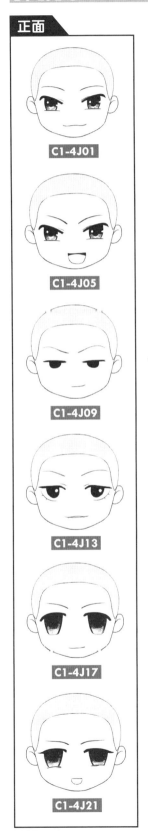

C1-4J01

C1-4J05

C1-4J09

C1-4J13

C1-4J17

C1-4J21

15° 側面

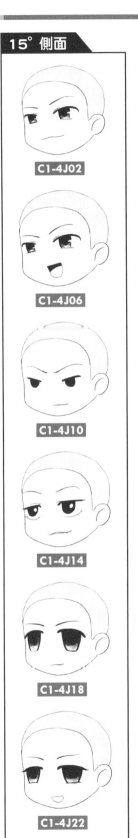

C1-4J02

C1-4J06

C1-4J10

C1-4J14

C1-4J18

C1-4J22

45° 側面

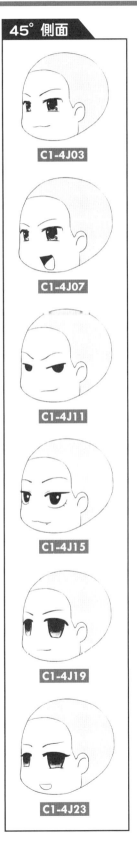

C1-4J03

C1-4J07

C1-4J11

C1-4J15

C1-4J19

C1-4J23

正側面

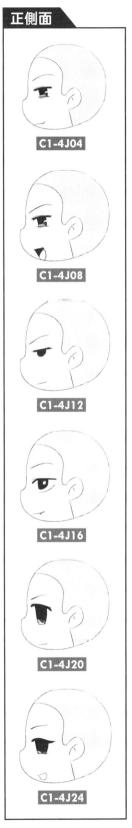

C1-4J04

C1-4J08

C1-4J12

C1-4J16

C1-4J20

C1-4J24

正面	15°側面	45°側面	正側面

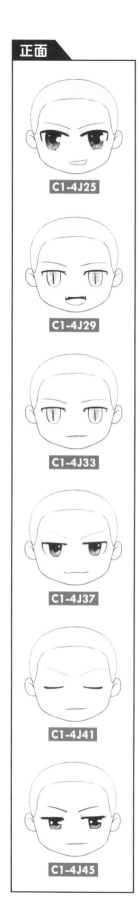
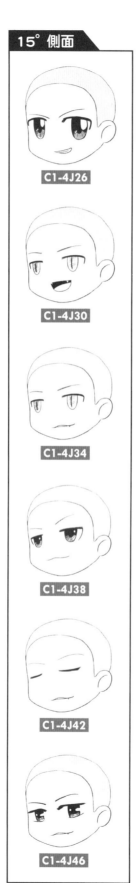
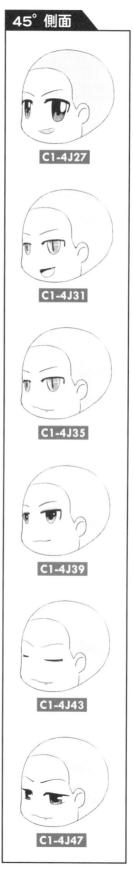
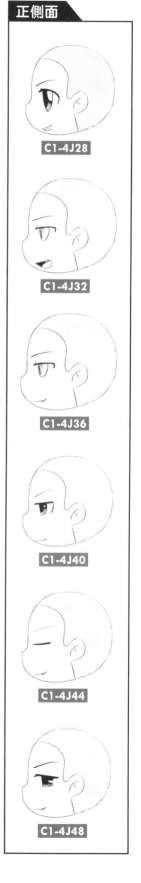

C1-4J25 C1-4J26 C1-4J27 C1-4J28

C1-4J29 C1-4J30 C1-4J31 C1-4J32

C1-4J33 C1-4J34 C1-4J35 C1-4J36

C1-4J37 C1-4J38 C1-4J39 C1-4J40

C1-4J41 C1-4J42 C1-4J43 C1-4J44

C1-4J45 C1-4J46 C1-4J47 C1-4J48

1.4.11 其他常見的表情

喜

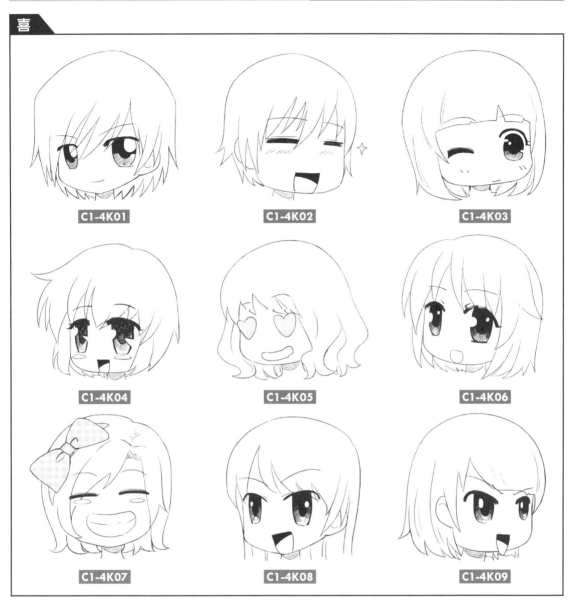

C1-4K01

C1-4K02

C1-4K03

C1-4K04

C1-4K05

C1-4K06

C1-4K07

C1-4K08

C1-4K09

怒

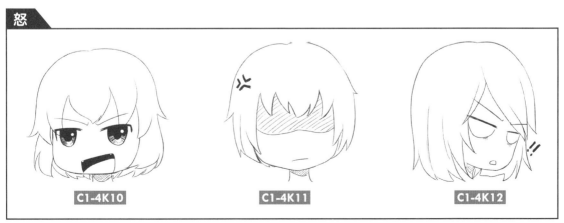

C1-4K10

C1-4K11

C1-4K12

哀

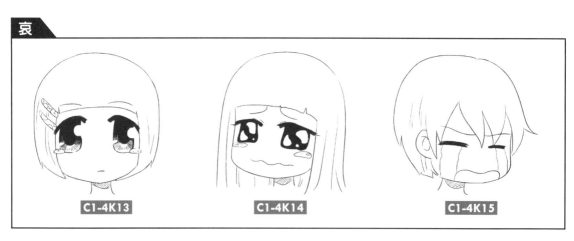

C1-4K13　　C1-4K14　　C1-4K15

肅

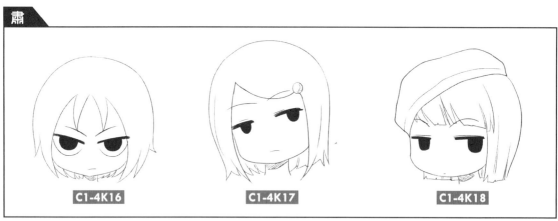

C1-4K16　　C1-4K17　　C1-4K18

驚

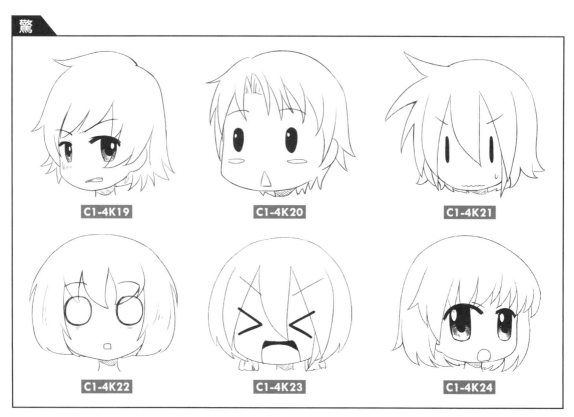

C1-4K19　　C1-4K20　　C1-4K21

C1-4K22　　C1-4K23　　C1-4K24

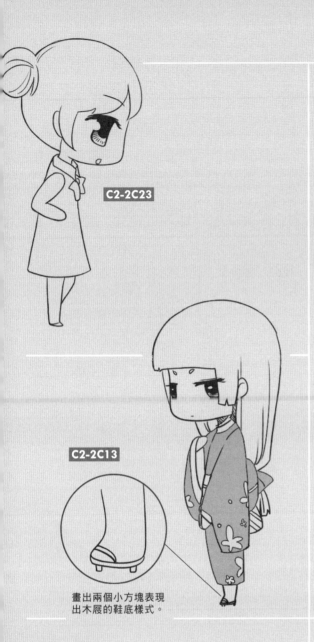

C2-2C23

C2-2C13

第 **2** 章

Q版人物身體

不同Q版人物的身體會有不同的表現方式，透過四肢的變化與身體動作的配合會讓Q版人物看上去更加可愛哦！而我們最常見到的Q版人物是2~4頭身的比例。

畫出兩個小方塊表現出木屐的鞋底樣式。

C2-2C21

C3-6B06

頭身比例

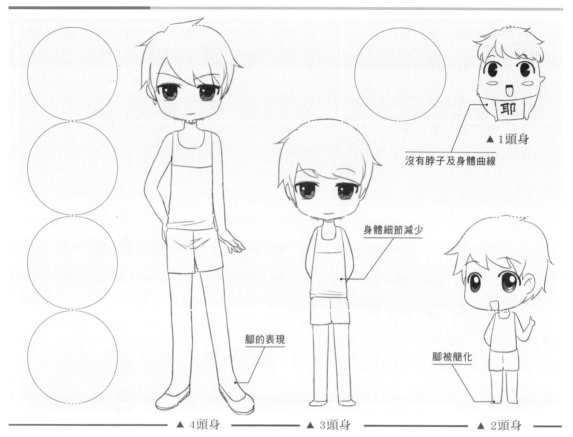

▲ 1頭身

沒有脖子及身體曲線

身體細節減少

腳的表現

腳被簡化

▲ 4頭身　　　▲ 3頭身　　　▲ 2頭身

2.1.1 1頭身

1頭身（饅頭型）

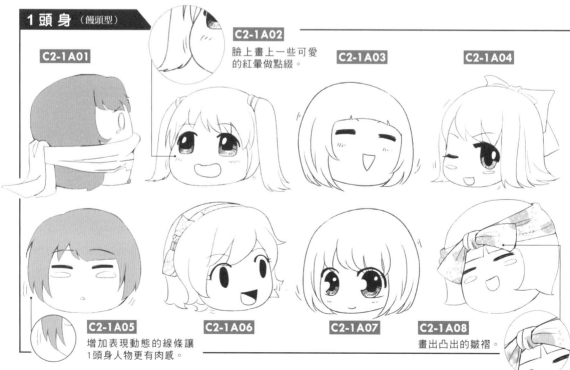

C2-1A01

C2-1A02
臉上畫上一些可愛的紅暈做點綴。

C2-1A03

C2-1A04

C2-1A05
增加表現動態的線條讓1頭身人物更有肉感。

C2-1A06

C2-1A07

C2-1A08
畫出凸出的皺褶。

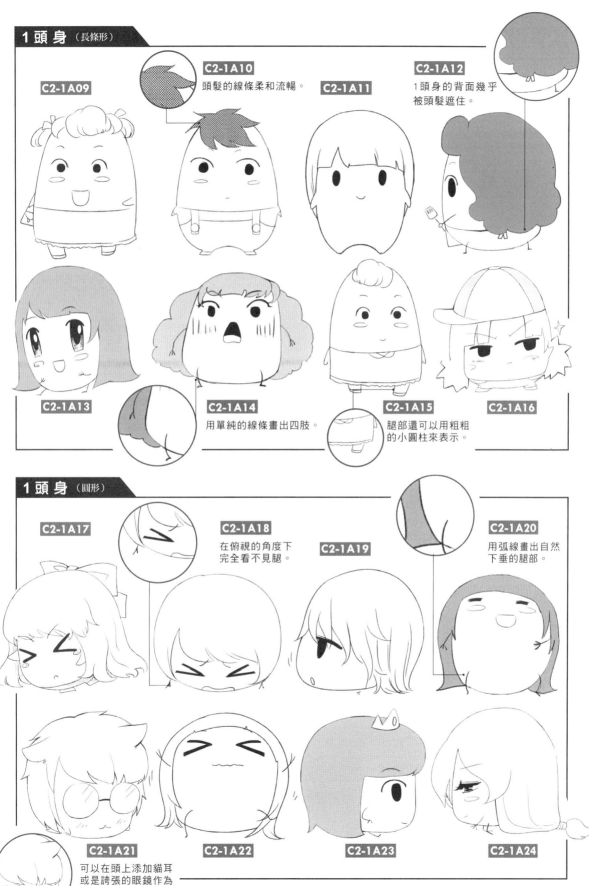

1頭身 （長條形）

C2-1A09

C2-1A10
頭髮的線條柔和流暢。

C2-1A11

C2-1A12
1頭身的背面幾乎被頭髮遮住。

C2-1A13

C2-1A14
用單純的線條畫出四肢。

C2-1A15
腿部還可以用粗粗的小圓柱來表示。

C2-1A16

1頭身 （圓形）

C2-1A17

C2-1A18
在俯視的角度下完全看不見腿。

C2-1A19

C2-1A20
用弧線畫出自然下垂的腿部。

C2-1A21
可以在頭上添加貓耳或是誇張的眼鏡作為裝飾，增加萌感。

C2-1A22

C2-1A23

C2-1A24

2.1.2 2頭身

2頭身 （女）

C2-1B01 手指可以簡化省略。

C2-1B02 腳向內，形成內八字。

C2-1B03

C2-1B04 俯視時看不見脖子。

C2-1B05 用波浪線畫出裙擺。

C2-1B06 描繪小花邊。

C2-1B07

C2-1B08 用馬尾平衡人物的身體。

C2-1B09

C2-1B10 衣服縫線根據輪廓線畫出皺褶。

C2-1B11 用弧線描繪出衣服的厚度。

C2-1B12

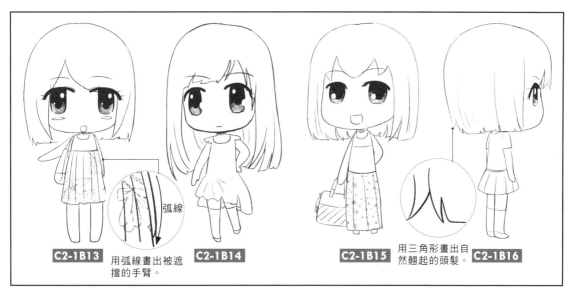

C2-1B13 用弧線畫出被遮擋的手臂。

C2-1B14

C2-1B15

用三角形畫出自然翹起的頭髮。 **C2-1B16**

弧線

2頭身（男）

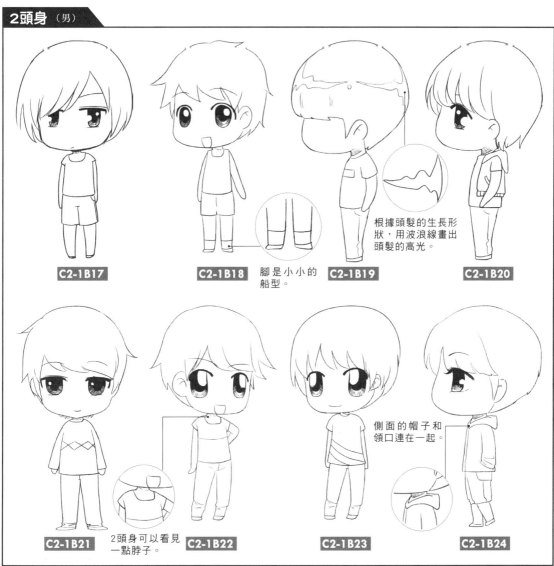

C2-1B17

C2-1B18 腳是小小的船型。

C2-1B19 根據頭髮的生長形狀，用波浪線畫出頭髮的高光。

C2-1B20

C2-1B21

C2-1B22 2頭身可以看見一點脖子。

C2-1B23 側面的帽子和領口連在一起。

C2-1B24

2.1.3 3頭身

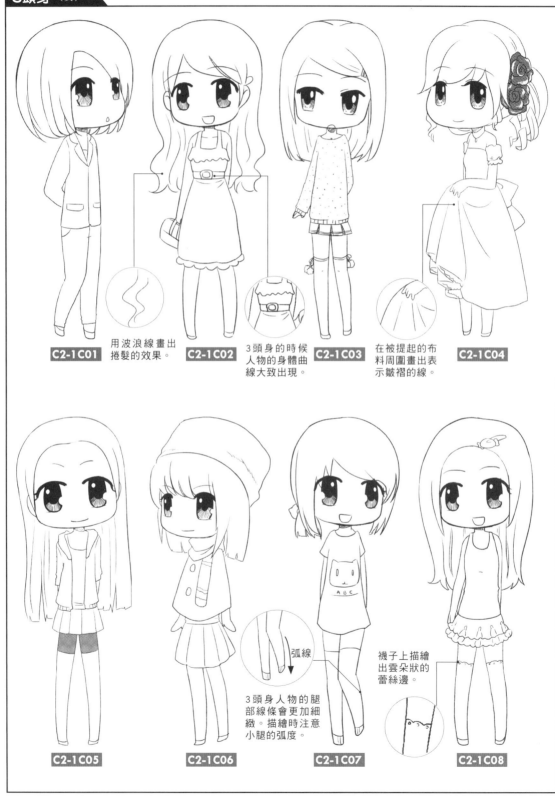

用波浪線畫出
捲髮的效果。

C2-1C01

3頭身的時候
人物的身體曲
線大致出現。

C2-1C02

在被提起的布
料周圍畫出表
示皺褶的線。

C2-1C03

C2-1C04

C2-1C05

C2-1C06

弧線

3頭身人物的腿
部線條會更加細
緻。描繪時注意
小腿的弧度。

C2-1C07

襪子上描繪
出雲朵狀的
蕾絲邊。

C2-1C08

68

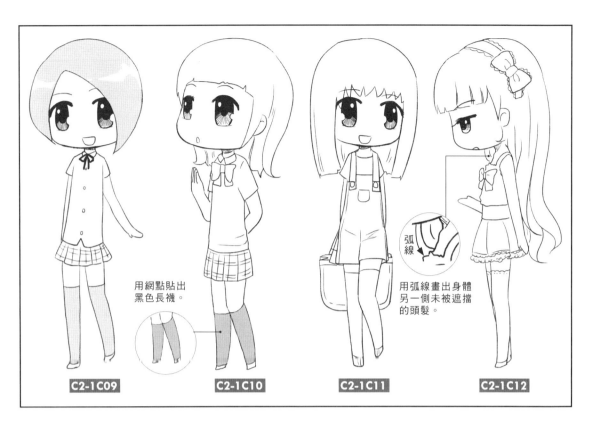

用網點貼出
黑色長襪。

用弧線畫出身體
另一側未被遮擋
的頭髮。

弧線

C2-1C09

C2-1C10

C2-1C11

C2-1C12

3頭身 （男）

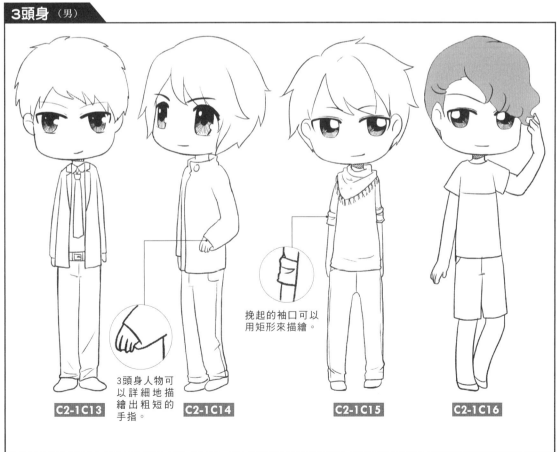

3頭身人物可
以詳細地描
繪出粗短的
手指。

挽起的袖口可以
用矩形來描繪。

C2-1C13

C2-1C14

C2-1C15

C2-1C16

2.1.4 4頭身

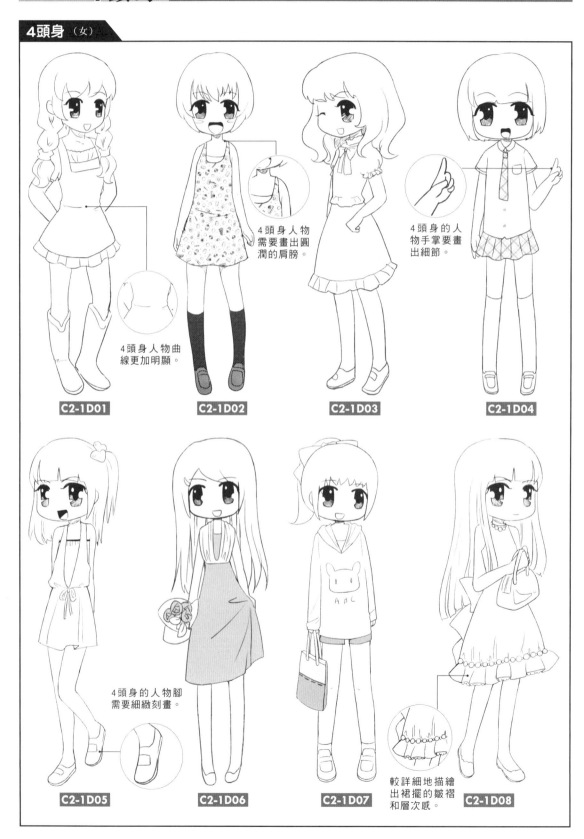

4頭身人物
需要畫出圓
潤的肩膀。

4頭身人物曲
線更加明顯。

4頭身的人
物手掌要畫
出細節。

C2-1D01　　C2-1D02　　C2-1D03　　C2-1D04

4頭身的人物腳
需要細緻刻畫。

較詳細地描繪
出裙擺的皺褶
和層次感。

C2-1D05　　C2-1D06　　C2-1D07　　C2-1D08

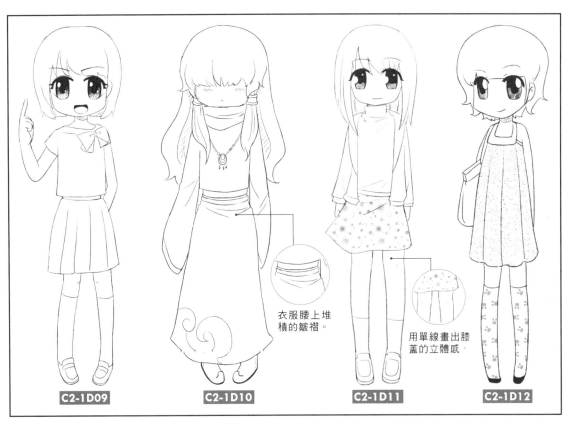

衣服腰上堆積的皺褶。

用單線畫出膝蓋的立體感。

C2-1D09

C2-1D10

C2-1D11

C2-1D12

4頭身（男）

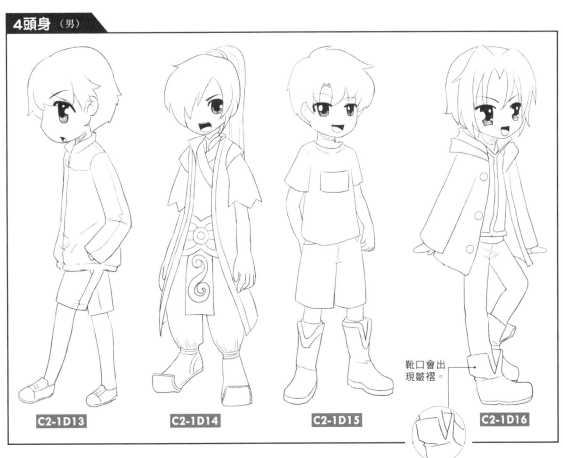

靴口會出現皺褶。

C2-1D13

C2-1D14

C2-1D15

C2-1D16

身體角度

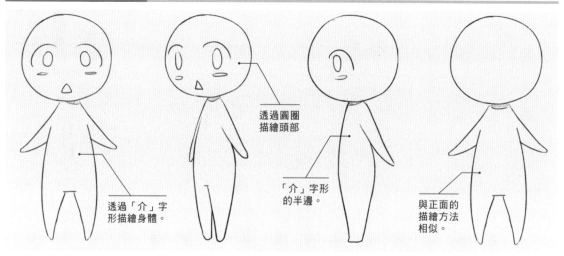

透過圓圈描繪頭部

透過「介」字形描繪身體。

「介」字形的半邊。

與正面的描繪方法相似。

▲ Q版人物身體的各種角度

2.2.1 正面

正面（短小）

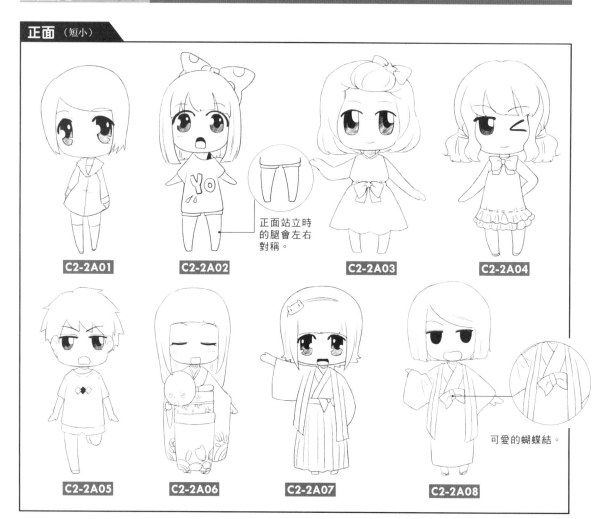

C2-2A01

正面站立時的腿會左右對稱。

C2-2A02

C2-2A03

C2-2A04

C2-2A05

C2-2A06

C2-2A07

可愛的蝴蝶結。

C2-2A08

正面（正常）

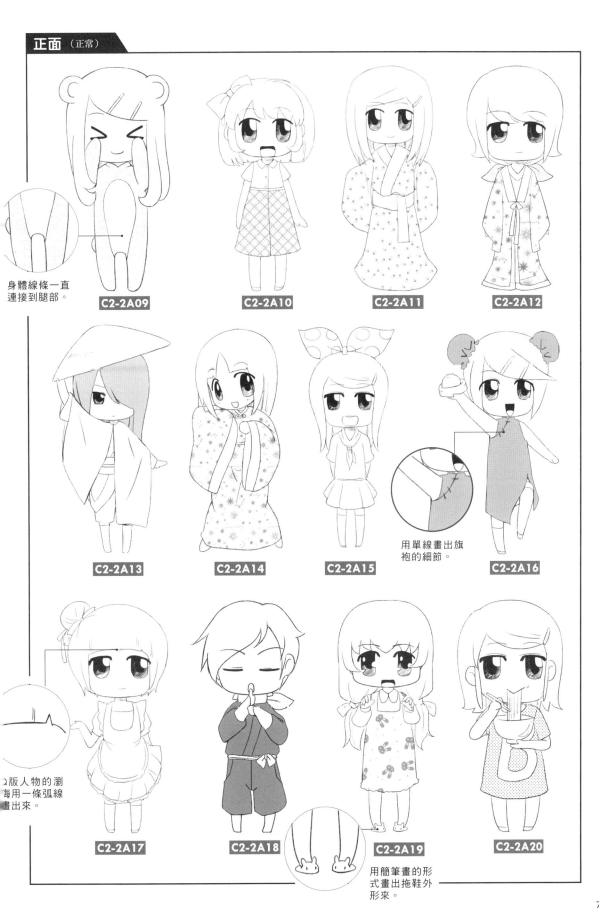

身體線條一直
連接到腿部。

C2-2A09

C2-2A10

C2-2A11

C2-2A12

C2-2A13

C2-2A14

C2-2A15

用單線畫出旗
袍的細節。

C2-2A16

Q版人物的瀏
海用一條弧線
畫出來。

C2-2A17

C2-2A18

用簡筆畫的形
式畫出拖鞋外
形來。

C2-2A19

C2-2A20

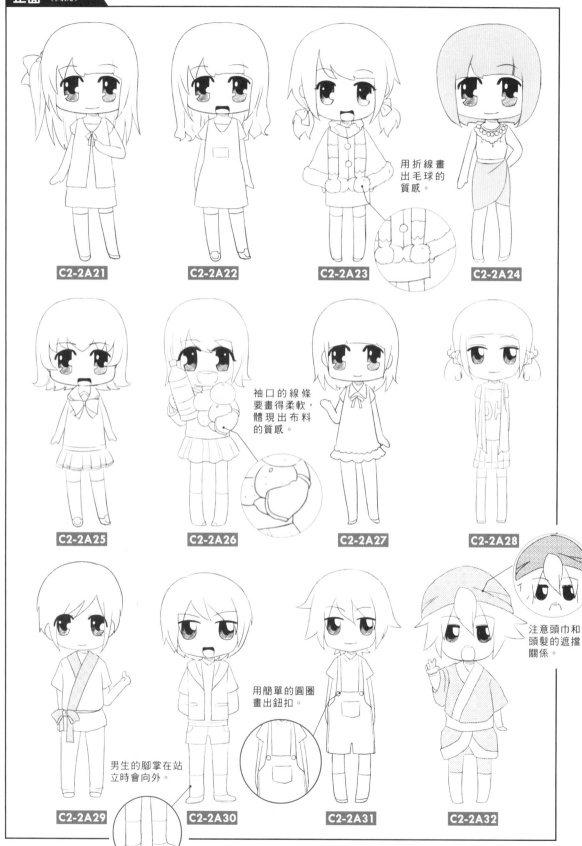

C2-2A21

C2-2A22

C2-2A23

用折線畫出毛球的質感。

C2-2A24

C2-2A25

C2-2A26

袖口的線條要畫得柔軟，體現出布料的質感。

C2-2A27

C2-2A28

C2-2A29

男生的腳掌在站立時會向外。

C2-2A30

用簡單的圓圈畫出鈕扣。

C2-2A31

注意頭巾和頭髮的遮擋關係。

C2-2A32

2.2.2 半側面

半側面（短小）

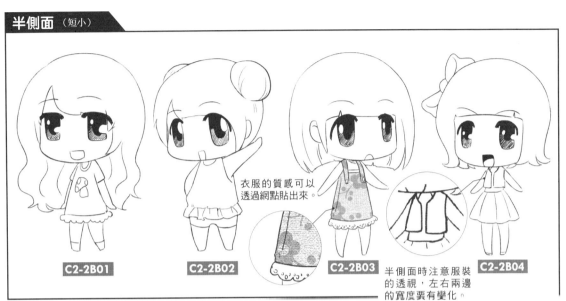

衣服的質感可以透過網點貼出來。

C2-2B01

C2-2B02

C2-2B03

半側面時注意服裝的透視，左右兩邊的寬度要有變化。

C2-2B04

半側面（正常）

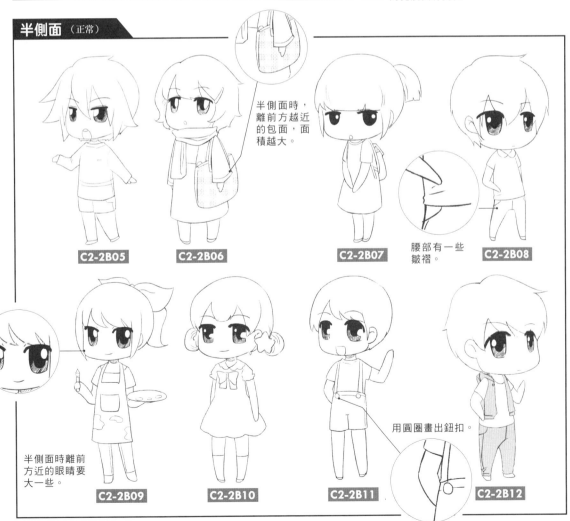

半側面時，離前方越近的包面，面積越大。

C2-2B05

C2-2B06

C2-2B07

腰部有一些皺褶。

C2-2B08

半側面時離前方近的眼睛要大一些。

C2-2B09

C2-2B10

用圓圈畫出鈕扣。

C2-2B11

C2-2B12

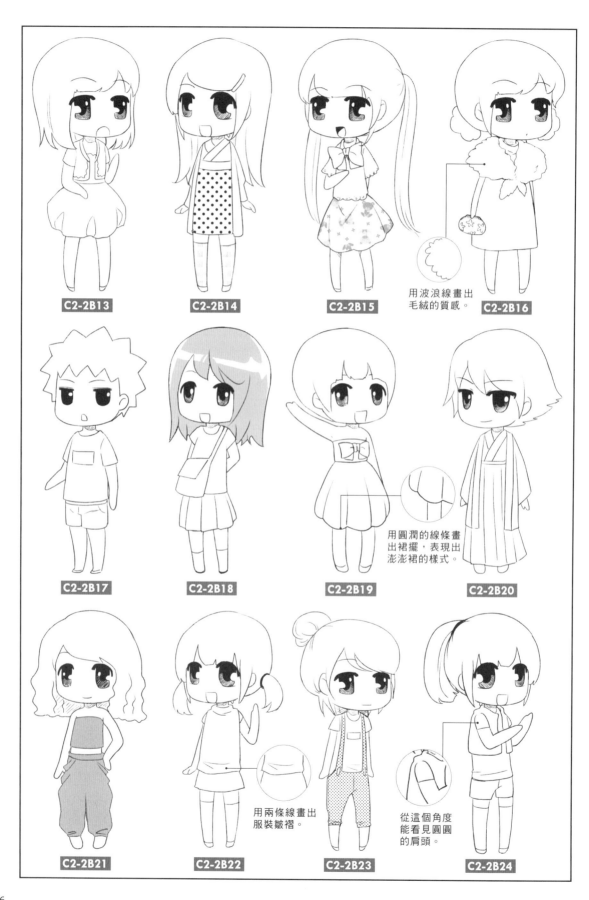

C2-2B13

C2-2B14

C2-2B15

用波浪線畫出
毛絨的質感。

C2-2B16

C2-2B17

C2-2B18

C2-2B19

用圓潤的線條畫
出裙擺，表現出
澎澎裙的樣式。

C2-2B20

C2-2B21

C2-2B22

用兩條線畫出
服裝皺褶。

C2-2B23

從這個角度
能看見圓圓
的肩頭。

C2-2B24

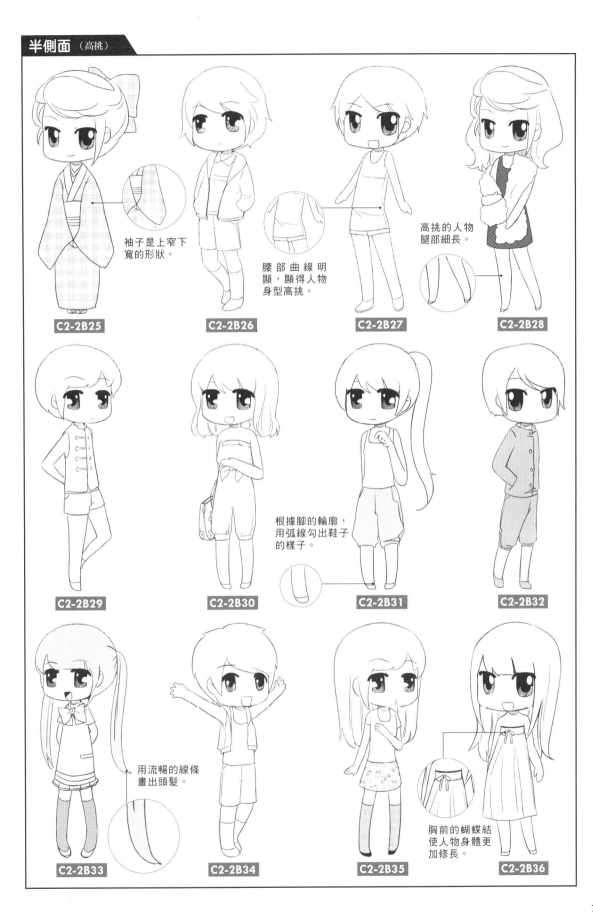

袖子是上窄下寬的形狀。

C2-2B25

腰部曲線明顯，顯得人物身型高挑。

C2-2B26

C2-2B27

高挑的人物腿部細長。

C2-2B28

C2-2B29

C2-2B30

根據腳的輪廓，用弧線勾出鞋子的樣子。

C2-2B31

C2-2B32

用流暢的線條畫出頭髮。

C2-2B33

C2-2B34

C2-2B35

胸前的蝴蝶結使人物身體更加修長。

C2-2B36

chapter 2 Q版人物身體

2.2.3 側面

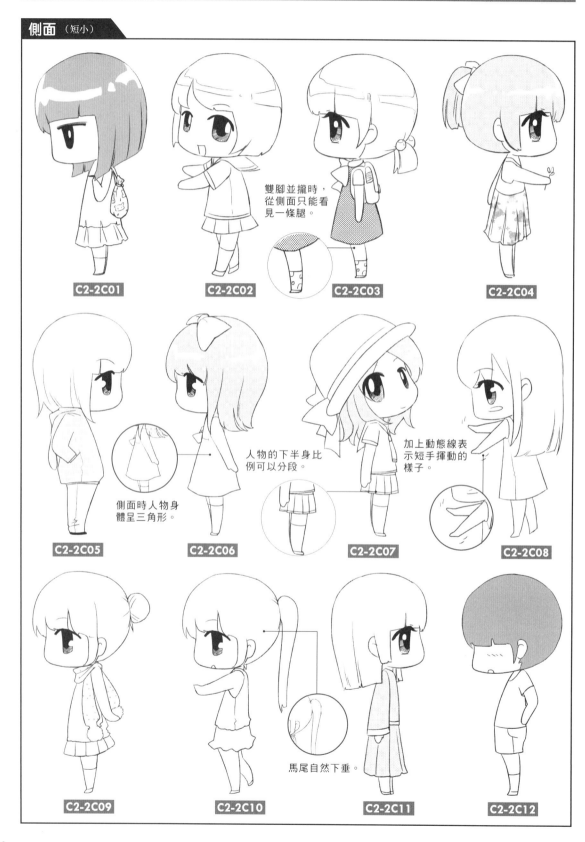

C2-2C01

C2-2C02

雙腳並攏時，
從側面只能看
見一條腿。

C2-2C03

C2-2C04

側面時人物身
體呈三角形。

C2-2C05

人物的下半身比
例可以分段。

C2-2C06

C2-2C07

加上動態線表
示短手揮動的
樣子。

C2-2C08

C2-2C09

C2-2C10

馬尾自然下垂。

C2-2C11

C2-2C12

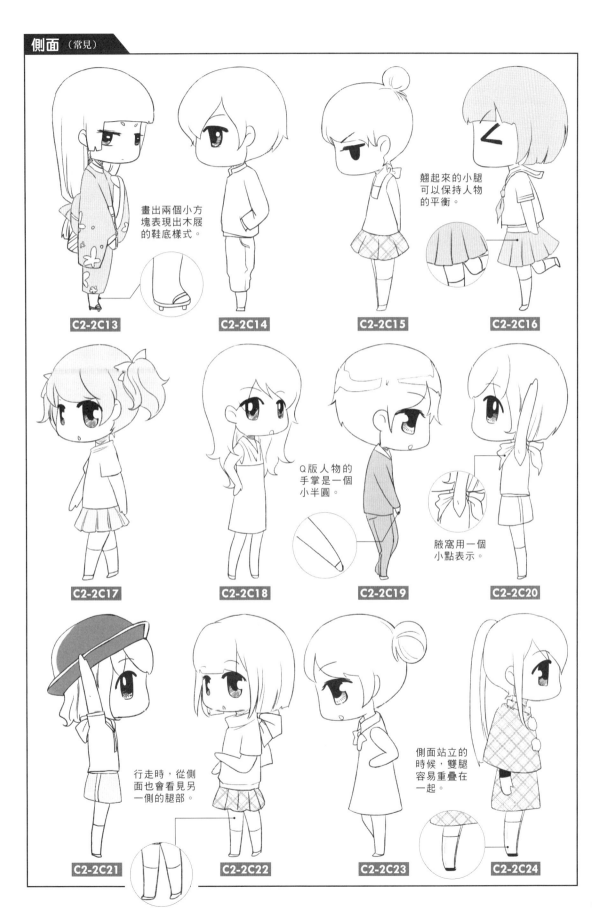

畫出兩個小方
塊表現出木屐
的鞋底樣式。

C2-2C13

C2-2C14

翹起來的小腿
可以保持人物
的平衡。

C2-2C15

C2-2C16

C2-2C17

Q版人物的
手掌是一個
小半圓。

C2-2C18

C2-2C19

腋窩用一個
小點表示。

C2-2C20

行走時，從側
面也會看見另
一側的腿部。

C2-2C21

C2-2C22

C2-2C23

側面站立的
時候，雙腿
容易重疊在
一起。

C2-2C24

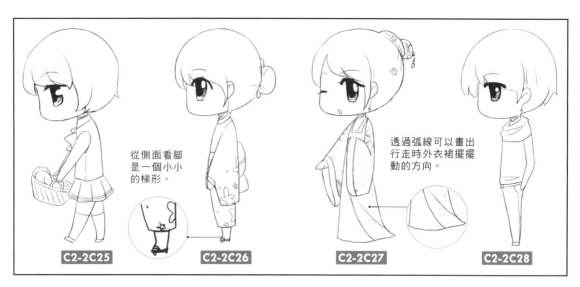

從側面看腳是一個小小的梯形。

C2-2C25

C2-2C26

透過弧線可以畫出行走時外衣裙擺擺動的方向。

C2-2C27

C2-2C28

側面（高挑）

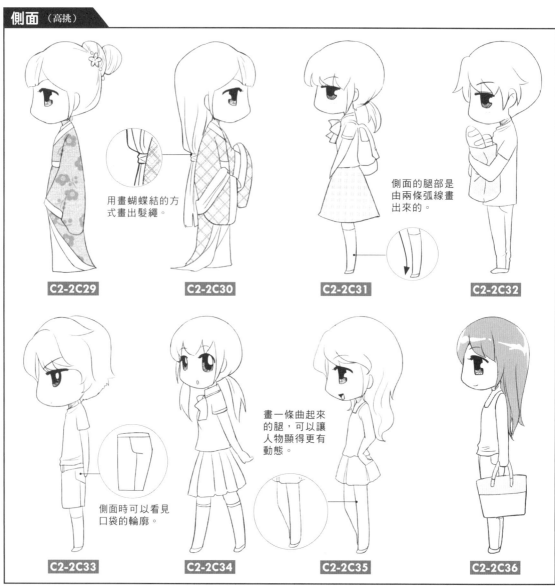

用畫蝴蝶結的方式畫出髮繩。

C2-2C29

C2-2C30

側面的腿部是由兩條弧線畫出來的。

C2-2C31

C2-2C32

側面時可以看見口袋的輪廓。

C2-2C33

C2-2C34

畫一條曲起來的腿，可以讓人物顯得更有動態。

C2-2C35

C2-2C36

2.2.4 背面

背面（短小）

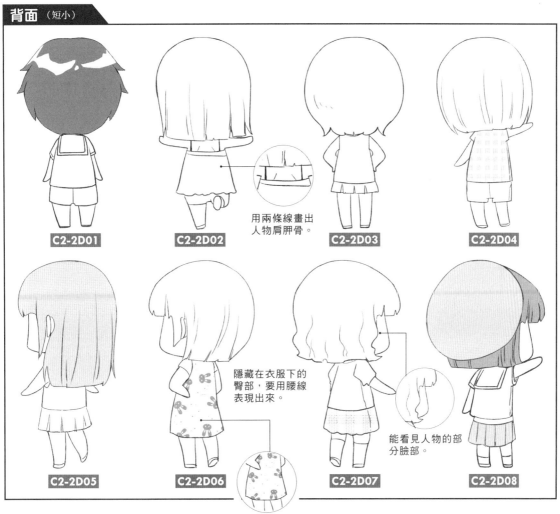

用兩條線畫出人物肩胛骨。

隱藏在衣服下的臀部，要用腰線表現出來。

能看見人物的部分臉部。

C2-2D01　　C2-2D02　　C2-2D03　　C2-2D04

C2-2D05　　C2-2D06　　C2-2D07　　C2-2D08

背面（正常）

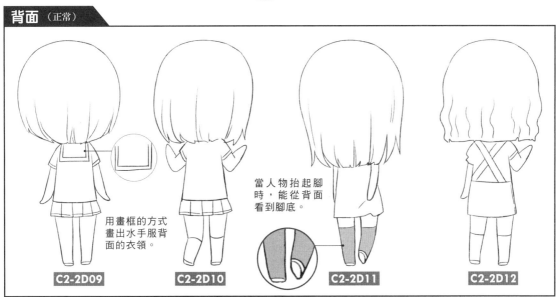

用畫框的方式畫出水手服背面的衣領。

當人物抬起腳時，能從背面看到腳底。

C2-2D09　　C2-2D10　　C2-2D11　　C2-2D12

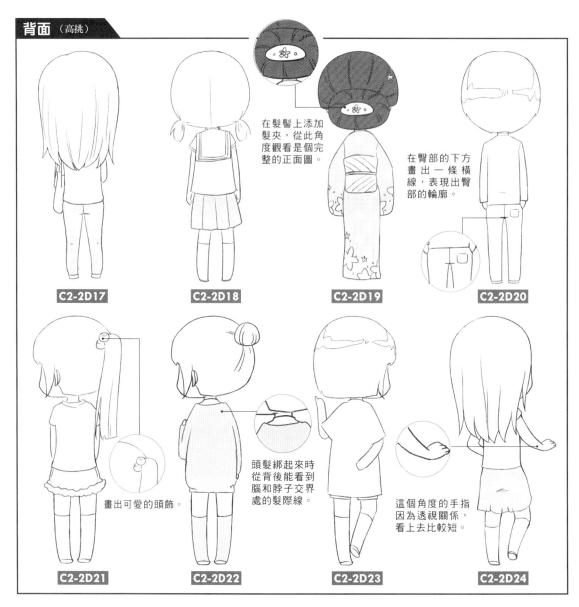

用圓潤的線條畫出和服腰帶背後的樣式。

C2-2D13

C2-2D14

C2-2D15

C2-2D16

背面（高挑）

在髮髻上添加髮夾，從此角度觀看是個完整的正面圖。

在臀部的下方畫出一條橫線，表現出臀部的輪廓。

C2-2D17

C2-2D18

C2-2D19

C2-2D20

畫出可愛的頭飾。

頭髮綁起來時從背後能看到腦和脖子交界處的髮際線。

這個角度的手指因為透視關係，看上去比較短。

C2-2D21

C2-2D22

C2-2D23

C2-2D24

人物體型

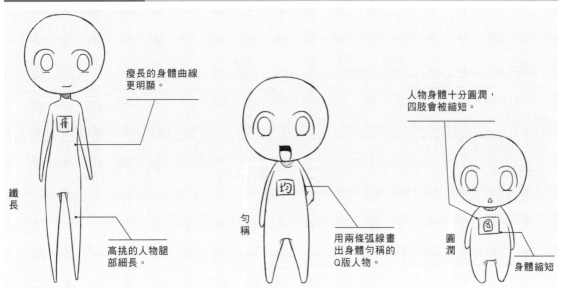

瘦長的身體曲線更明顯。

纖長

高挑的人物腿部細長。

勻稱

用兩條弧線畫出身體勻稱的Q版人物。

人物身體十分圓潤，四肢會被縮短。

圓潤

身體縮短

▲ 不同體型的對比圖

2.3.1 勻稱

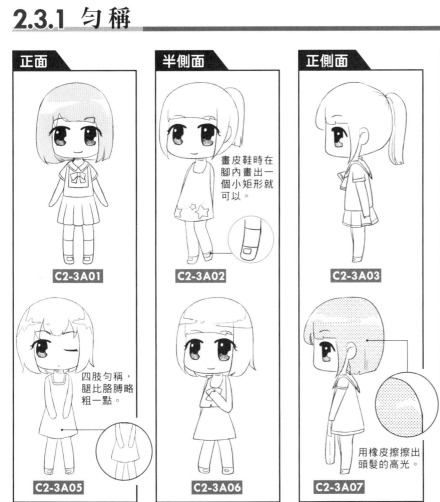

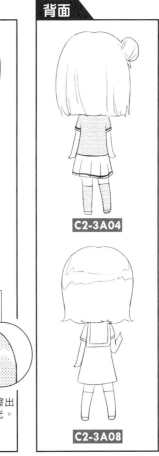

正面

C2-3A01

半側面

畫皮鞋時在腳內畫出一個小矩形就可以。

C2-3A02

正側面

C2-3A03

背面

C2-3A04

四肢勻稱，腿比胳膊略粗一點。

C2-3A05

C2-3A06

用橡皮擦擦出頭髮的高光。

C2-3A07

C2-3A08

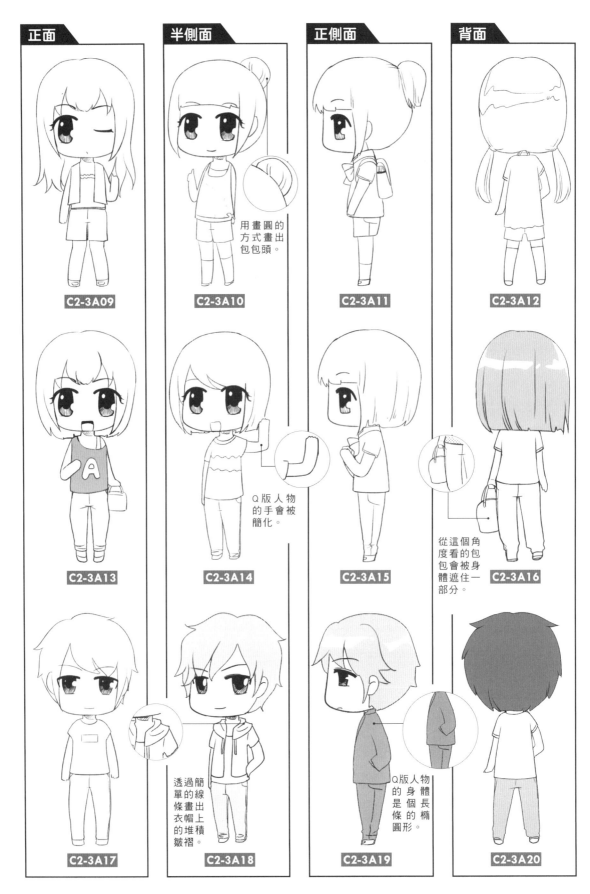

正面 C2-3A09

半側面 用畫圓的方式畫出包包頭。 C2-3A10

正側面 C2-3A11

背面 C2-3A12

C2-3A13

Q版人物的手會被簡化。 C2-3A14

C2-3A15

從這個角度看的包包會被身體遮住一部分。 C2-3A16

C2-3A17

透過簡單的線條畫出衣帽上的堆積皺褶。 C2-3A18

Q版人物的身體是個長條的橢圓形。 C2-3A19

C2-3A20

2.3.2 瘦長

正面

半側面

正側面

背面

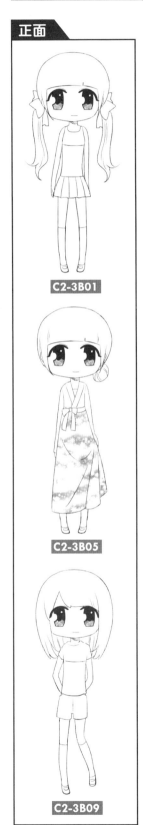

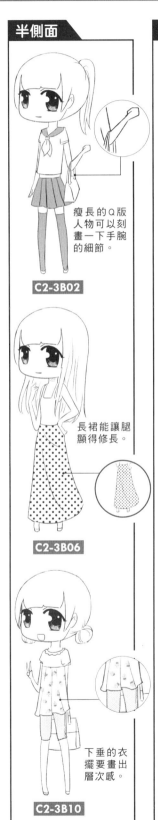

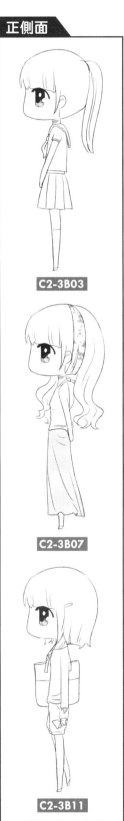

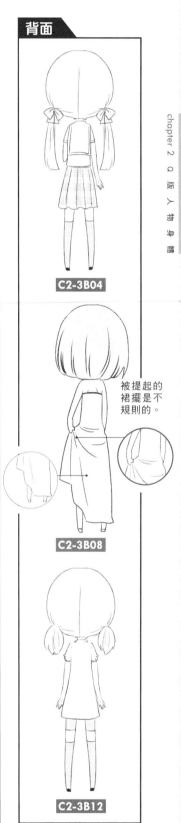

瘦長的Q版人物可以刻畫一下手腕的細節。

長裙能讓腿顯得修長。

被提起的裙擺是不規則的。

下垂的衣擺要畫出層次感。

C2-3B01

C2-3B02

C2-3B03

C2-3B04

C2-3B05

C2-3B06

C2-3B07

C2-3B08

C2-3B09

C2-3B10

C2-3B11

C2-3B12

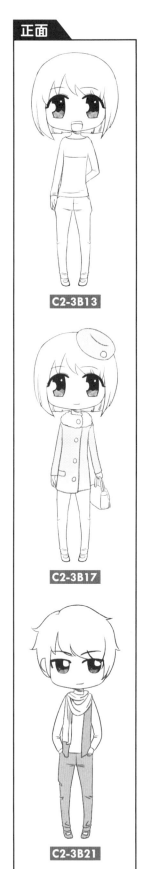

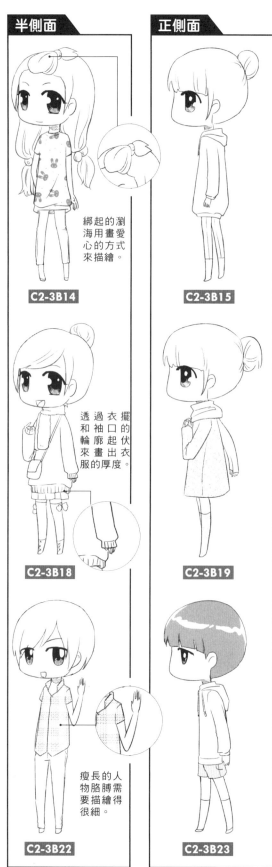

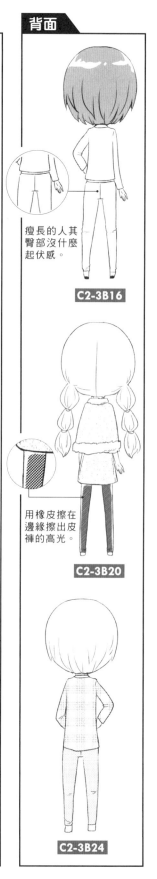

C2-3B13

C2-3B14

綁起的瀏
海用畫愛
心的方式
來描繪。

C2-3B15

C2-3B16

瘦長的人其
臀部沒什麼
起伏感。

C2-3B17

透　衣　擺
過　擺　起
和　袖　伏
輪　口　的
廓　來
起　畫
伏　出
來　衣
服的厚度。

C2-3B18

C2-3B19

C2-3B20

用橡皮擦在
邊緣擦出皮
褲的高光。

C2-3B21

瘦長的人
物胳膊需
要描繪得
很細。

C2-3B22

C2-3B23

C2-3B24

2.3.3 渾圓

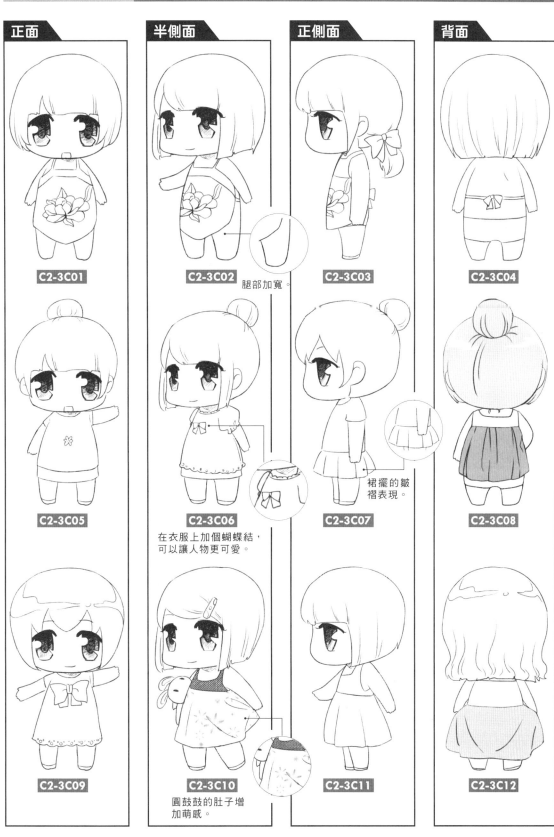

正面

C2-3C01

半側面

C2-3C02

腿部加寬。

正側面

C2-3C03

背面

C2-3C04

C2-3C05

C2-3C06

在衣服上加個蝴蝶結，可以讓人物更可愛。

C2-3C07

裙擺的皺褶表現。

C2-3C08

C2-3C09

C2-3C10

圓鼓鼓的肚子增加萌感。

C2-3C11

C2-3C12

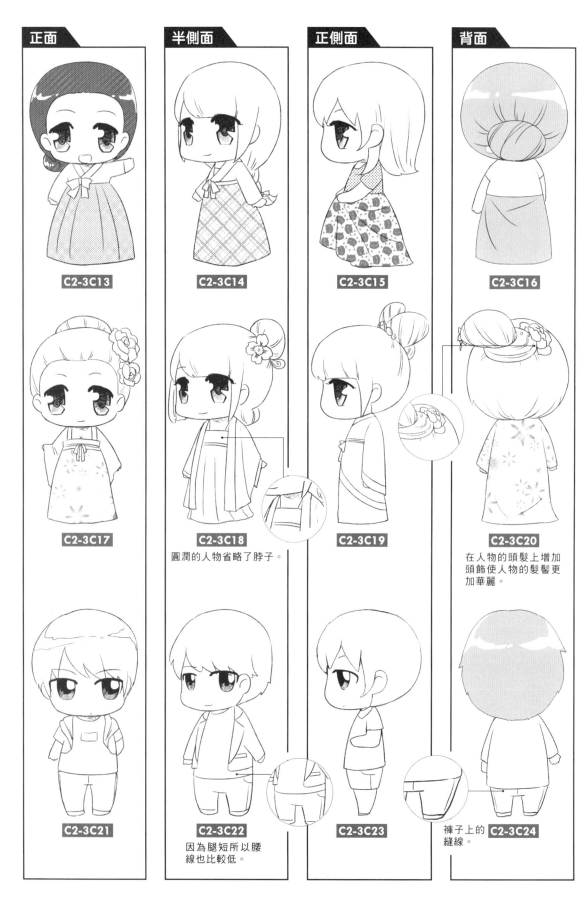

正面
C2-3C13
C2-3C17
C2-3C21

半側面
C2-3C14
C2-3C18
圓潤的人物省略了脖子。
C2-3C22
因為腿短所以腰線也比較低。

正側面
C2-3C15
C2-3C19
C2-3C23

背面
C2-3C16
C2-3C20
在人物的頭髮上增加頭飾使人物的髮髻更加華麗。
褲子上的縫線。
C2-3C24

2.3.4 誇張體型

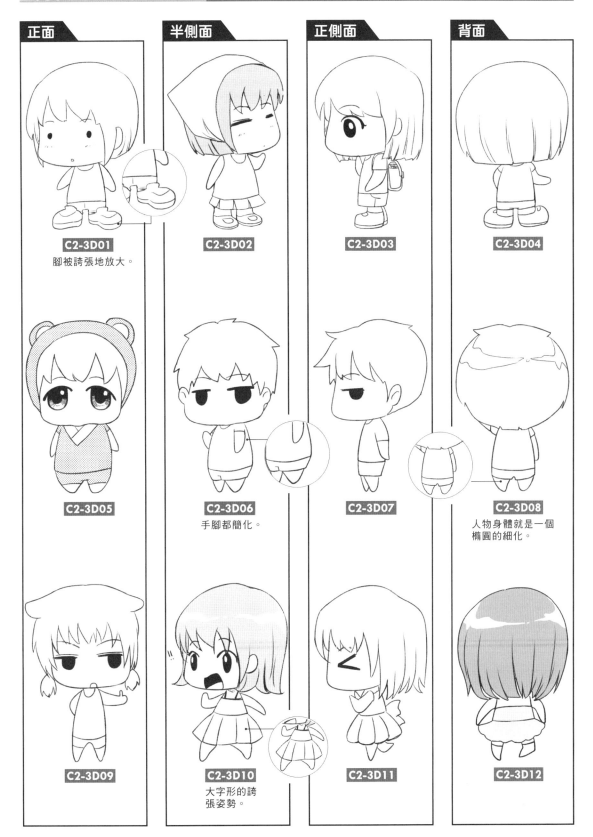

正面

半側面

正側面

背面

C2-3D01
腳被誇張地放大。

C2-3D02

C2-3D03

C2-3D04

C2-3D05

C2-3D06
手腳都簡化。

C2-3D07

C2-3D08
人物身體就是一個
橢圓的細化。

C2-3D09

C2-3D10
大字形的誇
張姿勢。

C2-3D11

C2-3D12

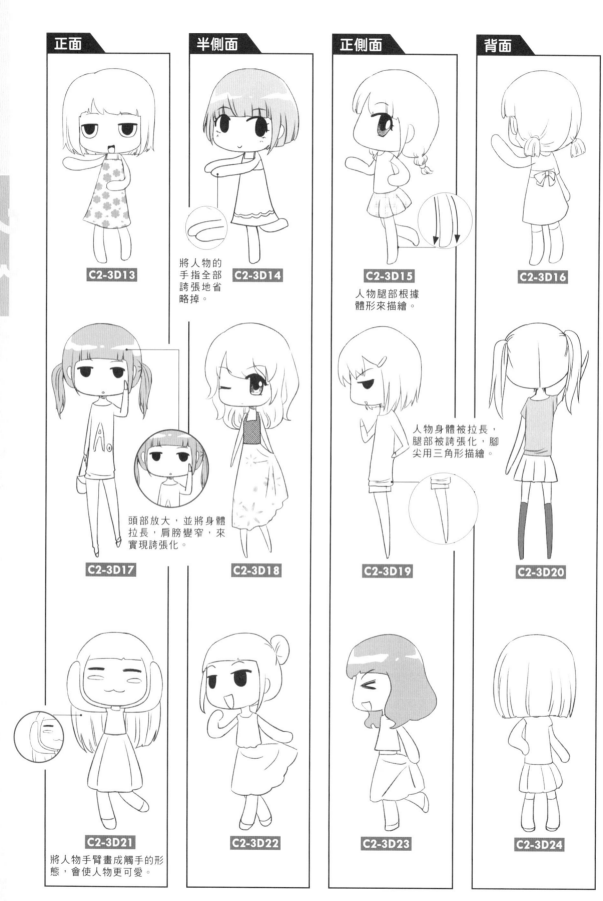

C2-3D13

將人物的
手指全部
誇張地省
略掉。

C2-3D14

人物腿部根據
體形來描繪。

C2-3D15

C2-3D16

頭部放大，並將身體
拉長，肩膀變窄，來
實現誇張化。

C2-3D17

C2-3D18

人物身體被拉長，
腿部被誇張化，腳
尖用三角形描繪。

C2-3D19

C2-3D20

C2-3D21

將人物手臂畫成觸手的形
態，會使人物更可愛。

C2-3D22

C2-3D23

C2-3D24

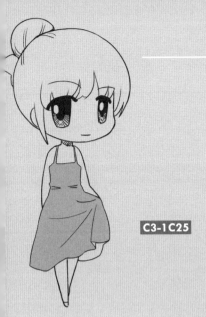

C3-1C25

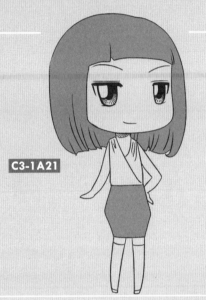

C3-1A21

第 **3** 章

Q版人物動態

畫面有動態感可以使人物更加生動,透過動態與表情的結合,會讓Q版人物更加可愛,而且可以表現出人物各種不同的情緒變化。

C3-3E17

C3-1B28

基本動態

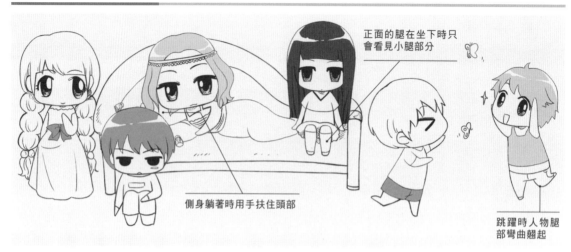

正面的腿在坐下時只會看見小腿部分

側身躺著時用手扶住頭部

跳躍時人物腿部彎曲翹起

▲ 各種動態的表現

3.1.1 站姿

矮小

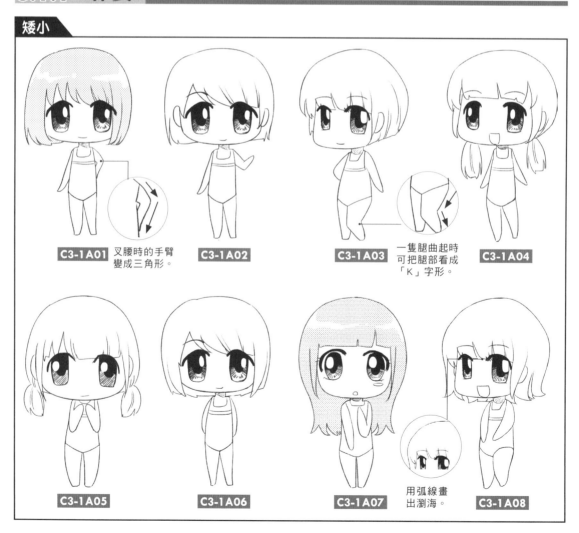

C3-1A01 叉腰時的手臂變成三角形。

C3-1A02

C3-1A03

一隻腿曲起時可把腿部看成「K」字形。

C3-1A04

C3-1A05

C3-1A06

C3-1A07

用弧線畫出瀏海。

C3-1A08

矮小（服裝表現）

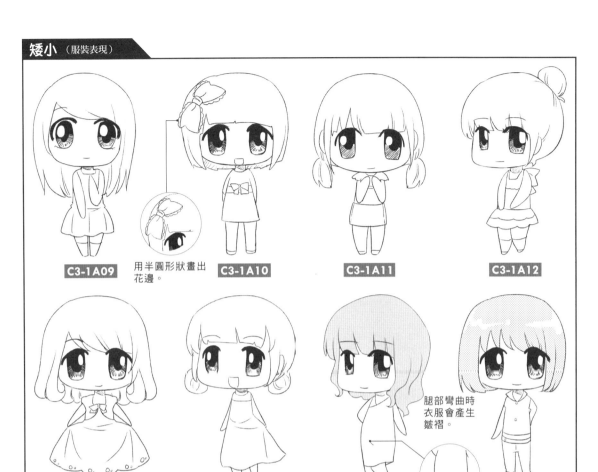

C3-1A09

用半圓形狀畫出花邊。

C3-1A10

C3-1A11

C3-1A12

C3-1A13

C3-1A14

腿部彎曲時衣服會產生皺褶。

C3-1A15

C3-1A16

高挑

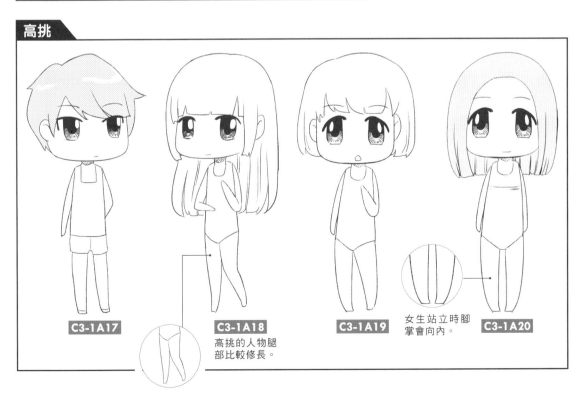

C3-1A17

C3-1A18

高挑的人物腿部比較修長。

C3-1A19

女生站立時腳掌會向內。

C3-1A20

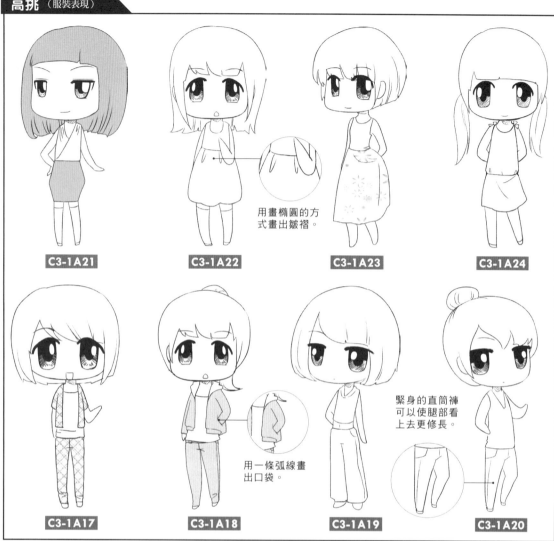

用畫橢圓的方式畫出皺褶。

C3-1A21

C3-1A22

C3-1A23

C3-1A24

用一條弧線畫出口袋。

緊身的直筒褲可以使腿部看上去更修長。

C3-1A17

C3-1A18

C3-1A19

C3-1A20

站姿（物品搭配）

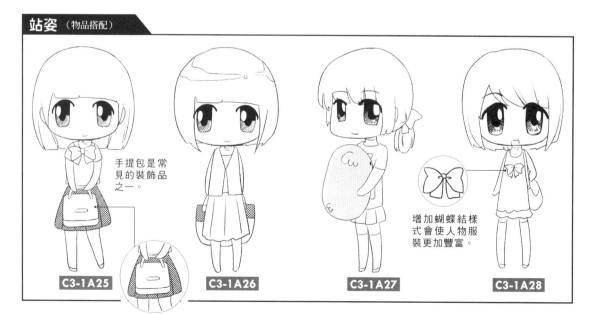

手提包是常見的裝飾品之一。

增加蝴蝶結樣式會使人物服裝更加豐富。

C3-1A25

C3-1A26

C3-1A27

C3-1A28

3.1.2 坐姿

矮小

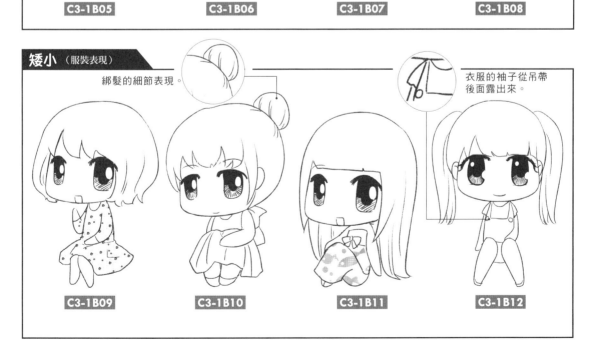

C3-1B01 雙腿分開坐的樣子表現出人物性格很活潑。

C3-1B02

C3-1B03

腳要和屁股落在同一個水平面上。

C3-1B04

C3-1B05

C3-1B06

C3-1B07

人物的腿可以畫成水滴樣子。

C3-1B08

矮小（服裝表現）

綁髮的細節表現。

衣服的袖子從吊帶後面露出來。

C3-1B09

C3-1B10

C3-1B11

C3-1B12

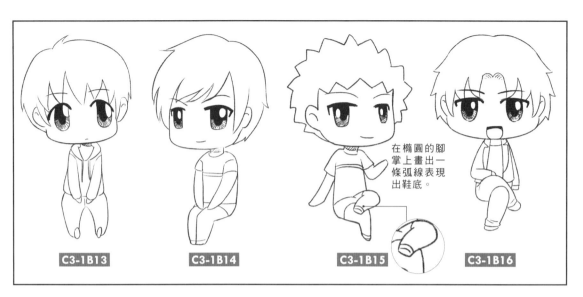

C3-1B13　　C3-1B14　　C3-1B15　　C3-1B16

在橢圓的腳掌上畫出一條弧線表現出鞋底。

高挑

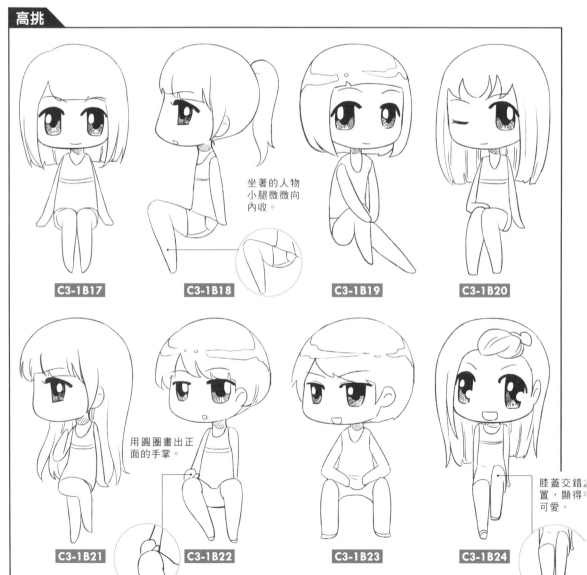

坐著的人物小腿微微向內收。

用圓圈畫出正面的手掌。

膝蓋交錯置，顯得可愛。

C3-1B17　　C3-1B18　　C3-1B19　　C3-1B20

C3-1B21　　C3-1B22　　C3-1B23　　C3-1B24

高挑（服裝表現）

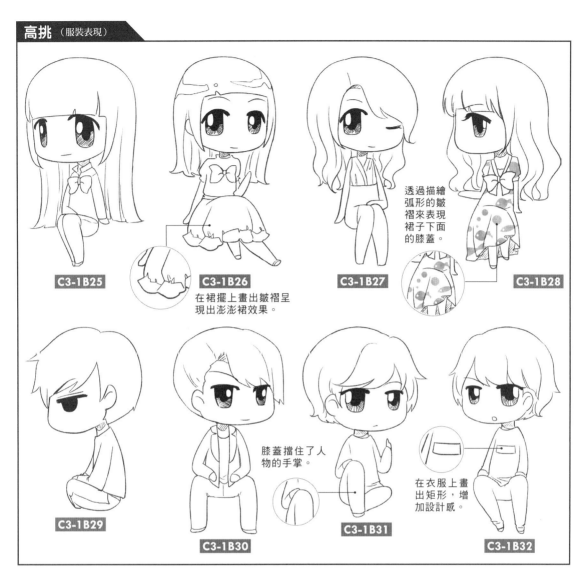

C3-1B25

C3-1B26

在裙擺上畫出皺褶呈現出澎澎裙效果。

C3-1B27

透過描繪弧形的皺褶來表現裙子下面的膝蓋。

C3-1B28

C3-1B29

C3-1B30

膝蓋擋住了人物的手掌。

C3-1B31

在衣服上畫出矩形，增加設計感。

C3-1B32

坐姿（物品搭配）

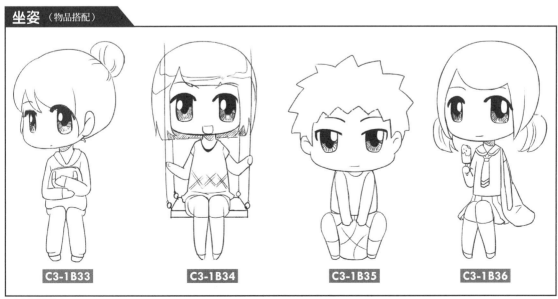

C3-1B33

C3-1B34

C3-1B35

C3-1B36

3.1.3 行走姿態

矮小

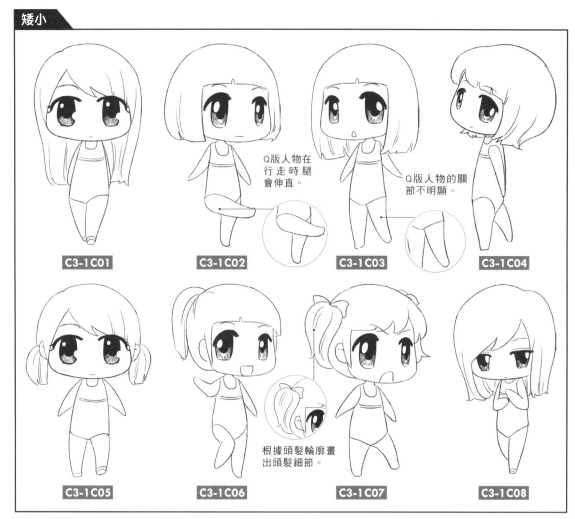

Q版人物在行走時腿會伸直。

Q版人物的關節不明顯。

根據頭髮輪廓畫出頭髮細節。

C3-1C01

C3-1C02

C3-1C03

C3-1C04

C3-1C05

C3-1C06

C3-1C07

C3-1C08

矮小 （服裝表現）

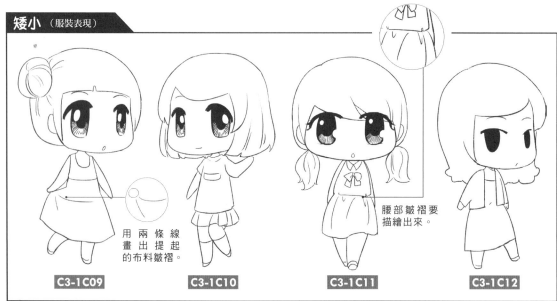

用兩條線畫出提起的布料皺褶。

腰部皺褶要描繪出來。

C3-1C09

C3-1C10

C3-1C11

C3-1C12

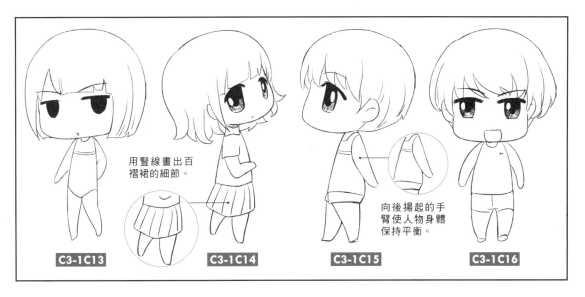

用豎線畫出百褶裙的細節。

C3-1C13

C3-1C14

向後揚起的手臂使人物身體保持平衡。

C3-1C15

C3-1C16

高挑

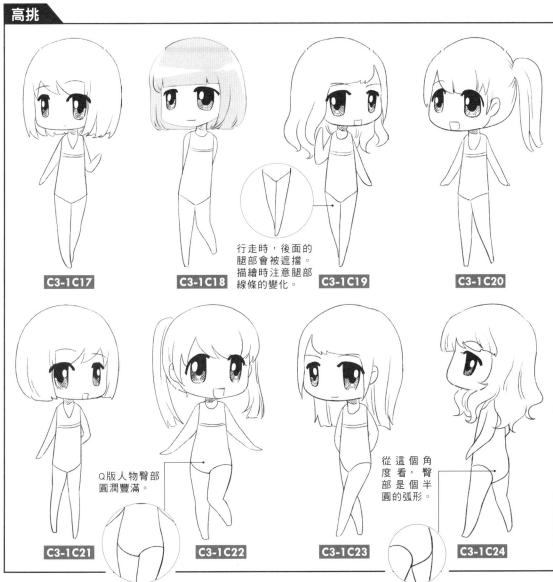

C3-1C17

C3-1C18

行走時，後面的腿部會被遮擋。描繪時注意腿部線條的變化。

C3-1C19

C3-1C20

Q版人物臀部圓潤豐滿。

C3-1C21

C3-1C22

從這個角度看，臀部是個半圓的弧形。

C3-1C23

C3-1C24

99

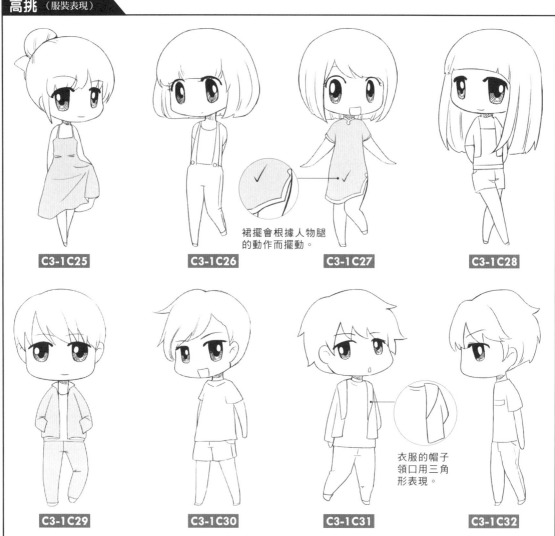

C3-1C25　　C3-1C26　　C3-1C27　　C3-1C28

裙擺會根據人物腿
的動作而擺動。

C3-1C29　　C3-1C30　　C3-1C31　　C3-1C32

衣服的帽子
領口用三角
形表現。

行走（物品搭配）

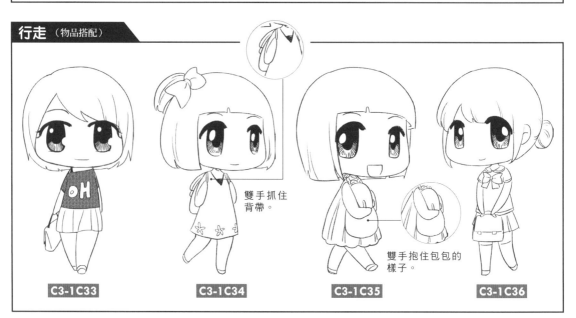

雙手抓住
背帶。

雙手抱住
包包的
樣子。

C3-1C33　　C3-1C34　　C3-1C35　　C3-1C36

3.1.4 蹲跪姿

矮小

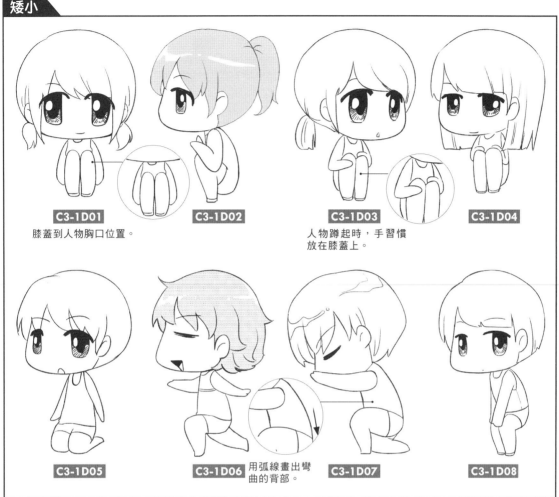

C3-1D01
膝蓋到人物胸口位置。

C3-1D02

C3-1D03
人物蹲起時，手習慣
放在膝蓋上。

C3-1D04

C3-1D05

C3-1D06
用弧線畫出彎
曲的背部。

C3-1D07

C3-1D08

矮小（服裝表現）

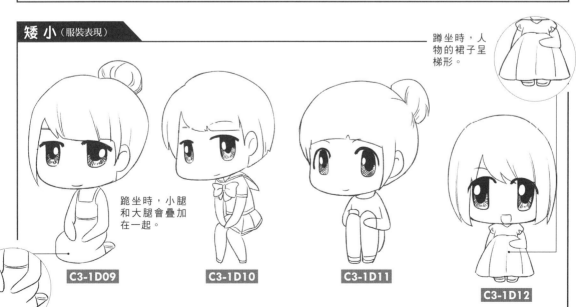

蹲坐時，人
物的裙子呈
梯形。

跪坐時，小腿
和大腿會疊加
在一起。

C3-1D09

C3-1D10

C3-1D11

C3-1D12

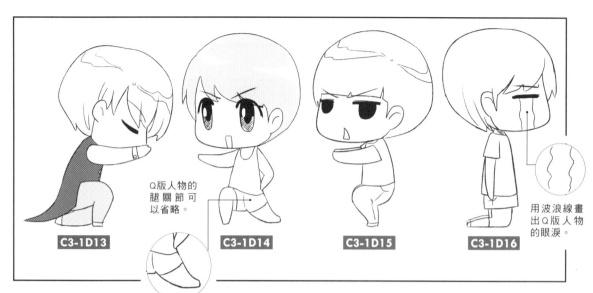

Q版人物的腿關節可以省略。

用波浪線畫出Q版人物的眼淚。

C3-1D13

C3-1D14

C3-1D15

C3-1D16

高挑

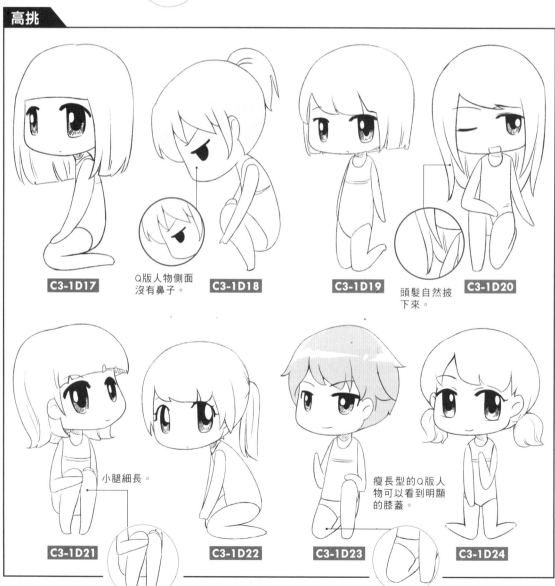

C3-1D17

Q版人物側面沒有鼻子。

C3-1D18

C3-1D19

頭髮自然披下來。

C3-1D20

小腿細長。

C3-1D21

C3-1D22

瘦長型的Q版人物可以看到明顯的膝蓋。

C3-1D23

C3-1D24

高挑（服裝表現）

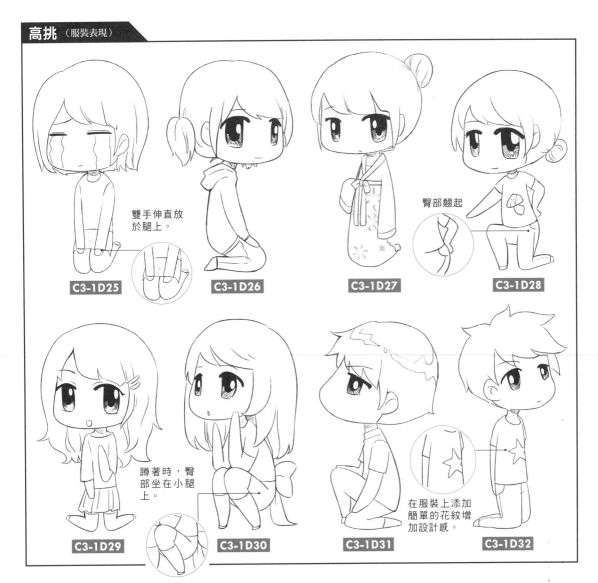

雙手伸直放於腿上。

C3-1D25

C3-1D26

C3-1D27

臀部翹起

C3-1D28

蹲著時，臀部坐在小腿上。

C3-1D29

C3-1D30

C3-1D31

在服裝上添加簡單的花紋增加設計感。

C3-1D32

蹲跪（物品搭配）

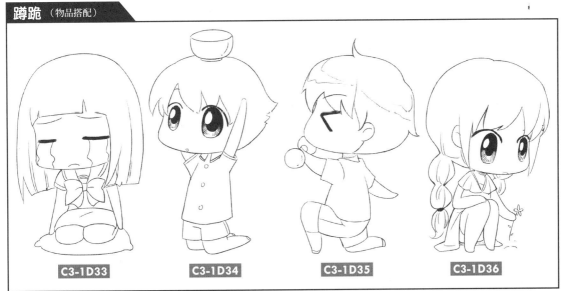

C3-1D33

C3-1D34

C3-1D35

C3-1D36

3.1.5 躺姿

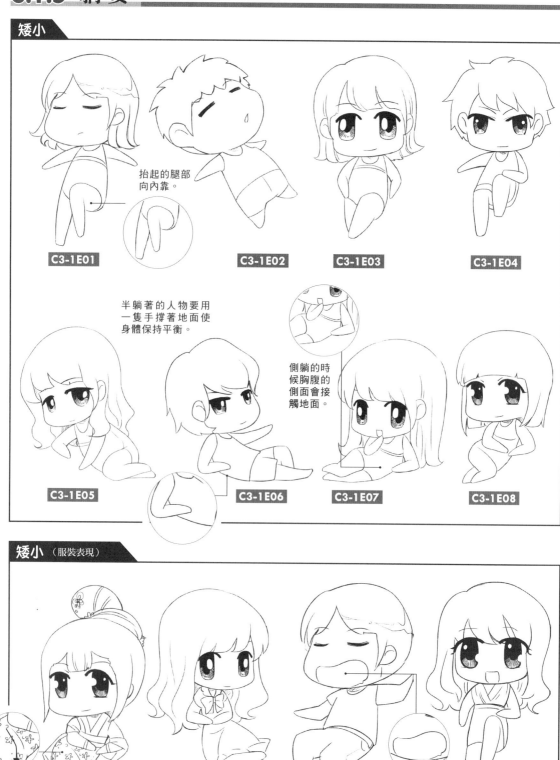

抬起的腿部向內靠。

C3-1E01

C3-1E02

C3-1E03

C3-1E04

半躺著的人物要用一隻手撐著地面使身體保持平衡。

側躺的時候胸腹的側面會接觸地面。

C3-1E05

C3-1E06

C3-1E07

C3-1E08

矮小 （服裝表現）

在裙擺上畫出一條下彎的弧線，表示雙腿彎曲收起的樣子。

C3-1E09

C3-1E10

嘴邊掛著一滴口水，凸顯人物的呆萌感。

C3-1E11

C3-1E12

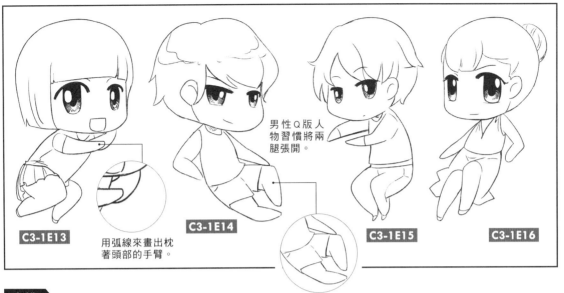

C3-1E13

用弧線來畫出枕著頭部的手臂。

C3-1E14

男性Q版人物習慣將兩腿張開。

C3-1E15

C3-1E16

高挑

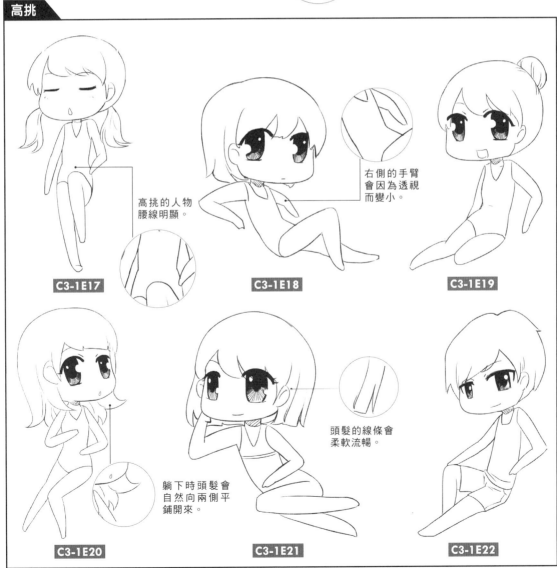

C3-1E17

高挑的人物腰線明顯。

C3-1E18

右側的手臂會因為透視而變小。

C3-1E19

C3-1E20

躺下時頭髮會自然向兩側平鋪開來。

C3-1E21

頭髮的線條會柔軟流暢。

C3-1E22

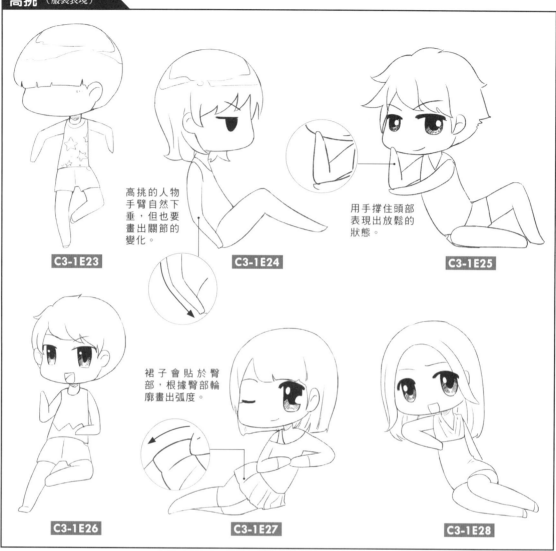

高挑的人物手臂自然下垂，但也要畫出關節的變化。

C3-1E23

C3-1E24

用手撐住頭部表現出放鬆的狀態。

C3-1E25

裙子會貼於臀部，根據臀部輪廓畫出弧度。

C3-1E26

C3-1E27

C3-1E28

躺（物品搭配）

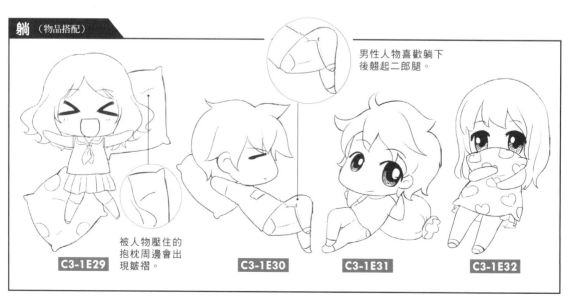

男性人物喜歡躺下後翹起二郎腿。

被人物壓住的抱枕周邊會出現皺褶。

C3-1E29

C3-1E30

C3-1E31

C3-1E32

3.1.6 跑姿

矮小

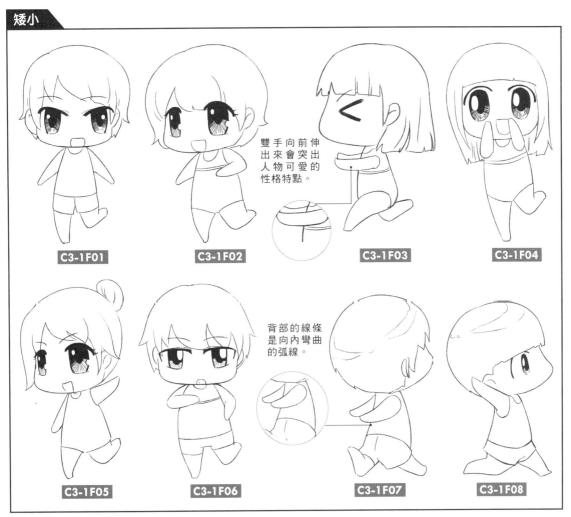

雙手向前伸出來會突出人物可愛的性格特點。

C3-1F01

C3-1F02

C3-1F03

C3-1F04

背部的線條是向內彎曲的弧線。

C3-1F05

C3-1F06

C3-1F07

C3-1F08

矮小（服裝表現）

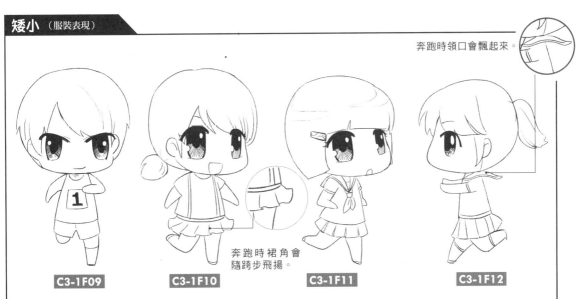

奔跑時領口會飄起來。

奔跑時裙角會隨跨步飛揚。

C3-1F09

C3-1F10

C3-1F11

C3-1F12

水手服上的領巾。

C3-1F13 C3-1F14 C3-1F15 C3-1F16

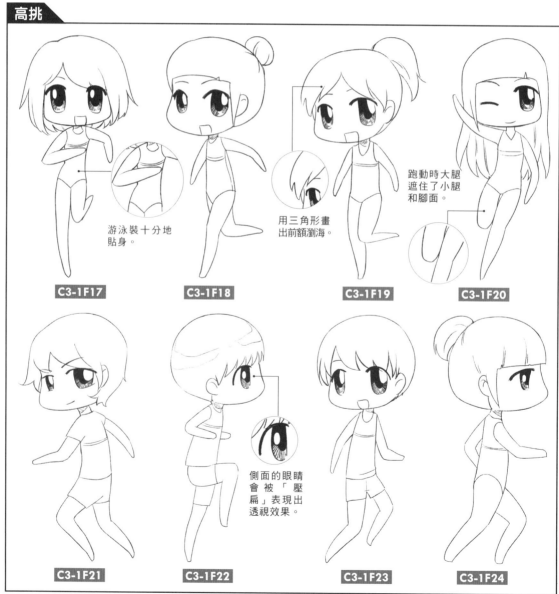

游泳裝十分地貼身。

用三角形畫出前額瀏海。

跑動時大腿遮住了小腿和腳面。

C3-1F17 C3-1F18 C3-1F19 C3-1F20

側面的眼睛會被「壓扁」表現出透視效果。

C3-1F21 C3-1F22 C3-1F23 C3-1F24

高挑（服裝表現）

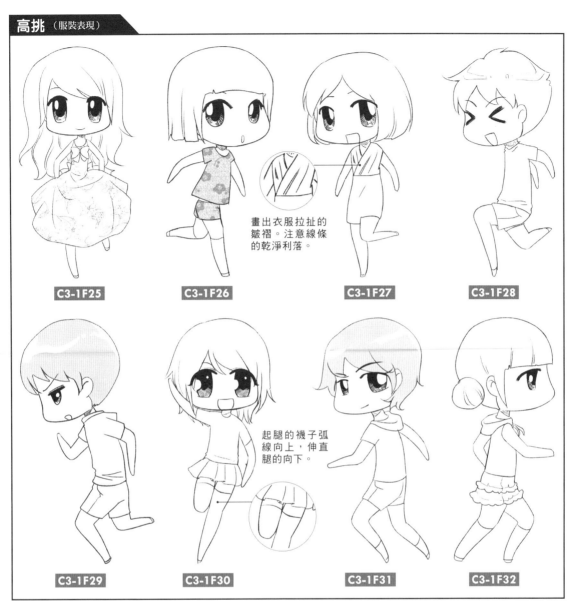

C3-1F25

C3-1F26

畫出衣服拉扯的皺褶。注意線條的乾淨利落。

C3-1F27

C3-1F28

C3-1F29

起腿的襪子弧線向上，伸直腿的向下。

C3-1F30

C3-1F31

C3-1F32

跑（物品搭配）

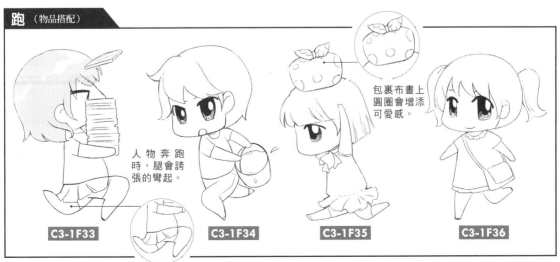

人物奔跑時，腿會誇張的彎起。

C3-1F33

C3-1F34

包裹布畫上圓圈會增添可愛感。

C3-1F35

C3-1F36

3.1.7 跳姿

矮小

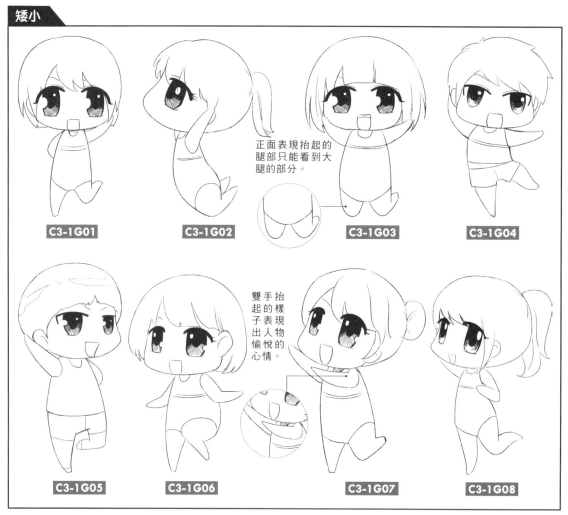

正面表現抬起的腿部只能看到大腿的部分。

C3-1G01

C3-1G02

C3-1G03

C3-1G04

雙手抬起的樣子表現出人物愉悅的心情。

C3-1G05

C3-1G06

C3-1G07

C3-1G08

矮小（服裝表現）

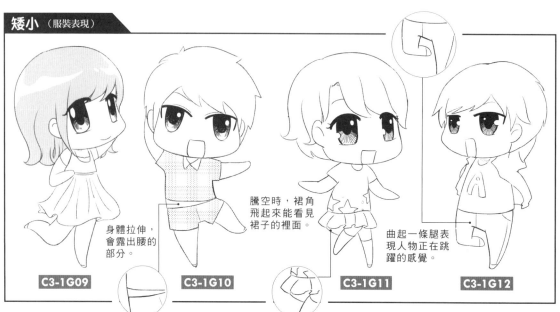

身體拉伸，會露出腰的部分。

騰空時，裙角飛起來能看見裙子的裡面。

曲起一條腿表現人物正在跳躍的感覺。

C3-1G09

C3-1G10

C3-1G11

C3-1G12

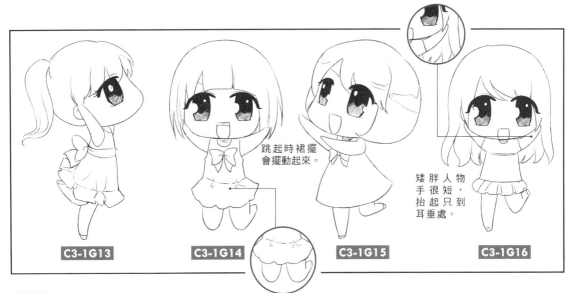

跳起時裙擺會擺動起來。

矮胖人物手很短，抬起只到耳垂處。

C3-1G13

C3-1G14

C3-1G15

C3-1G16

高挑

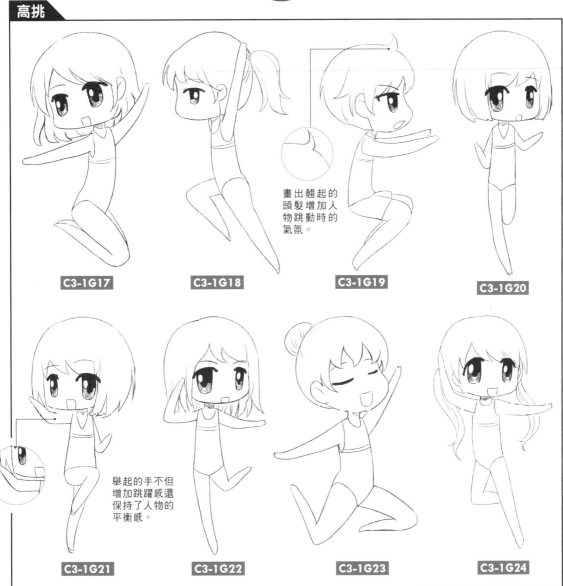

畫出翹起的頭髮增加人物跳動時的氣氛。

舉起的手不但增加跳躍感還保持了人物的平衡感。

C3-1G17

C3-1G18

C3-1G19

C3-1G20

C3-1G21

C3-1G22

C3-1G23

C3-1G24

C3-1G25

C3-1G26

服裝的細節線根據身體描繪。

C3-1G27

C3-1G28

C3-1G29

增加特殊的符號可以增加人物氣氛。

C3-1G30

跳（物品搭配）

簡單的道具能營造出故事性。

用簡單的細節線畫出毛髮質感。

C3-1G31

C3-1G32

C3-1G33

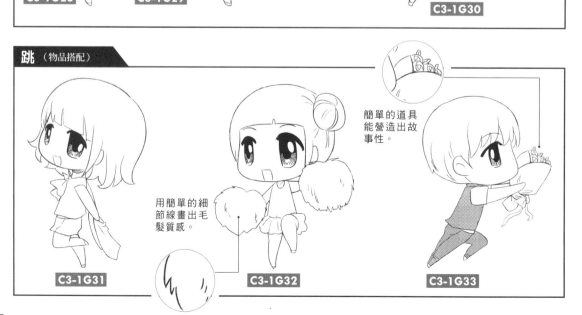

3.1.8 動態姿勢

旋轉和滾動

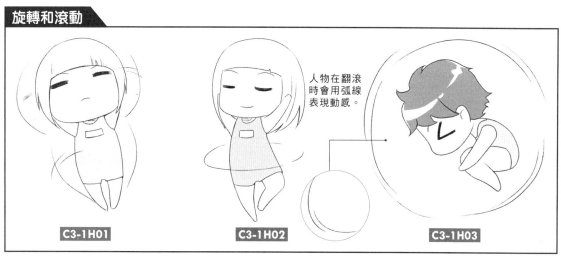

人物在翻滾時會用弧線表現動感。

C3-1H01　　　C3-1H02　　　C3-1H03

扔、摔、踩

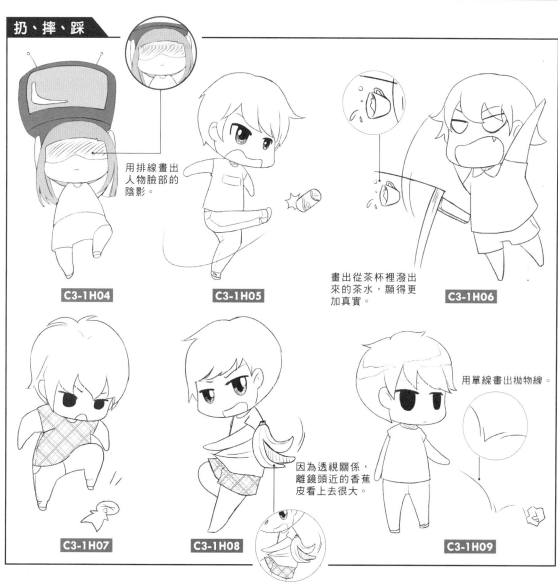

用排線畫出人物臉部的陰影。

C3-1H04　　　C3-1H05

畫出從茶杯裡潑出來的茶水，顯得更加真實。

C3-1H06

C3-1H07　　　C3-1H08

因為透視關係，離鏡頭近的香蕉皮看上去很大。

用單線畫出拋物線。

C3-1H09

打

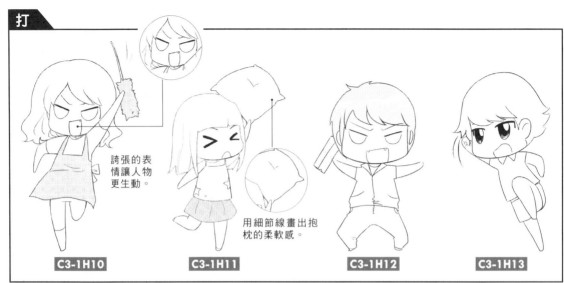

誇張的表情讓人物更生動。

用細節線畫出抱枕的柔軟感。

C3-1H10　　C3-1H11　　C3-1H12　　C3-1H13

扶墙

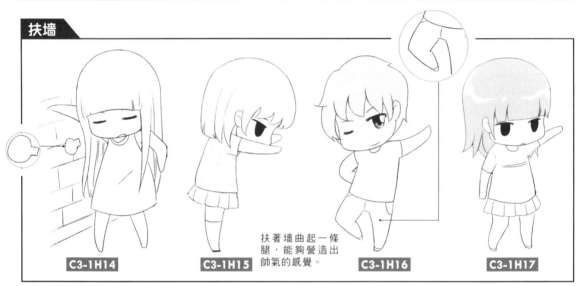

扶著墙曲起一條腿，能夠營造出帥氣的感覺。

C3-1H14　　C3-1H15　　C3-1H16　　C3-1H17

抬腿

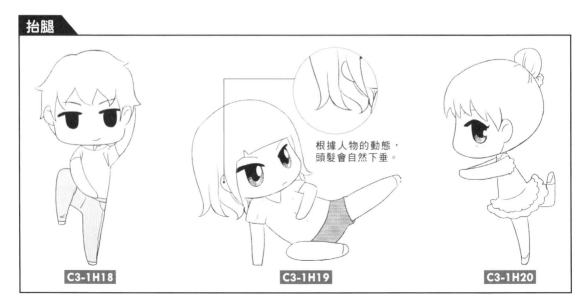

根據人物的動態，頭髮會自然下垂。

C3-1H18　　C3-1H19　　C3-1H20

可愛

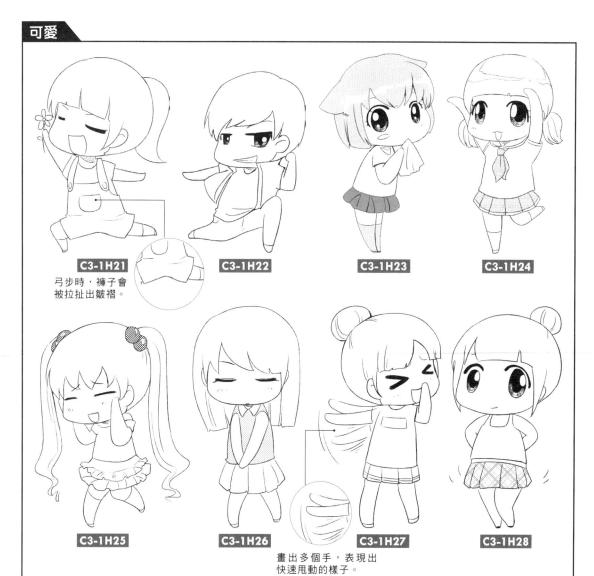

C3-1H21

弓步時，褲子會被拉扯出皺褶。

C3-1H22

C3-1H23

C3-1H24

C3-1H25

C3-1H26

C3-1H27

畫出多個手，表現出快速甩動的樣子。

C3-1H28

偷竊

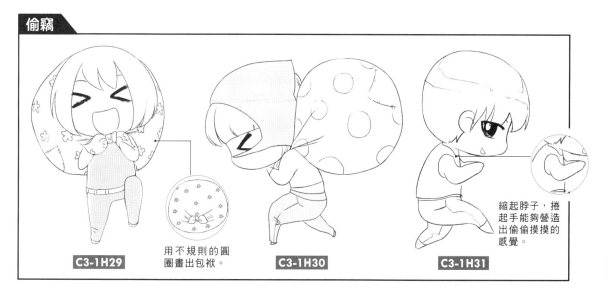

C3-1H29

用不規則的圓圈畫出包袱。

C3-1H30

C3-1H31

縮起脖子，捲起手能夠營造出偷偷摸摸的感覺。

情緒動態

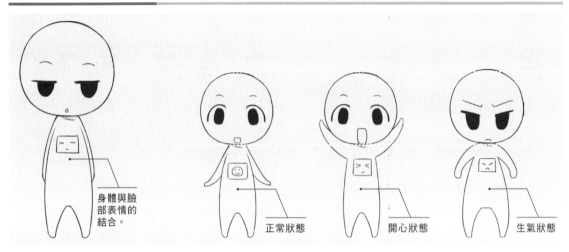

身體與臉部表情的結合。

正常狀態

開心狀態

生氣狀態

▲ 各種情緒的動態表現

3.2.1 無聊、放鬆

無聊（休閒）

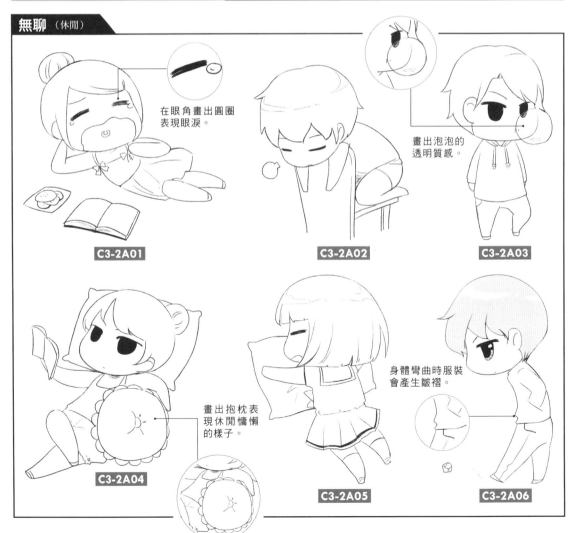

在眼角畫出圓圈表現眼淚。

C3-2A01

C3-2A02

畫出泡泡的透明質感。

C3-2A03

畫出抱枕表現休閒慵懶的樣子。

C3-2A04

身體彎曲時服裝會產生皺褶。

C3-2A05

C3-2A06

無聊（教室內）

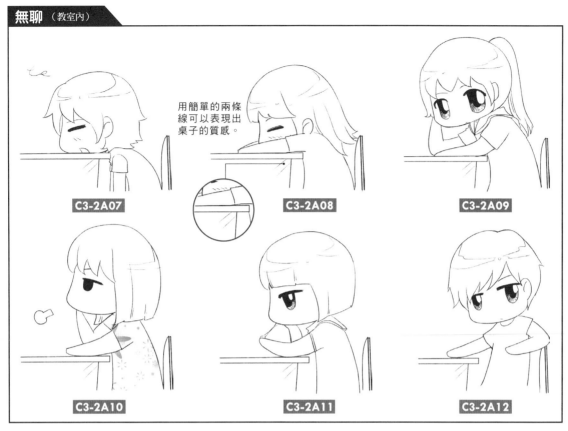

用簡單的兩條線可以表現出桌子的質感。

C3-2A07

C3-2A08

C3-2A09

C3-2A10

C3-2A11

C3-2A12

放鬆

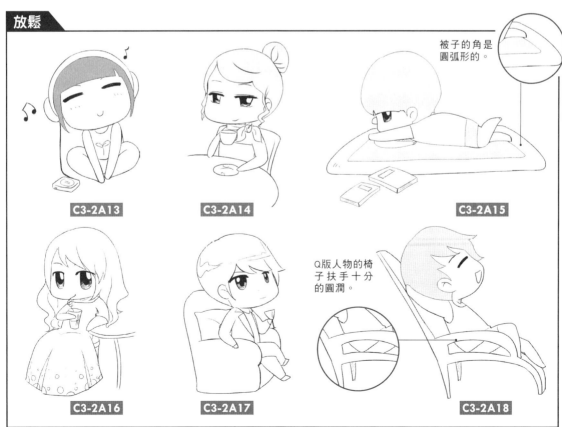

被子的角是圓弧形的。

Q版人物的椅子扶手十分的圓潤。

C3-2A13

C3-2A14

C3-2A15

C3-2A16

C3-2A17

C3-2A18

3.2.2 驚訝、害怕

驚訝

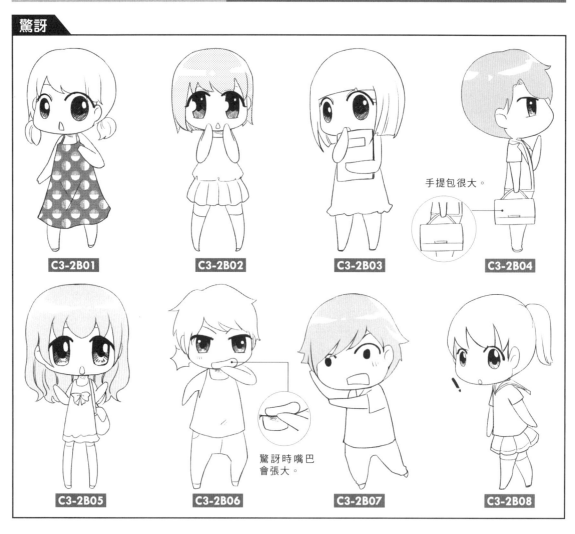

手提包很大。

C3-2B01 C3-2B02 C3-2B03 C3-2B04

驚訝時嘴巴
會張大。

C3-2B05 C3-2B06 C3-2B07 C3-2B08

害怕（嚇）

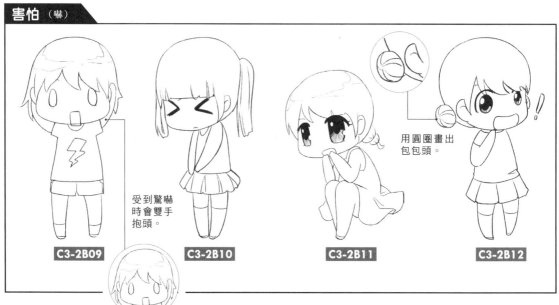

受到驚嚇
時會雙手
抱頭。

用圓圈畫出
包包頭。

C3-2B09 C3-2B10 C3-2B11 C3-2B12

害怕（恐懼）

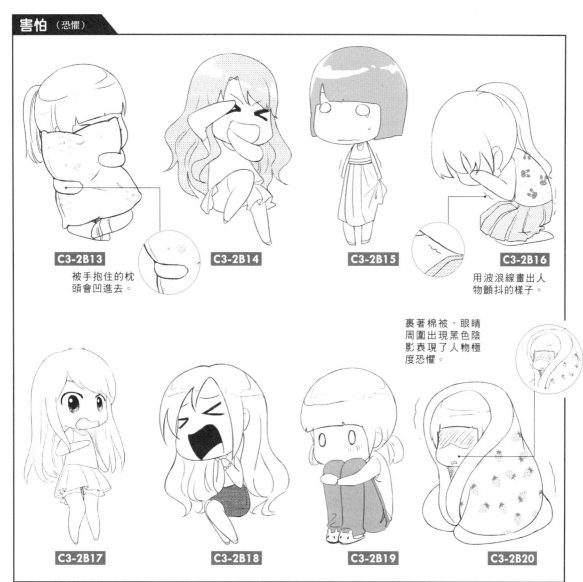

C3-2B13

被手抱住的枕頭會凹進去。

C3-2B14

C3-2B15

C3-2B16

用波浪線畫出人物顫抖的樣子。

裹著棉被，眼睛周圍出現黑色陰影表現了人物極度恐懼。

C3-2B17

C3-2B18

C3-2B19

C3-2B20

害怕（防禦）

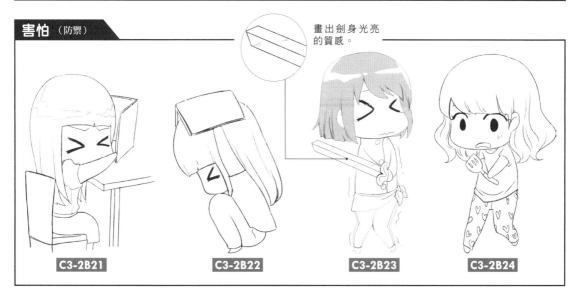

畫出劍身光亮的質感。

C3-2B21

C3-2B22

C3-2B23

C3-2B24

3.2.3 開心、高興

開心

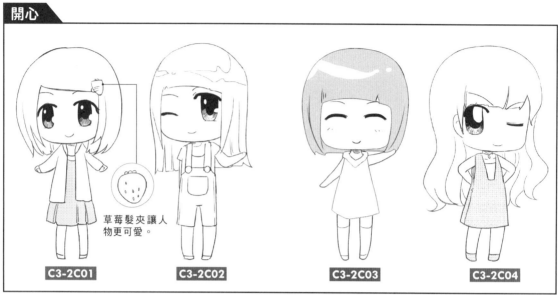

草莓髮夾讓人物更可愛。

C3-2C01　　C3-2C02　　C3-2C03　　C3-2C04

高興（普通）

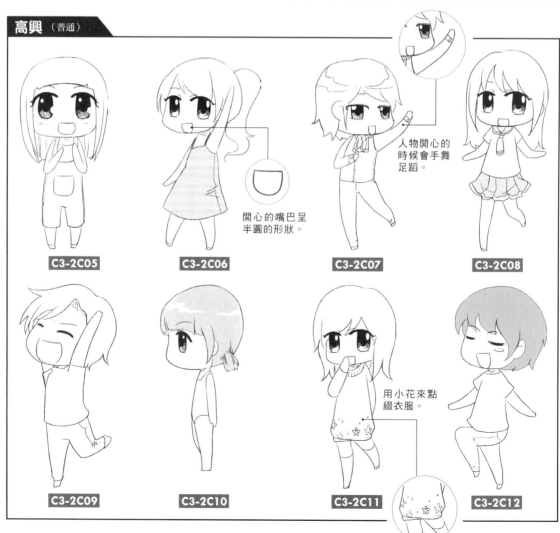

開心的嘴巴呈半圓的形狀。

人物開心的時候會手舞足蹈。

用小花來點綴衣服。

C3-2C05　　C3-2C06　　C3-2C07　　C3-2C08

C3-2C09　　C3-2C10　　C3-2C11　　C3-2C12

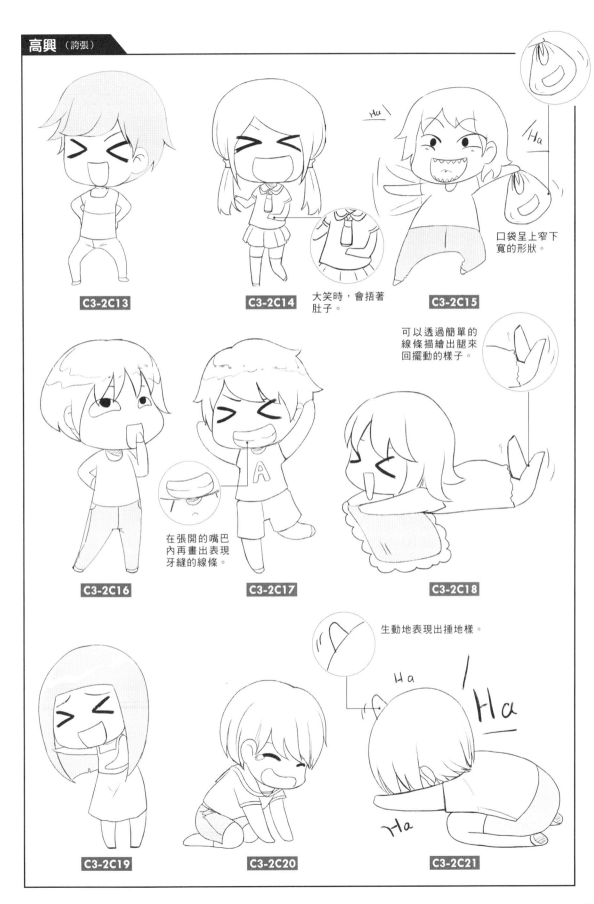

高興（誇張）

C3-2C13

C3-2C14

大笑時，會捂著肚子。

C3-2C15

口袋呈上窄下寬的形狀。

可以透過簡單的線條描繪出腿來回擺動的樣子。

C3-2C16

在張開的嘴巴內再畫出表現牙縫的線條。

C3-2C17

C3-2C18

生動地表現出捶地樣。

C3-2C19

C3-2C20

C3-2C21

3.2.4 煩躁、生氣

煩躁 (坐)

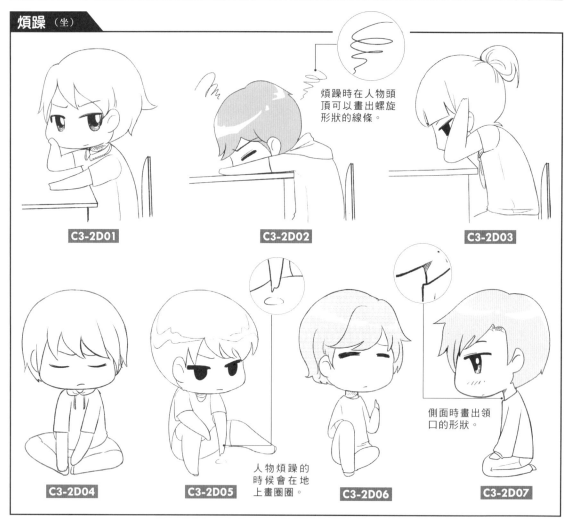

煩躁時在人物頭頂可以畫出螺旋形狀的線條。

C3-2D01

C3-2D02

C3-2D03

C3-2D04

C3-2D05

人物煩躁的時候會在地上畫圈圈。

C3-2D06

側面時畫出領口的形狀。

C3-2D07

煩躁 (站立)

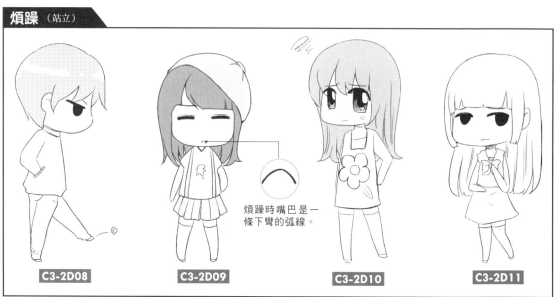

煩躁時嘴巴是一條下彎的弧線。

C3-2D08

C3-2D09

C3-2D10

C3-2D11

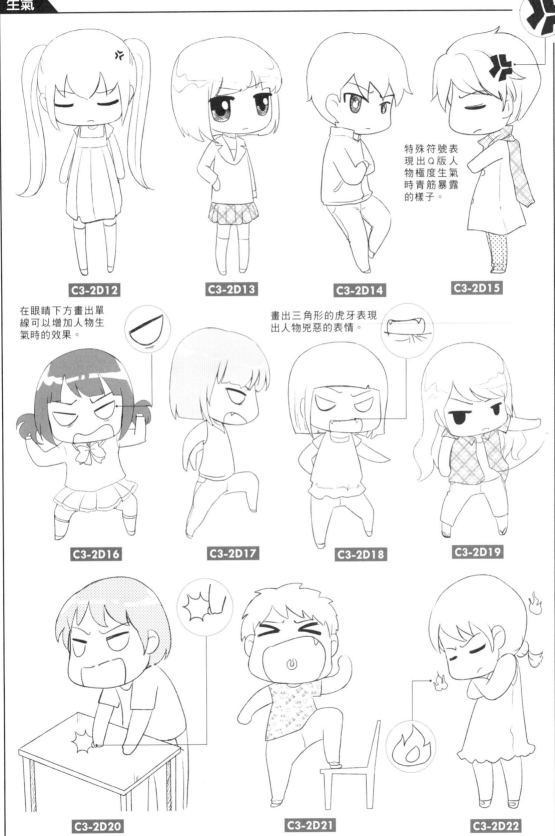

特殊符號表現出Q版人物極度生氣時青筋暴露的樣子。

C3-2D12

C3-2D13

C3-2D14

C3-2D15

在眼睛下方畫出單線可以增加人物生氣時的效果。

畫出三角形的虎牙表現出人物兇惡的表情。

C3-2D16

C3-2D17

C3-2D18

C3-2D19

C3-2D20

C3-2D21

C3-2D22

3.2.5 失落、悲哀

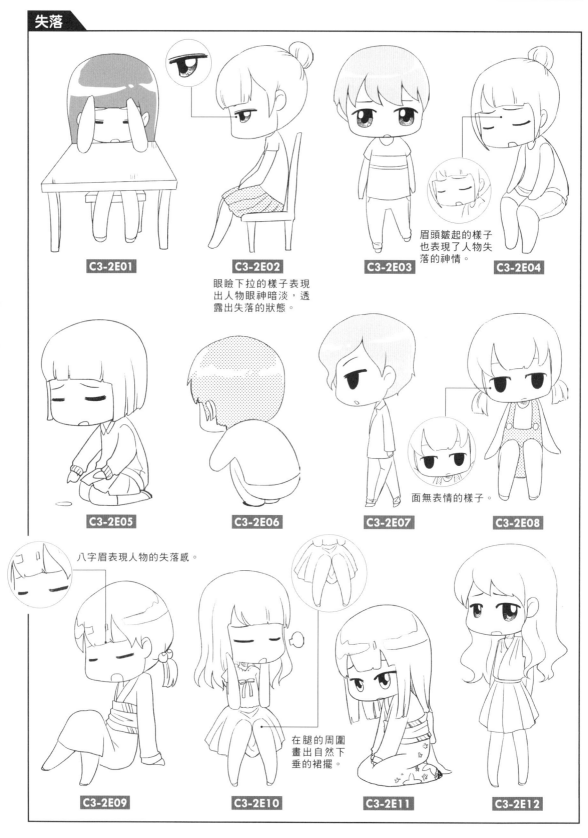

C3-2E01

C3-2E02

眼瞼下拉的樣子表現
出人物眼神暗淡，透
露出失落的狀態。

C3-2E03

眉頭皺起的樣子
也表現了人物失
落的神情。

C3-2E04

C3-2E05

C3-2E06

C3-2E07

面無表情的樣子。

C3-2E08

八字眉表現人物的失落感。

C3-2E09

C3-2E10

在腿的周圍
畫出自然下
垂的裙擺。

C3-2E11

C3-2E12

124

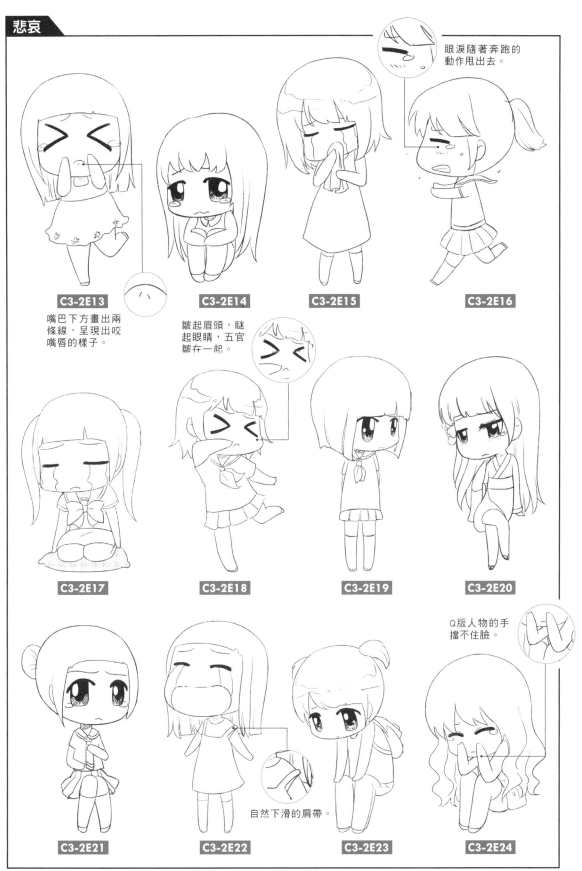

眼淚隨著奔跑的
動作甩出去。

C3-2E13
嘴巴下方畫出兩
條線，呈現出咬
嘴唇的樣子。

C3-2E14
皺起眉頭，瞇
起眼睛，五官
皺在一起。

C3-2E15

C3-2E16

C3-2E17

C3-2E18

C3-2E19

C3-2E20

Q版人物的手
擋不住臉。

C3-2E21

C3-2E22
自然下滑的肩帶。

C3-2E23

C3-2E24

3.2.6 害羞、靦腆

害羞

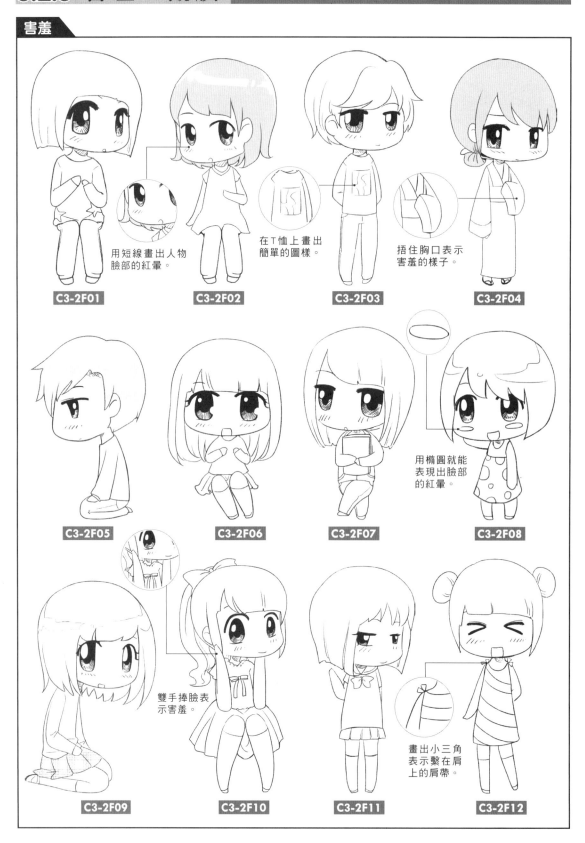

用短線畫出人物
臉部的紅暈。

C3-2F01

C3-2F02

在T恤上畫出
簡單的圖樣。

C3-2F03

捂住胸口表示
害羞的樣子。

C3-2F04

C3-2F05

C3-2F06

C3-2F07

用橢圓就能
表現出臉部
的紅暈。

C3-2F08

雙手捧臉表
示害羞。

C3-2F09

C3-2F10

C3-2F11

畫出小三角
表示繫在肩
上的肩帶。

C3-2F12

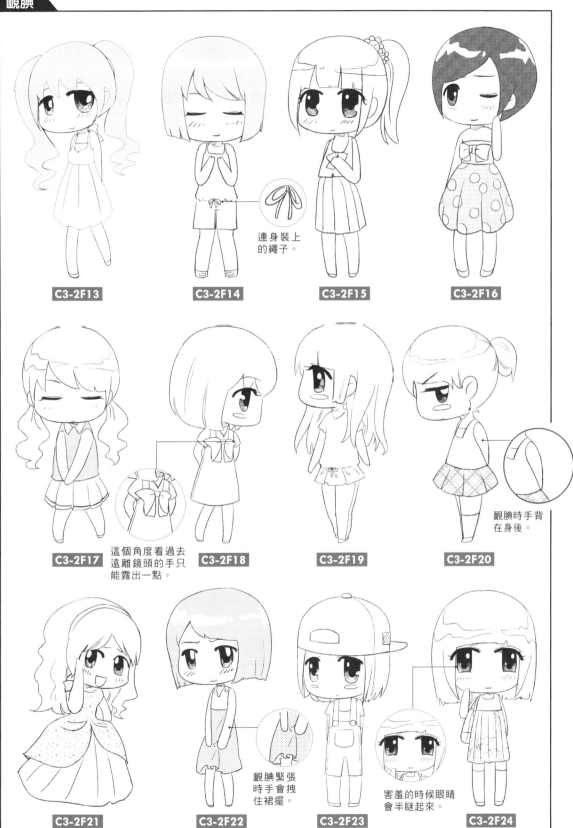

C3-2F13

C3-2F14

連身裝上
的繩子。

C3-2F15

C3-2F16

這個角度看過去
遠離鏡頭的手只
能露出一點。

C3-2F17

C3-2F18

C3-2F19

靦腆時手背
在身後。

C3-2F20

C3-2F21

靦腆緊張
時手會拽
住裙擺。

C3-2F22

C3-2F23

害羞的時候眼睛
會半眯起來。

C3-2F24

3.2.7 放空、發呆

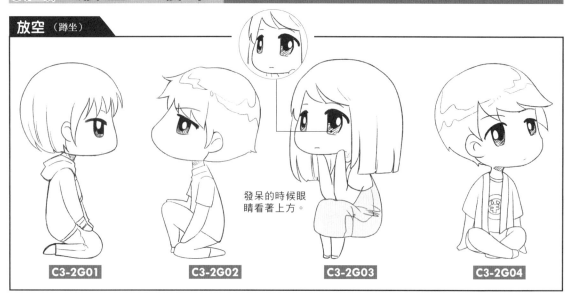

發呆的時候眼
睛看著上方。

C3-2G01 C3-2G02 C3-2G03 C3-2G04

放空 (站立)

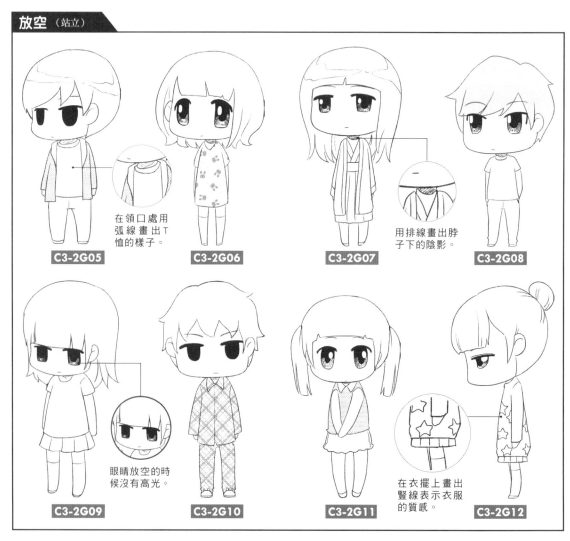

在領口處用
弧線畫出T
恤的樣子。

用排線畫出脖
子下的陰影。

C3-2G05 C3-2G06 C3-2G07 C3-2G08

眼睛放空的時
候沒有高光。

在衣擺上畫出
豎線表示衣服
的質感。

C3-2G09 C3-2G10 C3-2G11 C3-2G12

發呆（站立）

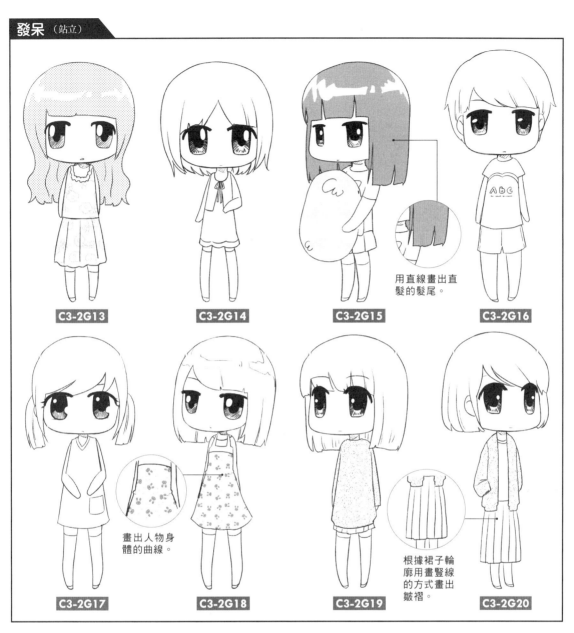

C3-2G13

C3-2G14

C3-2G15

用直線畫出直髮的髮尾。

C3-2G16

C3-2G17

C3-2G18

畫出人物身體的曲線。

C3-2G19

根據裙子輪廓用畫豎線的方式畫出皺褶。

C3-2G20

發呆（蹲坐）

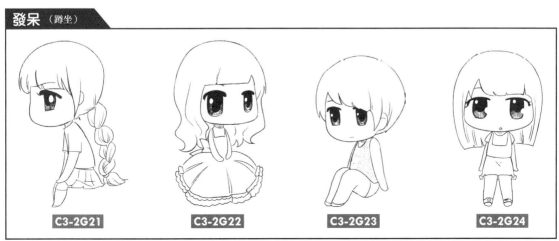

C3-2G21

C3-2G22

C3-2G23

C3-2G24

生活類動態

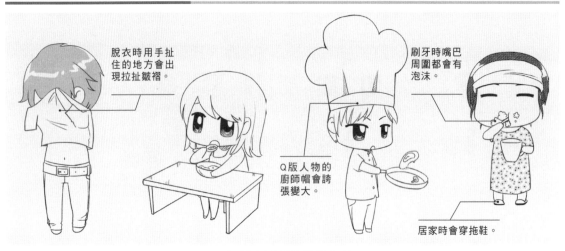

脫衣時用手扯住的地方會出現拉扯皺褶。

刷牙時嘴巴周圍都會有泡沫。

Q版人物的廚師帽會誇張變大。

居家時會穿拖鞋。

▲ 各種生活類動態的表現

3.3.1 更衣

更衣（上衣）

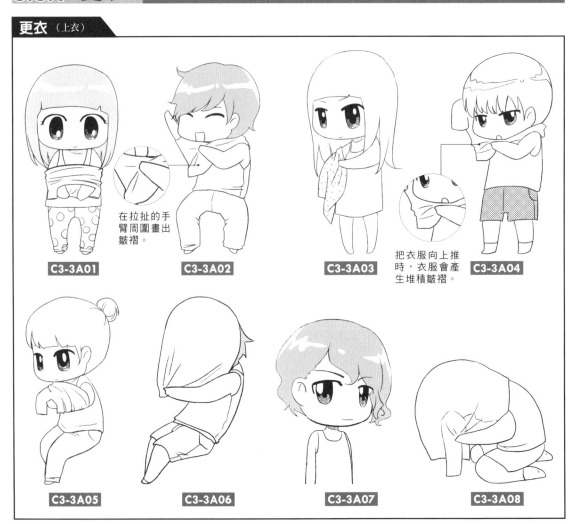

在拉扯的手臂周圍畫出皺褶。

C3-3A01

C3-3A02

C3-3A03

把衣服向上推時，衣服會產生堆積皺褶。

C3-3A04

C3-3A05

C3-3A06

C3-3A07

C3-3A08

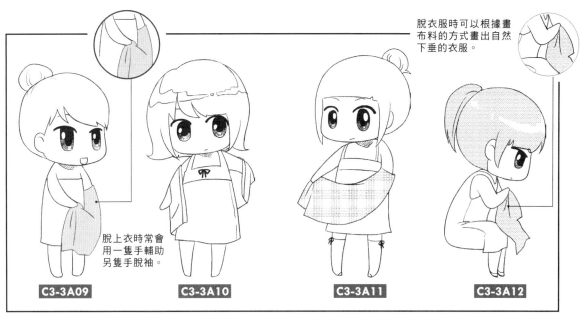

脫衣服時可以根據畫布料的方式畫出自然下垂的衣服。

脫上衣時常會用一隻手輔助另隻手脫袖。

C3-3A09
C3-3A10
C3-3A11
C3-3A12

更衣（褲子）

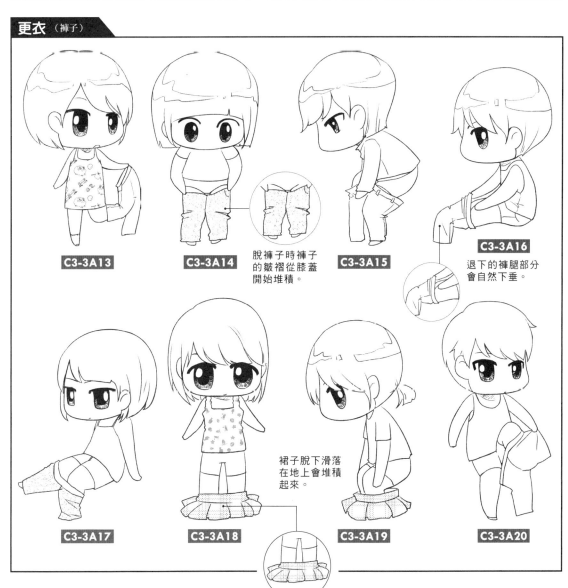

C3-3A13
C3-3A14

脫褲子時褲子的皺褶從膝蓋開始堆積。

C3-3A15

C3-3A16

退下的褲腿部分會自然下垂。

C3-3A17
C3-3A18

裙子脫下滑落在地上會堆積起來。

C3-3A19
C3-3A20

3.3.2 盥洗

刷牙

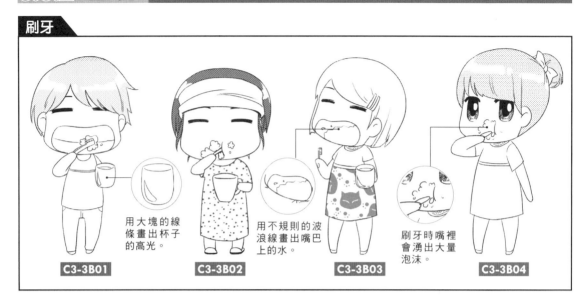

用大塊的線條畫出杯子的高光。

C3-3B01

用不規則的波浪線畫出嘴巴上的水。

C3-3B02

刷牙時嘴裡會湧出大量泡沫。

C3-3B03

C3-3B04

洗臉

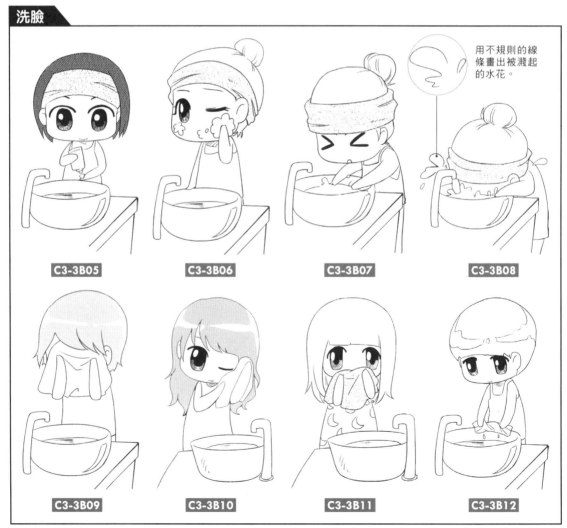

用不規則的線條畫出被濺起的水花。

C3-3B05

C3-3B06

C3-3B07

C3-3B08

C3-3B09

C3-3B10

C3-3B11

C3-3B12

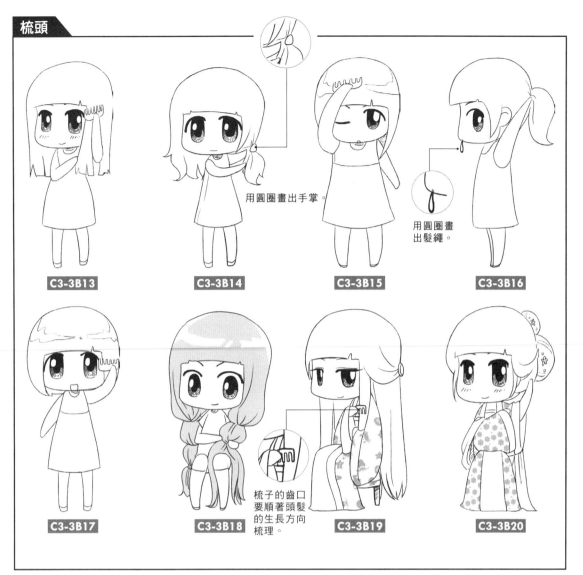

梳頭

用圓圈畫出手掌。

用圓圈畫出髮繩。

C3-3B13

C3-3B14

C3-3B15

C3-3B16

C3-3B17

C3-3B18

梳子的齒口
要順著頭髮
的生長方向
梳理。

C3-3B19

C3-3B20

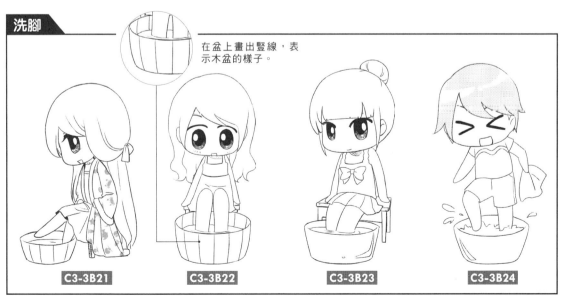

洗腳

在盆上畫出豎線，表
示木盆的樣子。

C3-3B21

C3-3B22

C3-3B23

C3-3B24

3.3.3 進食

吃飯

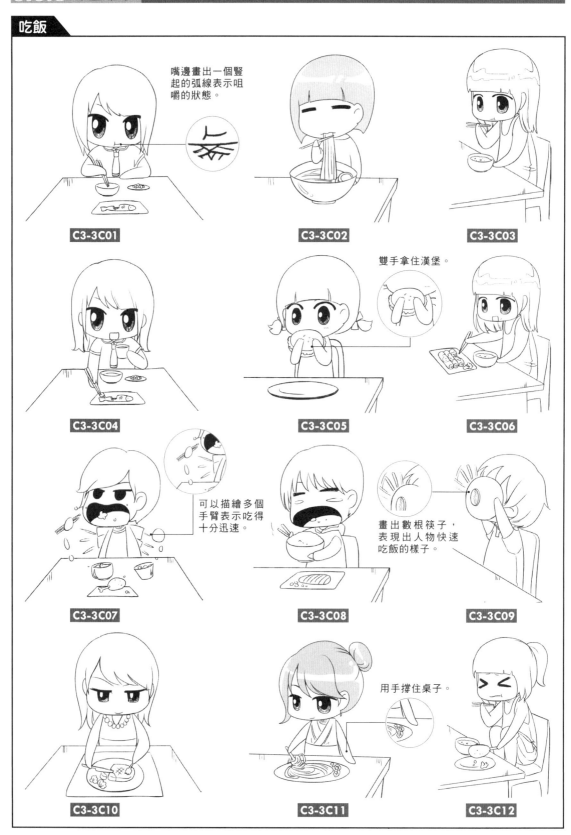

嘴邊畫出一個豎起的弧線表示咀嚼的狀態。

C3-3C01

C3-3C02

C3-3C03

C3-3C04

雙手拿住漢堡。

C3-3C05

C3-3C06

可以描繪多個手臂表示吃得十分迅速。

C3-3C07

C3-3C08

畫出數根筷子，表現出人物快速吃飯的樣子。

C3-3C09

C3-3C10

用手撐住桌子。

C3-3C11

C3-3C12

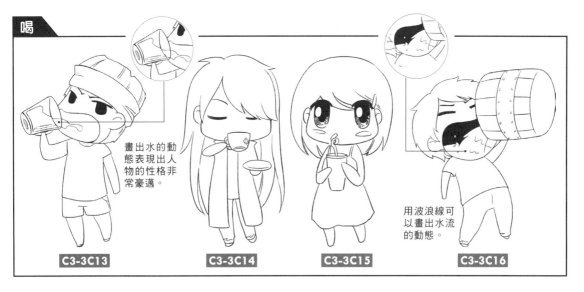

喝

書出水的動態表現出人物的性格非常豪邁。

C3-3C13

C3-3C14

C3-3C15

用波浪線可以畫出水流的動態。

C3-3C16

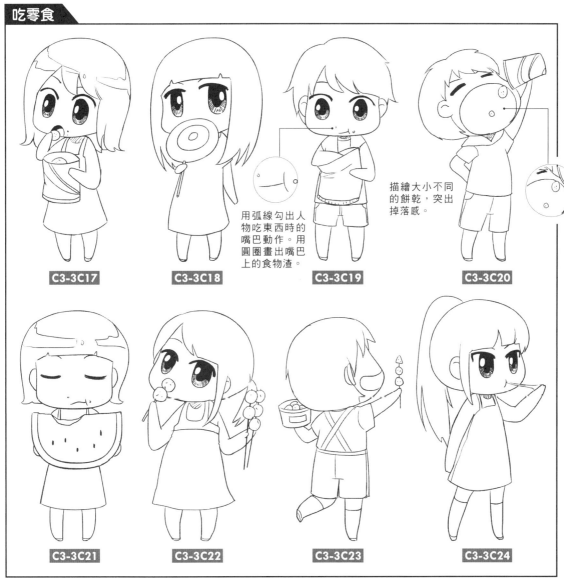

吃零食

用弧線勾出人物吃東西時的嘴巴動作。用圓圈畫出嘴巴上的食物渣。

描繪大小不同的餅乾,突出掉落感。

C3-3C17

C3-3C18

C3-3C19

C3-3C20

C3-3C21

C3-3C22

C3-3C23

C3-3C24

3.3.4 打掃

掃

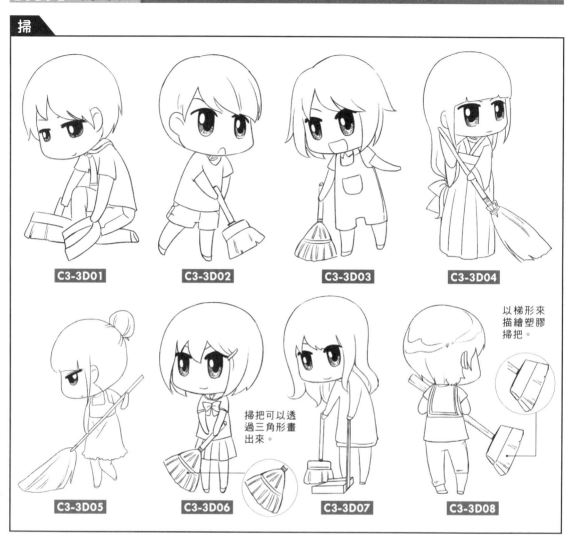

以梯形來描繪塑膠掃把。

掃把可以透過三角形畫出來。

C3-3D01

C3-3D02

C3-3D03

C3-3D04

C3-3D05

C3-3D06

C3-3D07

C3-3D08

拖

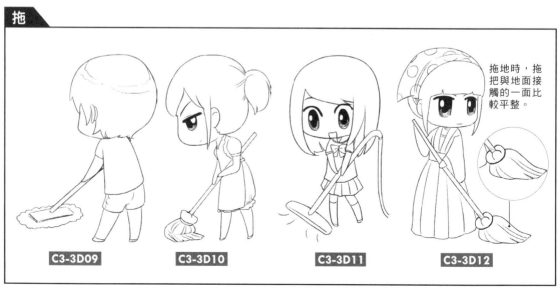

拖地時,拖把與地面接觸的一面比較平整。

C3-3D09

C3-3D10

C3-3D11

C3-3D12

擦

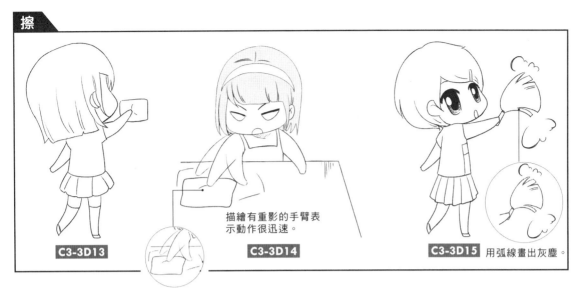

C3-3D13

描繪有重影的手臂表
示動作很迅速。

C3-3D14

用弧線畫出灰塵。

C3-3D15

洗

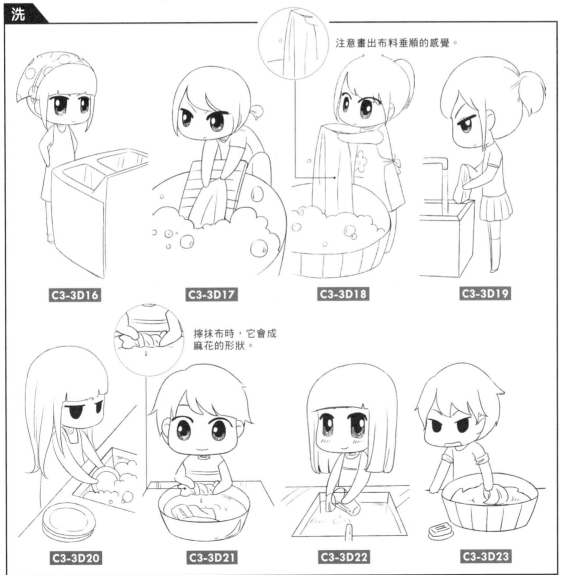

注意畫出布料垂順的感覺。

C3-3D16

C3-3D17

C3-3D18

C3-3D19

擰抹布時，它會成
麻花的形狀。

C3-3D20

C3-3D21

C3-3D22

C3-3D23

3.3.5 烹飪

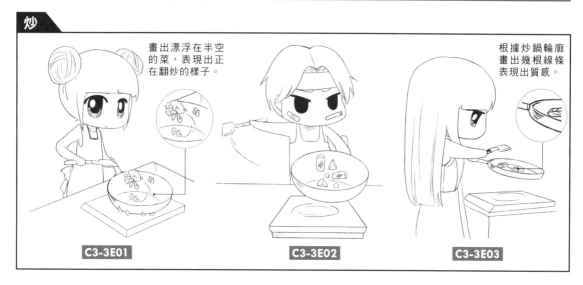

畫出漂浮在半空
的菜,表現出正
在翻炒的樣子。

根據炒鍋輪廓
畫出幾根線條
表現出質感。

C3-3E01　　　　　C3-3E02　　　　　C3-3E03

切

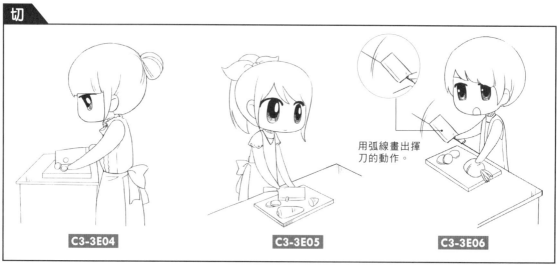

用弧線畫出揮
刀的動作。

C3-3E04　　　　　C3-3E05　　　　　C3-3E06

煎

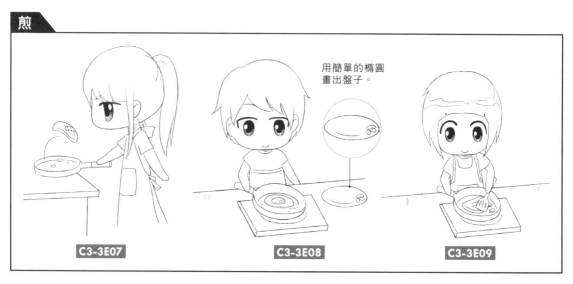

用簡單的橢圓
畫出盤子。

C3-3E07　　　　　C3-3E08　　　　　C3-3E09

燉

用打圈的方式畫出攪拌的動作。

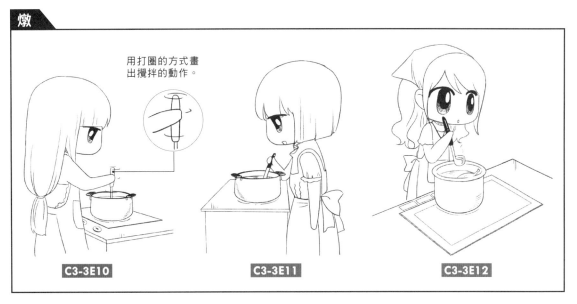

C3-3E10

C3-3E11

C3-3E12

做菜 （誇張）

用圓圈畫出簡單的食物。

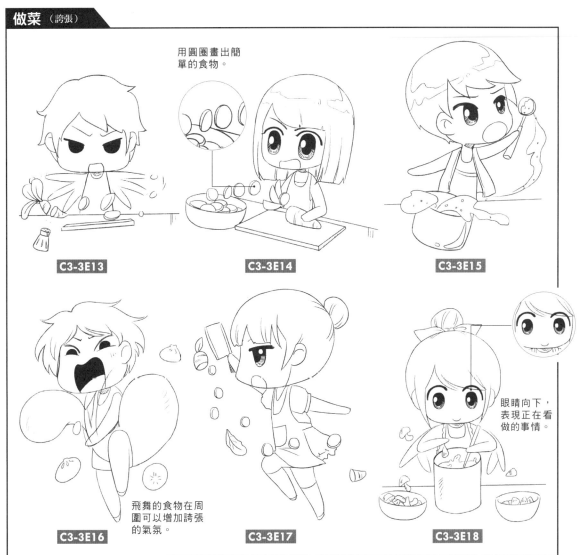

C3-3E13

C3-3E14

C3-3E15

飛舞的食物在周圍可以增加誇張的氣氛。

眼睛向下，表現正在看做的事情。

C3-3E16

C3-3E17

C3-3E18

運動類動態

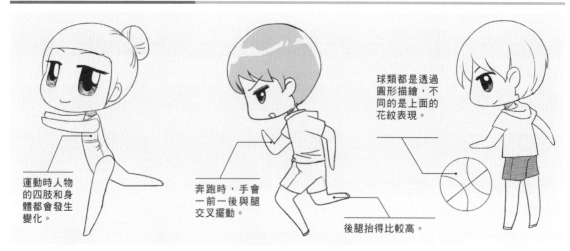

運動時人物的四肢和身體都會發生變化。

奔跑時，手會一前一後與腿交叉擺動。

後腿抬得比較高。

球類都是透過圓形描繪，不同的是上面的花紋表現。

▲ 各種運動類動態的表現

3.4.1 體操

體操

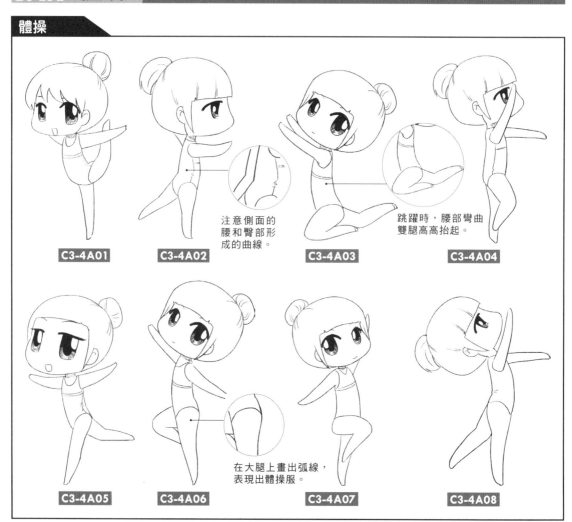

C3-4A01

C3-4A02

注意側面的腰和臀部形成的曲線。

C3-4A03

跳躍時，腰部彎曲雙腿高高抬起。

C3-4A04

C3-4A05

C3-4A06

在大腿上畫出弧線，表現出體操服。

C3-4A07

C3-4A08

體操（大幅度擺動絲帶）

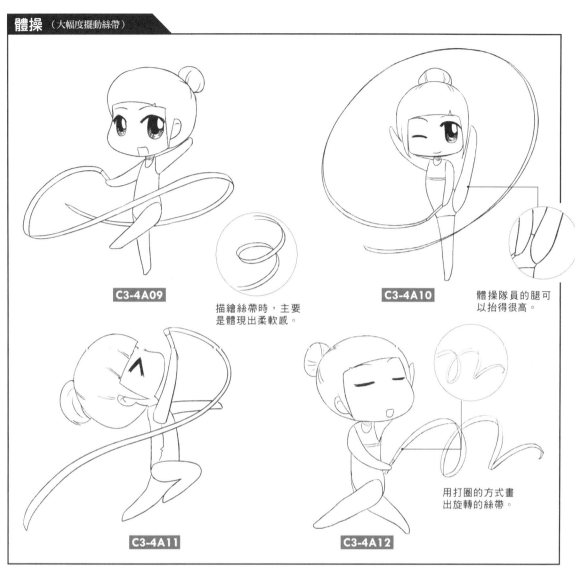

C3-4A09

描繪絲帶時，主要是體現出柔軟感。

C3-4A10

體操隊員的腿可以抬得很高。

C3-4A11

C3-4A12

用打圈的方式畫出旋轉的絲帶。

體操（小幅度擺動絲帶）

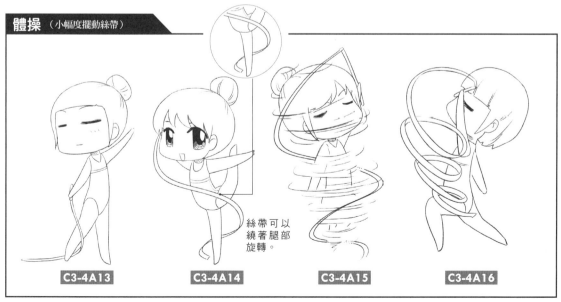

C3-4A13

C3-4A14

絲帶可以繞著腿部旋轉。

C3-4A15

C3-4A16

3.4.2 田徑

跳遠

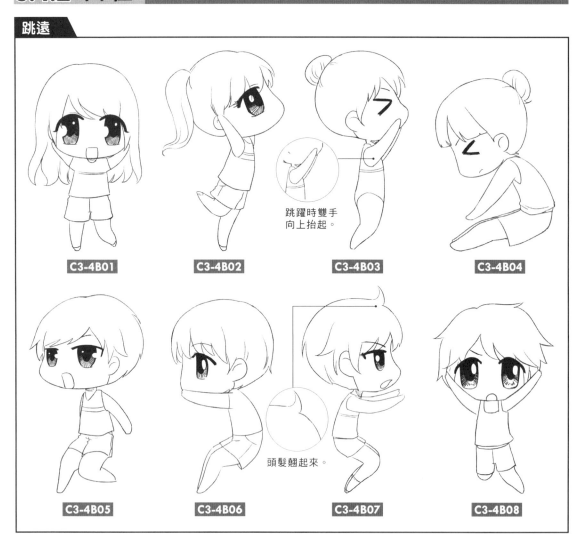

C3-4B01

C3-4B02

跳躍時雙手
向上抬起。

C3-4B03

C3-4B04

C3-4B05

C3-4B06

頭髮翹起來。

C3-4B07

C3-4B08

跨欄跑

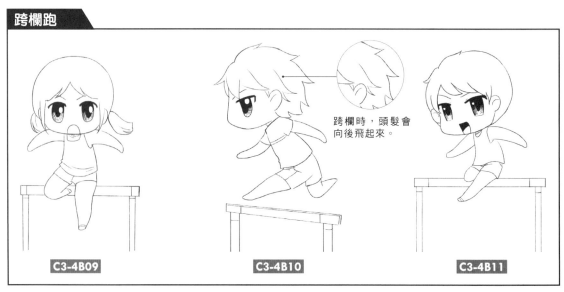

C3-4B09

跨欄時，頭髮會
向後飛起來。

C3-4B10

C3-4B11

接力跑

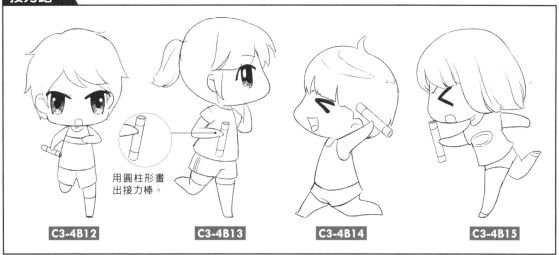

用圓柱形畫
出接力棒。

C3-4B12　　C3-4B13　　C3-4B14　　C3-4B15

撐竿跳

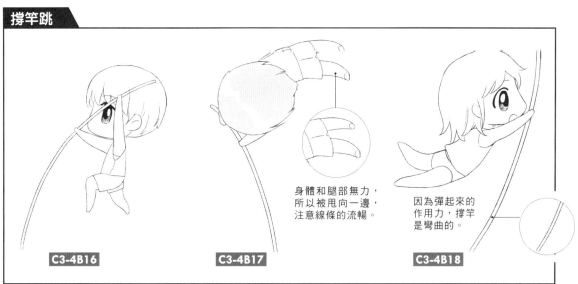

身體和腿部無力，
所以被甩向一邊，
注意線條的流暢。

因為彈起來的
作用力，撐竿
是彎曲的。

C3-4B16　　C3-4B17　　C3-4B18

標槍

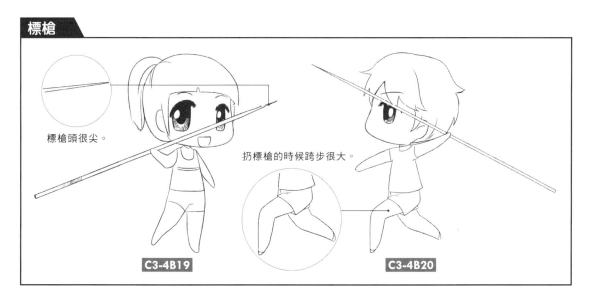

標槍頭很尖。

扔標槍的時候跨步很大。

C3-4B19　　C3-4B20

3.4.3 球類

羽毛球

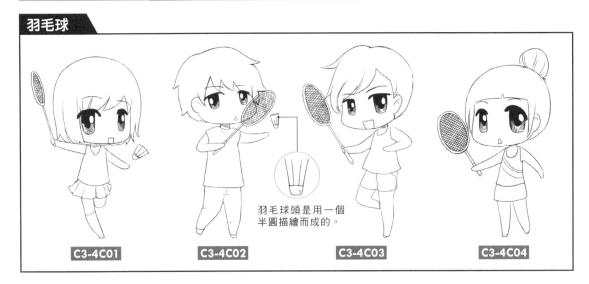

羽毛球頭是用一個半圓描繪而成的。

C3-4C01 C3-4C02 C3-4C03 C3-4C04

網球

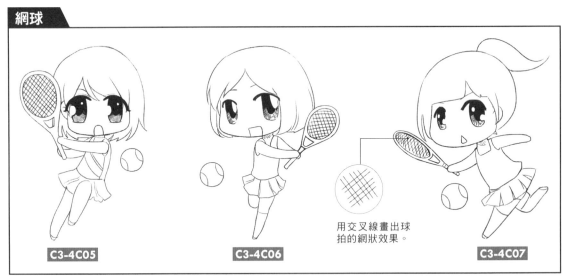

用交叉線畫出球拍的網狀效果。

C3-4C05 C3-4C06 C3-4C07

乒乓球

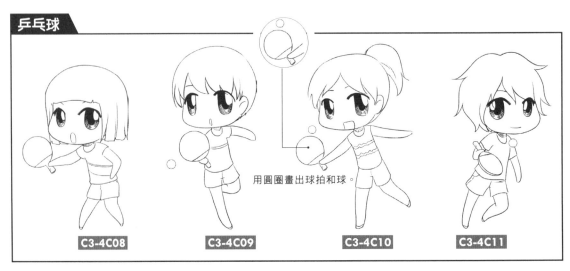

用圓圈畫出球拍和球。

C3-4C08 C3-4C09 C3-4C10 C3-4C11

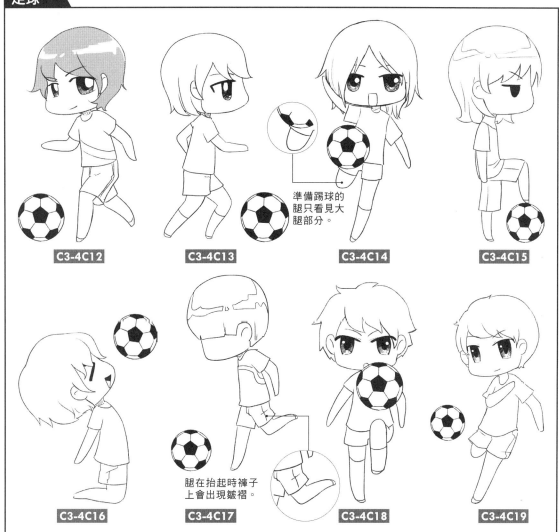

準備踢球的
腿只看見大
腿部分。

C3-4C12

C3-4C13

C3-4C14

C3-4C15

C3-4C16

C3-4C17

腿在抬起時褲子
上會出現皺褶。

C3-4C18

C3-4C19

籃球

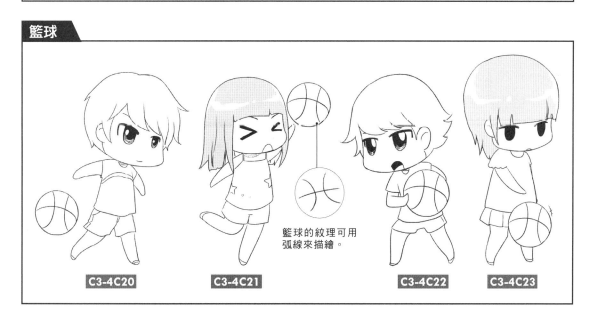

籃球的紋理可用
弧線來描繪。

C3-4C20

C3-4C21

C3-4C22

C3-4C23

3.4.4 游泳

跳水

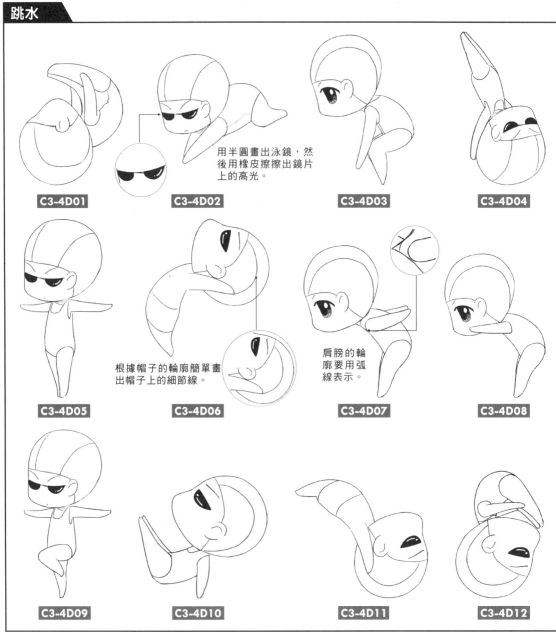

用半圓畫出泳鏡，然
後用橡皮擦擦出鏡片
上的高光。

C3-4D01

C3-4D02

C3-4D03

C3-4D04

根據帽子的輪廓簡單畫
出帽子上的細節線。

肩膀的輪
廓要用弧
線表示。

C3-4D05

C3-4D06

C3-4D07

C3-4D08

C3-4D09

C3-4D10

C3-4D11

C3-4D12

自由式

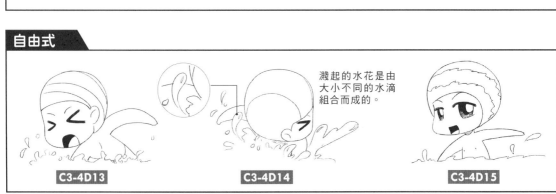

濺起的水花是由
大小不同的水滴
組合而成的。

C3-4D13

C3-4D14

C3-4D15

蝶式

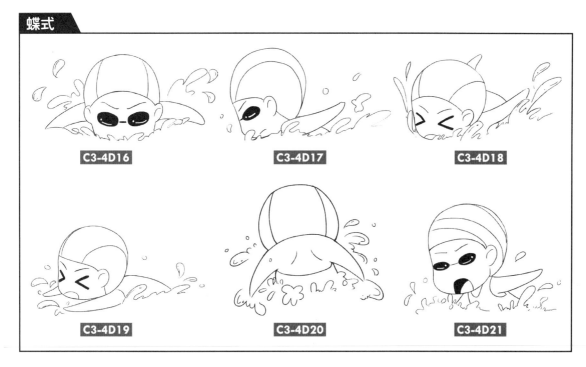

C3-4D16

C3-4D17

C3-4D18

C3-4D19

C3-4D20

C3-4D21

游泳圈

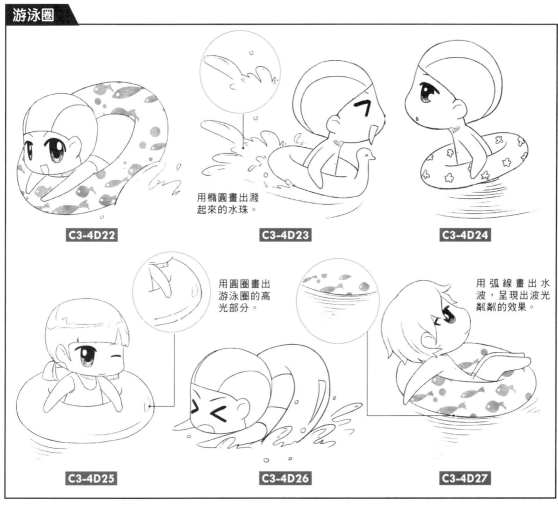

用橢圓畫出濺
起來的水珠。

C3-4D22

C3-4D23

C3-4D24

用圓圈畫出
游泳圈的高
光部分。

用弧線畫出水
波，呈現出波光
瀲灩的效果。

C3-4D25

C3-4D26

C3-4D27

休閒類動態

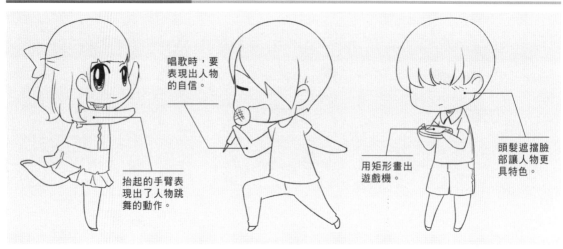

唱歌時，要表現出人物的自信。

抬起的手臂表現出了人物跳舞的動作。

用矩形畫出遊戲機。

頭髮遮擋臉部讓人物更具特色。

▲ 各種休閒類動態的表現

3.5.1 跳舞

跳舞

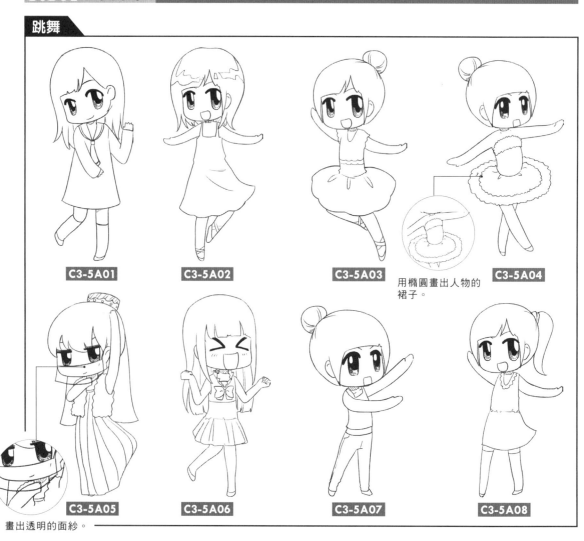

C3-5A01

C3-5A02

C3-5A03

C3-5A04

用橢圓畫出人物的裙子。

畫出透明的面紗。

C3-5A05

C3-5A06

C3-5A07

C3-5A08

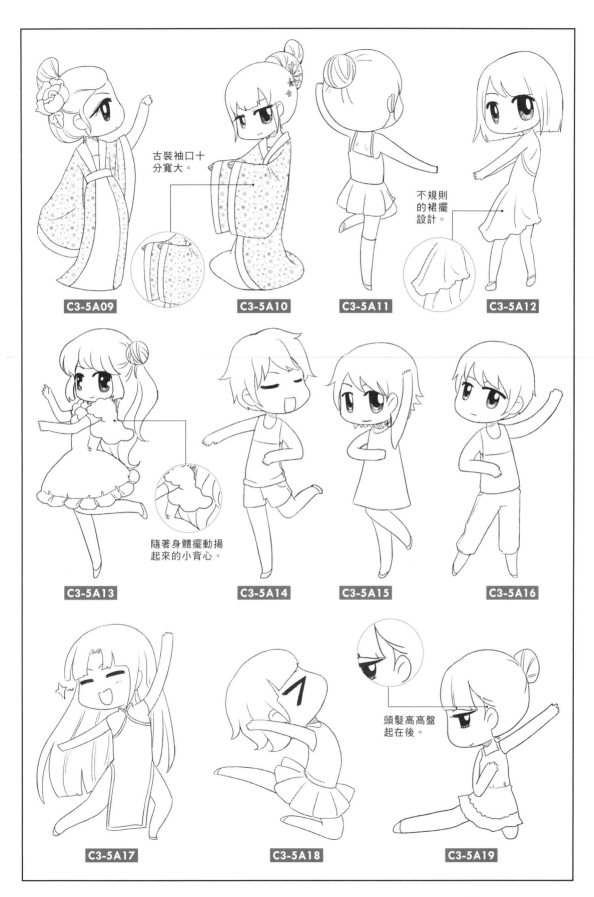

古裝袖口十分寬大。

C3-5A09

C3-5A10

不規則的裙擺設計。

C3-5A11

C3-5A12

隨著身體擺動揚起來的小背心。

C3-5A13

C3-5A14

C3-5A15

C3-5A16

頭髮高高盤起在後。

C3-5A17

C3-5A18

C3-5A19

3.5.2 唱歌

唱歌（有麥克風）

C3-5B01

C3-5B02

長方形的麥克風。

C3-5B03

C3-5B04

毛絨小背心。

C3-5B05

C3-5B06

C3-5B07

C3-5B08

用兩條豎線畫出簡單的髮夾。

C3-5B09

C3-5B10

C3-5B11

C3-5B12

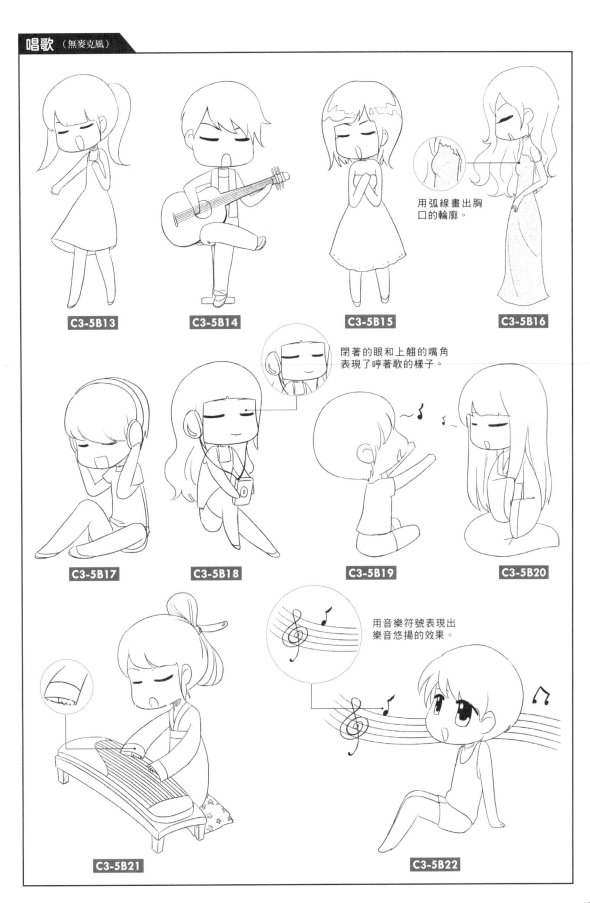

C3-5B13

C3-5B14

C3-5B15

用弧線畫出胸口的輪廓。

C3-5B16

閉著的眼和上翹的嘴角表現了哼著歌的樣子。

C3-5B17

C3-5B18

C3-5B19

C3-5B20

用音樂符號表現出樂音悠揚的效果。

C3-5B21

C3-5B22

3.5.3 玩耍

C3-5C01

C3-5C02

C3-5C03

可愛的布偶會
增加人物的可
愛感。

C3-5C04

C3-5C05

C3-5C06

C3-5C07

C3-5C08

C3-5C09

畫出變形的
泡泡增加自
然的感覺。

氣球的高光在
邊緣畫出來。

C3-5C10

C3-5C11

Q版的兔子可以看成
是由一個水滴的輪
廓描繪而成。

C3-5C12

C3-5C13

點上小點，畫出
沙的質感。

C3-5C14

C3-5C15

在嘴巴內畫出
一條弧線，表
現出口腔與舌
頭的空間。

畫出繩子的寬度，注意
表現出繩子的柔軟感。

C3-5C16

幻想類動態

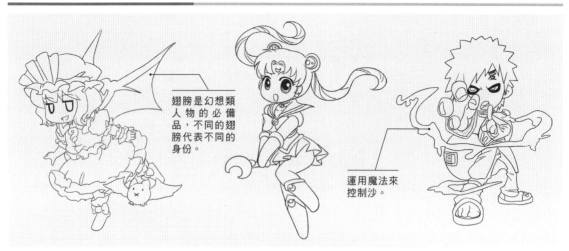

翅膀是幻想類人物的必備品，不同的翅膀代表不同的身份。

運用魔法來控制沙。

▲ 常見幻想類動作舉例

3.6.1 變身

變身

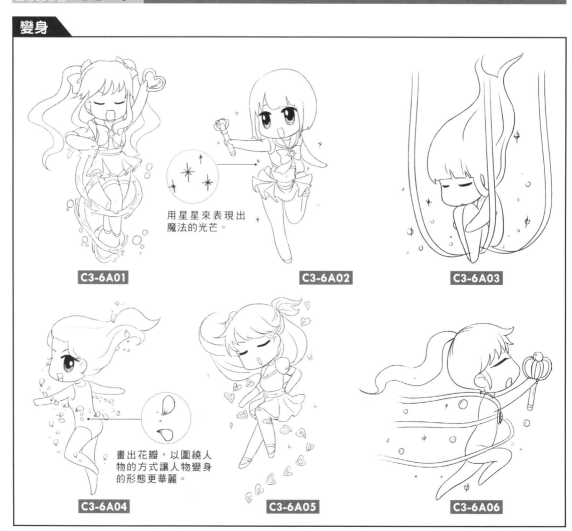

C3-6A01

用星星來表現出魔法的光芒。

C3-6A02

C3-6A03

畫出花瓣，以圍繞人物的方式讓人物變身的形態更華麗。

C3-6A04

C3-6A05

C3-6A06

3.6.2 飛翔

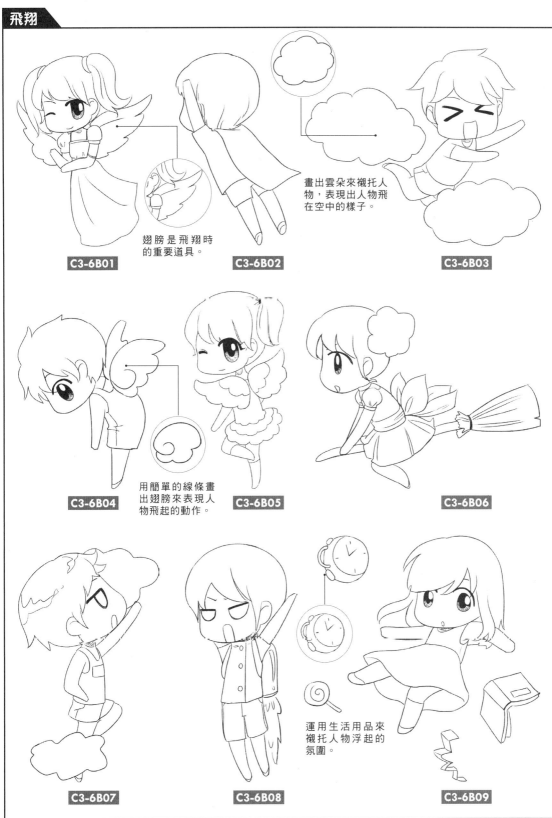

飛翔

翅膀是飛翔時的重要道具。

C3-6B01

C3-6B02

畫出雲朵來襯托人物，表現出人物飛在空中的樣子。

C3-6B03

用簡單的線條畫出翅膀來表現人物飛起的動作。

C3-6B04

C3-6B05

C3-6B06

C3-6B07

C3-6B08

運用生活用品來襯托人物浮起的氛圍。

C3-6B09

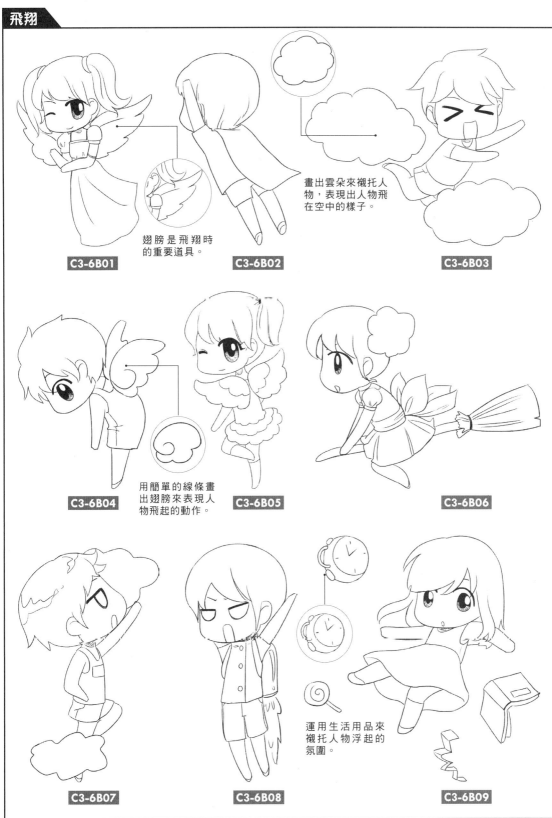

3.6.3 施法

徒手施法

C3-6C01

C3-6C02

C3-6C03

C3-6C04

C3-6C05

C3-6C06

男性人物的魔法通常會在手裡聚集成一個球形。

C3-6C07

用弧線畫出表現煙霧的魔法。

C3-6C08

C3-6C09

C3-6C10

由兩個三角形組成的魔法陣。

C3-6C11

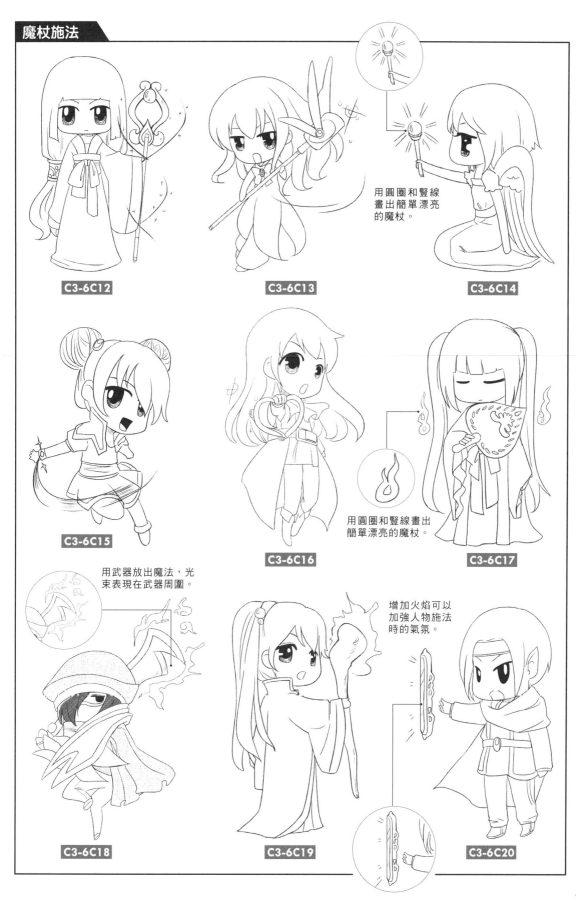

C3-6C12

C3-6C13

用圓圈和豎線
畫出簡單漂亮
的魔杖。

C3-6C14

C3-6C15

C3-6C16

用圓圈和豎線畫出
簡單漂亮的魔杖。

C3-6C17

用武器放出魔法，光
束表現在武器周圍。

C3-6C18

增加火焰可以
加強人物施法
時的氣氛。

C3-6C19

C3-6C20

3.6.4 攻擊

徒手攻擊

C3-6D01

C3-6D02

C3-6D03

抬起的腿在
髖骨的地方
有皺褶。

C3-6D04

抬起的腿向
前方發出攻
擊時能看見
鞋底。

C3-6D05

C3-6D06

放大的拳頭增加
了攻擊的力量。

C3-6D07

C3-6D08

C3-6D09

C3-6D10

劍柄可以用簡單的幾
何形狀描繪出來。

C3-6D11

C3-6D12

C3-6D13

用弧線畫出刀身但
要注意它比劍寬。

C3-6D14

C3-6D15

眼鏡上的反光可透
過簡單線條勾畫。

C3-6D16

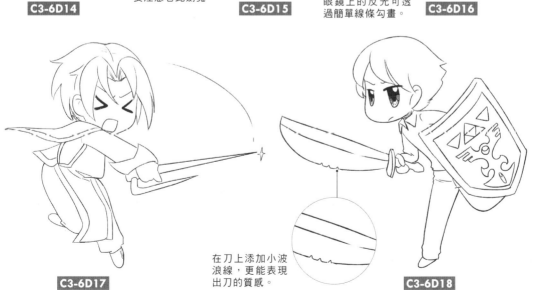

C3-6D17

在刀上添加小波
浪線，更能表現
出刀的質感。

C3-6D18

3.6.5 防禦

武器防禦

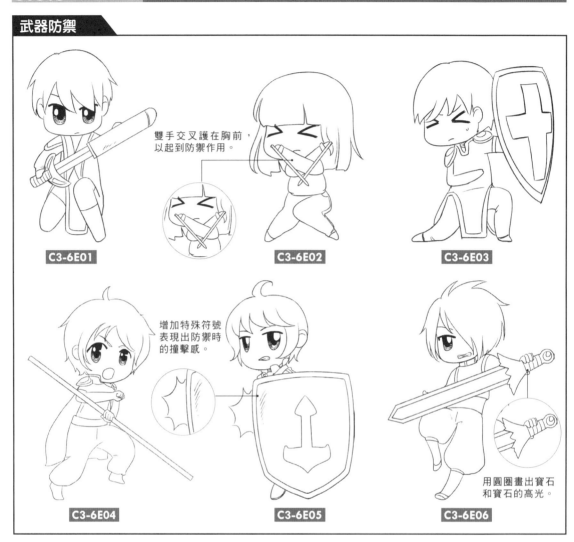

雙手交叉護在胸前，以起到防禦作用。

C3-6E01

C3-6E02

C3-6E03

增加特殊符號表現出防禦時的撞擊感。

C3-6E04

C3-6E05

用圓圈畫出寶石和寶石的高光。

C3-6E06

魔法防禦

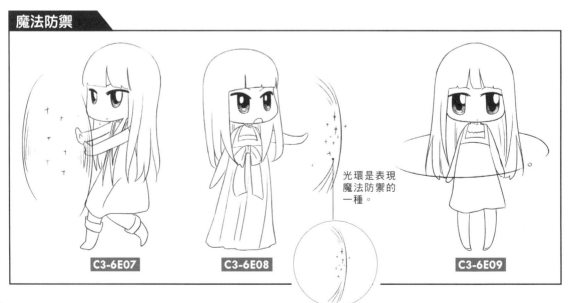

光環是表現魔法防禦的一種。

C3-6E07

C3-6E08

C3-6E09

C4-1C10

第 **4** 章

chapter 4

Q 版 道 具

Q版道具和Q版人物的表現一樣，都會透過圓潤和簡化等描繪手法使物品變得簡單可愛，從而使物品能在Q版漫畫中與人物搭配得宜。

C4-2C19

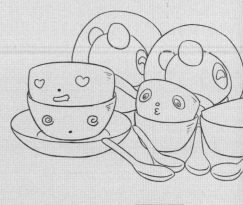

C4-1D19

生活類

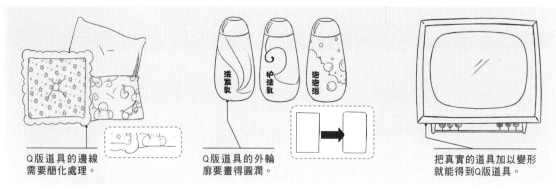

Q版道具的邊線需要簡化處理。

Q版道具的外輪廓要畫得圓潤。

把真實的道具加以變形就能得到Q版道具。

▲ 各種生活用品的表現

4.1.1 寢具用品

簡潔風格

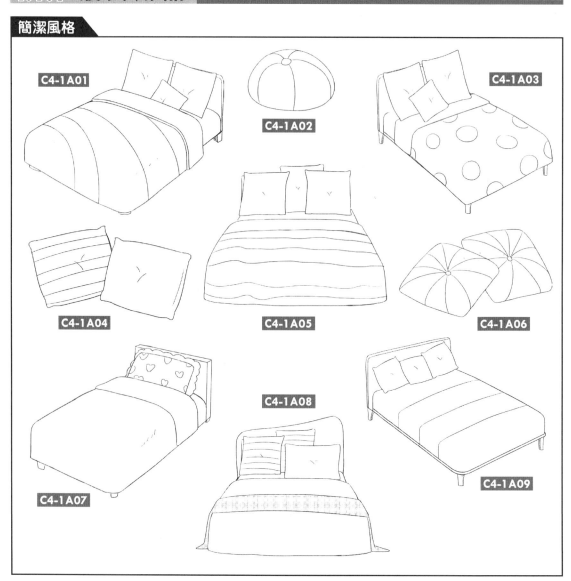

C4-1A01
C4-1A02
C4-1A03
C4-1A04
C4-1A05
C4-1A06
C4-1A07
C4-1A08
C4-1A09

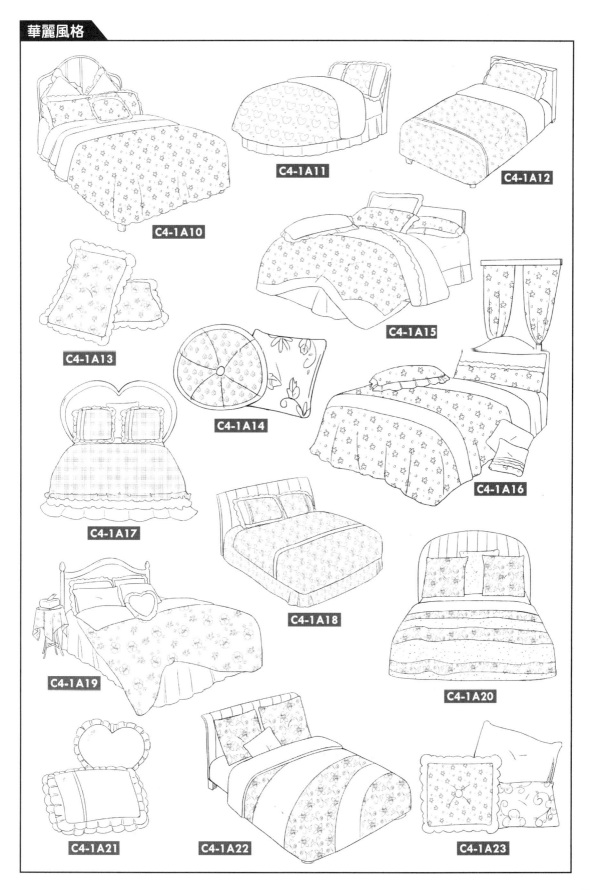

C4-1A11

C4-1A12

C4-1A10

C4-1A13

C4-1A15

C4-1A14

C4-1A16

C4-1A17

C4-1A18

C4-1A19

C4-1A20

C4-1A21

C4-1A22

C4-1A23

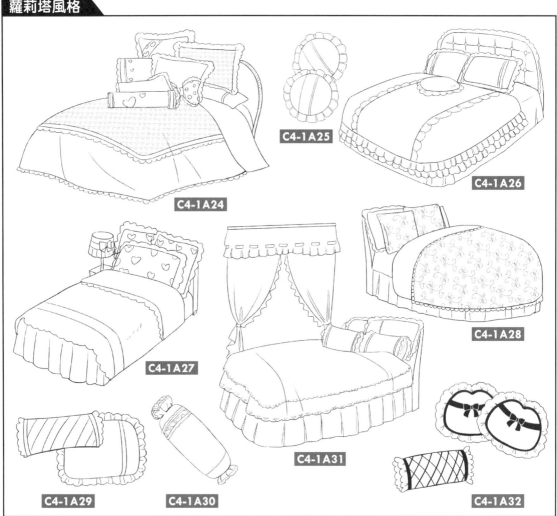

C4-1A25

C4-1A26

C4-1A24

C4-1A27

C4-1A28

C4-1A29

C4-1A30

C4-1A31

C4-1A32

▶ 寢具用品與人物相配合

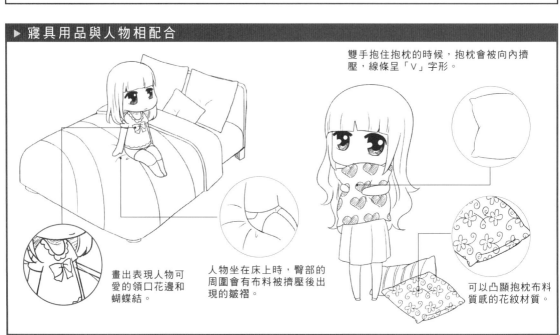

雙手抱住抱枕的時候，抱枕會被向內擠壓，線條呈「V」字形。

畫出表現人物可愛的領口花邊和蝴蝶結。

人物坐在床上時，臀部的周圍會有布料被擠壓後出現的皺褶。

可以凸顯抱枕布料質感的花紋材質。

4.1.2 盥洗用品

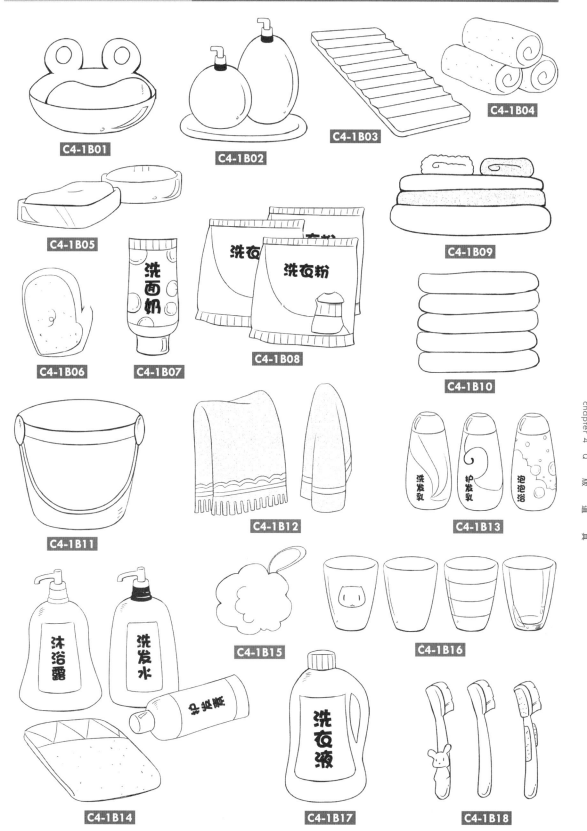

C4-1B01

C4-1B02

C4-1B03

C4-1B04

C4-1B05

C4-1B06

C4-1B07

C4-1B08

C4-1B09

C4-1B10

C4-1B11

C4-1B12

C4-1B13

C4-1B14

C4-1B15

C4-1B16

C4-1B17

C4-1B18

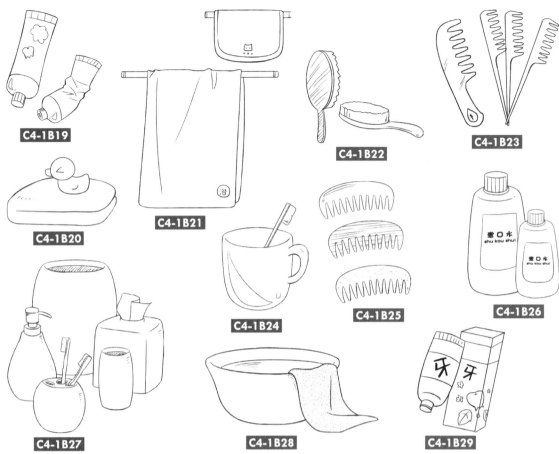

C4-1B19

C4-1B20

C4-1B21

C4-1B22

C4-1B23

C4-1B24

C4-1B25

C4-1B26

C4-1B27

C4-1B28

C4-1B29

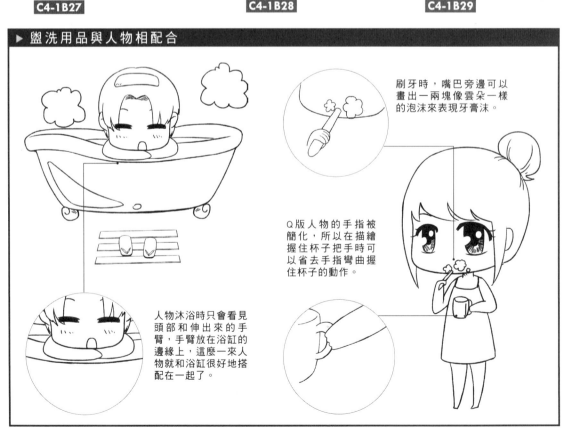

▶ 盥洗用品與人物相配合

刷牙時,嘴巴旁邊可以畫出一兩塊像雲朵一樣的泡沫來表現牙膏沫。

Q版人物的手指被簡化,所以在描繪握住杯子把手時可以省去手指彎曲握住杯子的動作。

人物沐浴時只會看見頭部和伸出來的手臂,手臂放在浴缸的邊緣上,這麼一來人物就和浴缸很好地搭配在一起了。

4.1.3 化妆品

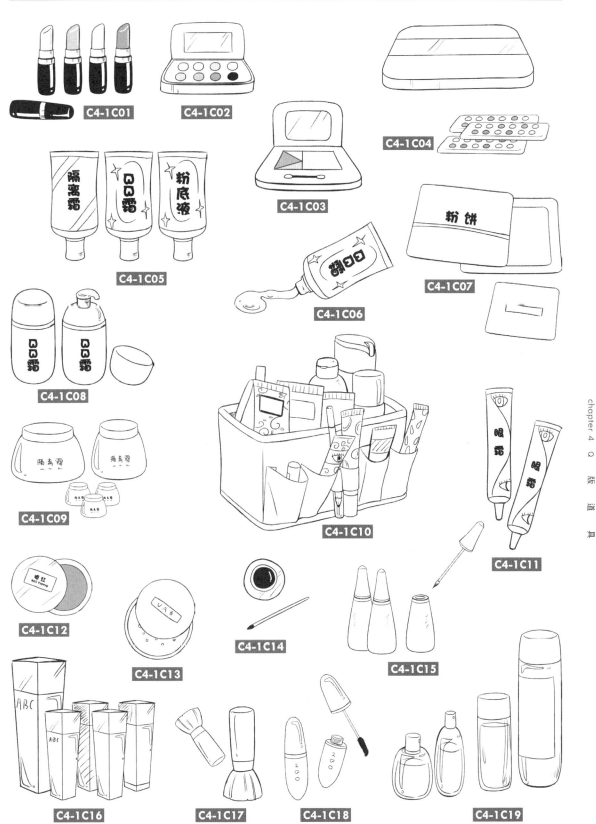

C4-1C01

C4-1C02

C4-1C04

C4-1C03

C4-1C05

C4-1C06

C4-1C07

C4-1C08

C4-1C09

C4-1C10

C4-1C11

C4-1C12

C4-1C13

C4-1C14

C4-1C15

C4-1C16

C4-1C17

C4-1C18

C4-1C19

C4-1C20

C4-1C21

C4-1C23

C4-1C22

C4-1C24

C4-1C25

C4-1C26

C4-1C27

C4-1C28

C4-1C29

▶ 化妝品與人物相配合

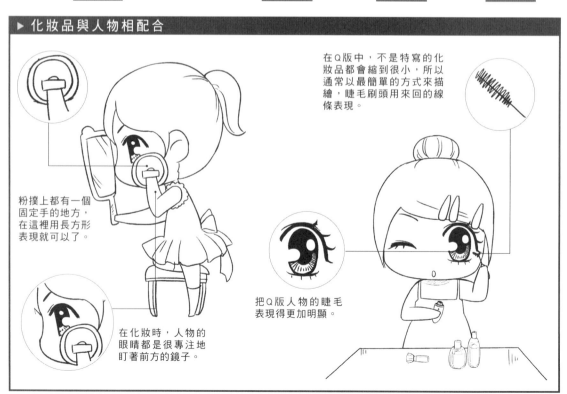

在Q版中，不是特寫的化妝品都會縮到很小，所以通常以最簡單的方式來描繪，睫毛刷頭用來回的線條表現。

粉撲上都有一個固定手的地方，在這裡用長方形表現就可以了。

在化妝時，人物的眼睛都是很專注地盯著前方的鏡子。

把Q版人物的睫毛表現得更加明顯。

4.1.4 餐具

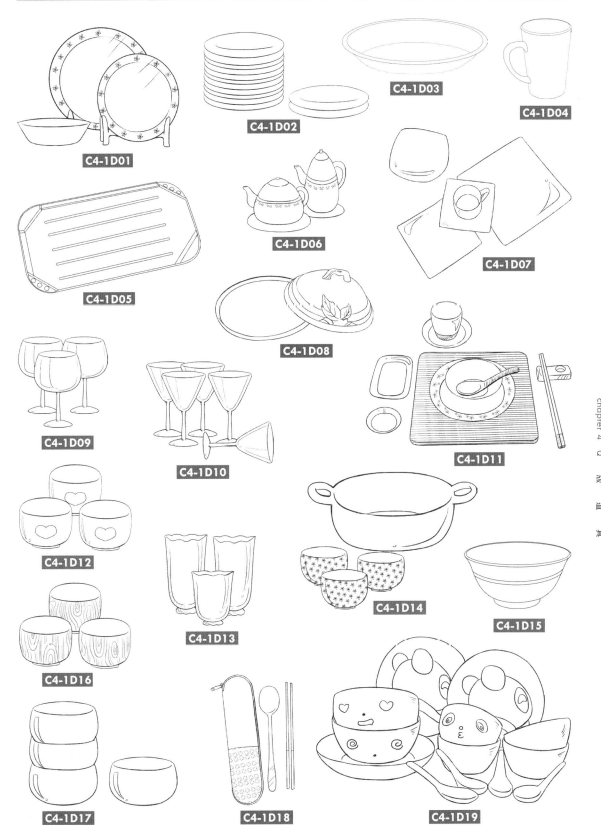

C4-1D01

C4-1D02

C4-1D03

C4-1D04

C4-1D05

C4-1D06

C4-1D07

C4-1D08

C4-1D09

C4-1D10

C4-1D11

C4-1D12

C4-1D13

C4-1D14

C4-1D15

C4-1D16

C4-1D17

C4-1D18

C4-1D19

C4-1D20

C4-1D21

C4-1D22

C4-1D23

C4-1D24

C4-1D25

C4-1D26

C4-1D27

C4-1D28

C4-1D29

C4-1D30

C4-1D31

C4-1D32

C4-1D33

C4-1D34

C4-1D35

▶ 餐具與人物相配合

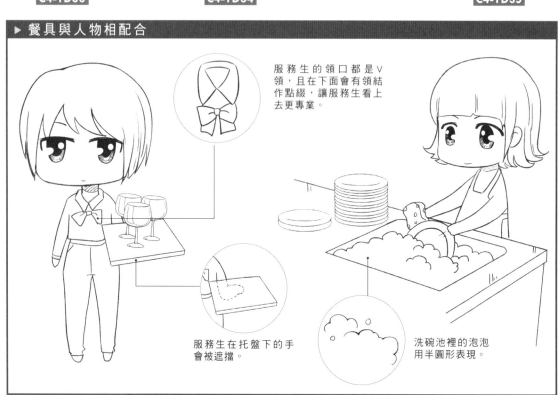

服務生的領口都是 V 領，且在下面會有領結作點綴，讓服務生看上去更專業。

服務生在托盤下的手會被遮擋。

洗碗池裡的泡泡用半圓形表現。

4.1.5 家具

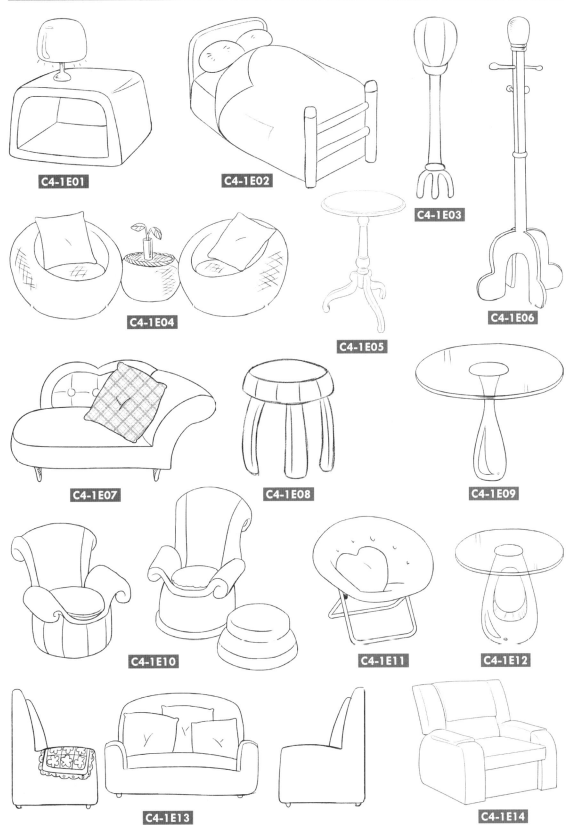

C4-1E01

C4-1E02

C4-1E03

C4-1E04

C4-1E05

C4-1E06

C4-1E07

C4-1E08

C4-1E09

C4-1E10

C4-1E11

C4-1E12

C4-1E13

C4-1E14

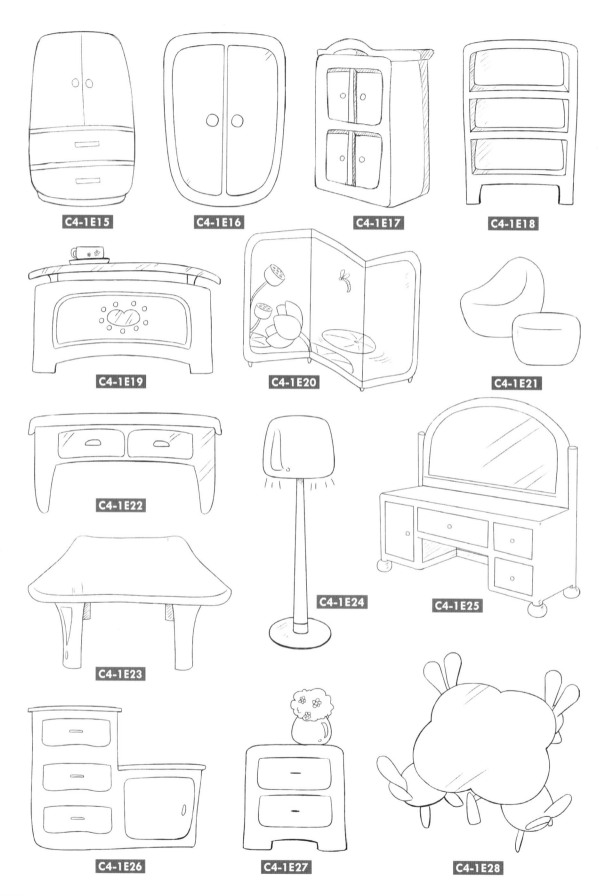

C4-1E15

C4-1E16

C4-1E17

C4-1E18

C4-1E19

C4-1E20

C4-1E21

C4-1E22

C4-1E23

C4-1E24

C4-1E25

C4-1E26

C4-1E27

C4-1E28

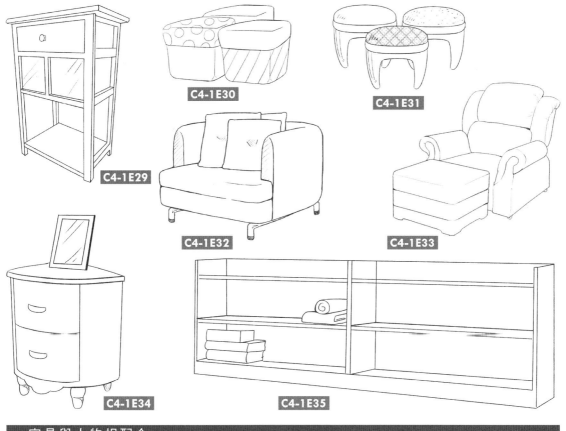

C4-1E29
C4-1E30
C4-1E31
C4-1E32
C4-1E33
C4-1E34
C4-1E35

▶ 家具與人物相配合

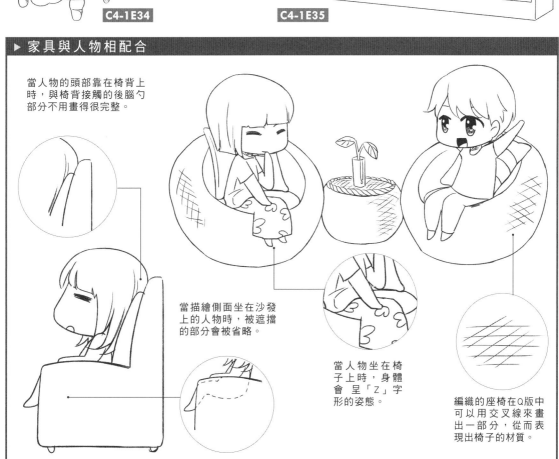

當人物的頭部靠在椅背上時，與椅背接觸的後腦勺部分不用畫得很完整。

當描繪側面坐在沙發上的人物時，被遮擋的部分會被省略。

當人物坐在椅子上時，身體會呈「Z」字形的姿態。

編織的座椅在Q版中可以用交叉線來畫出一部分，從而表現出椅子的材質。

4.1.6 電器

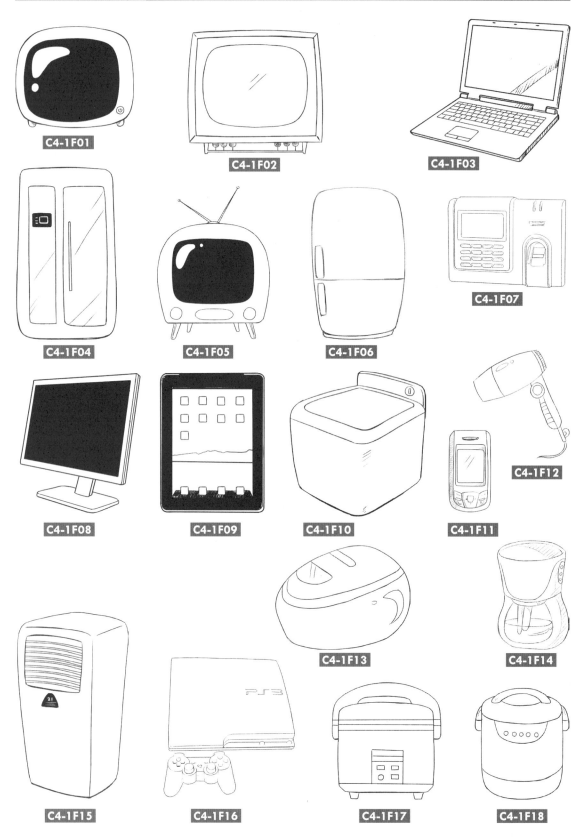

C4-1F01

C4-1F02

C4-1F03

C4-1F04

C4-1F05

C4-1F06

C4-1F07

C4-1F08

C4-1F09

C4-1F10

C4-1F11

C4-1F12

C4-1F13

C4-1F14

C4-1F15

C4-1F16

C4-1F17

C4-1F18

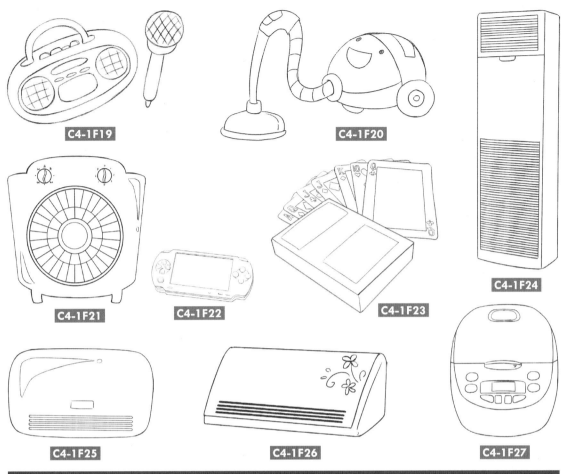

C4-1F19

C4-1F20

C4-1F21

C4-1F22

C4-1F23

C4-1F24

C4-1F25

C4-1F26

C4-1F27

▶ 電器與人物相配合

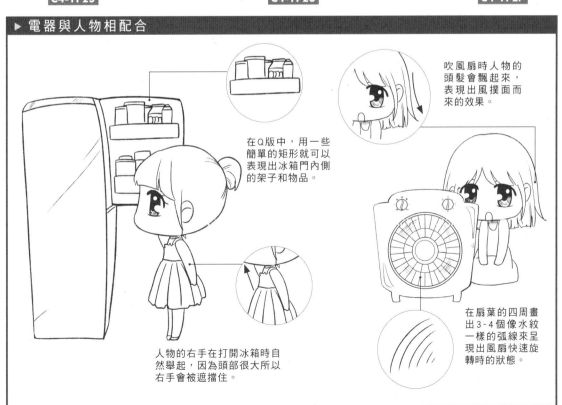

在Q版中，用一些簡單的矩形就可以表現出冰箱門內側的架子和物品。

吹風扇時人物的頭髮會飄起來，表現出風撲面而來的效果。

人物的右手在打開冰箱時自然舉起，因為頭部很大所以右手會被遮擋住。

在扇葉的四周畫出3~4個像水紋一樣的弧線來呈現出風扇快速旋轉時的狀態。

辦公類

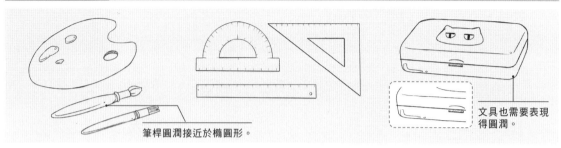

筆桿圓潤接近於橢圓形。

文具也需要表現得圓潤。

▲ 各種辦公用品的表現

4.2.1 筆

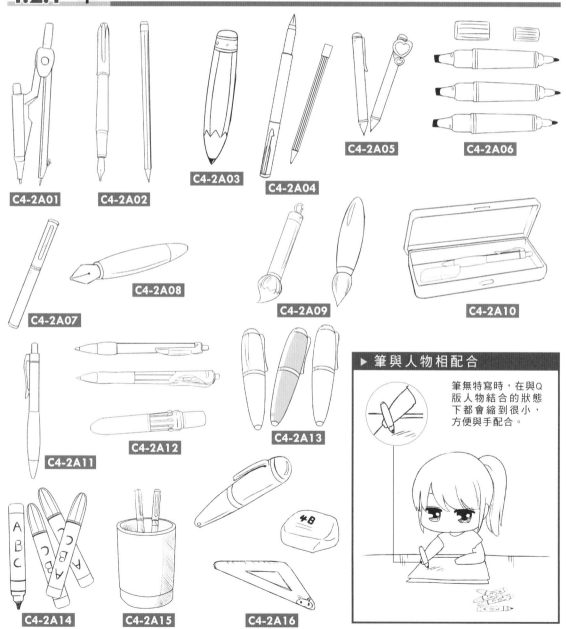

4.2.2 書本

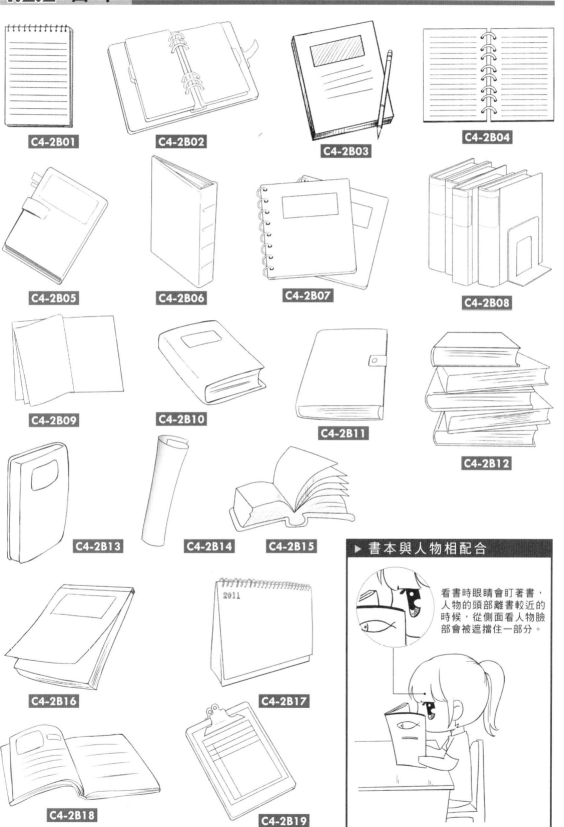

C4-2B01

C4-2B02

C4-2B03

C4-2B04

C4-2B05

C4-2B06

C4-2B07

C4-2B08

C4-2B09

C4-2B10

C4-2B11

C4-2B12

C4-2B13

C4-2B14

C4-2B15

C4-2B16

C4-2B17

C4-2B18

C4-2B19

▶ 書本與人物相配合

看書時眼睛會盯著書，人物的頭部離書較近的時候，從側面看人物臉部會被遮擋住一部分。

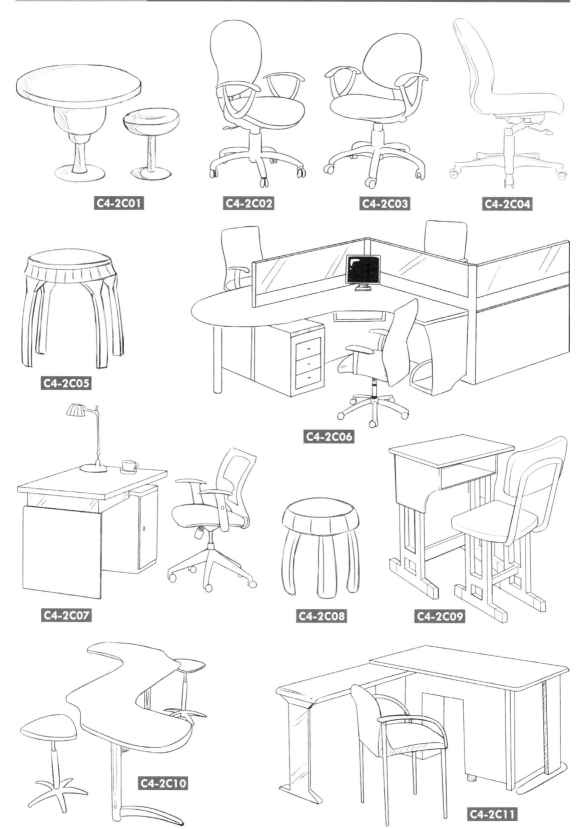

C4-2C01

C4-2C02

C4-2C03

C4-2C04

C4-2C05

C4-2C06

C4-2C07

C4-2C08

C4-2C09

C4-2C10

C4-2C11

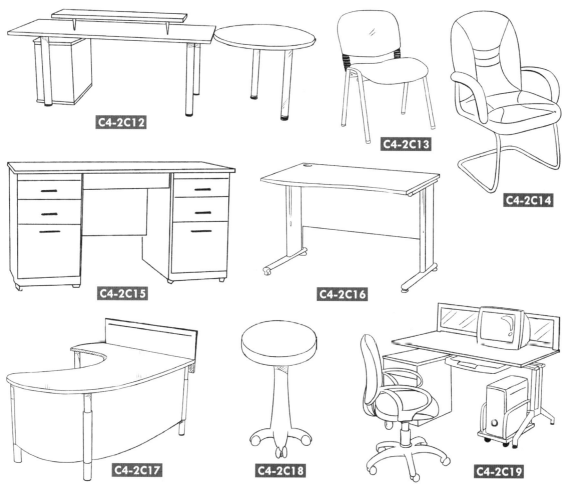

C4-2C12

C4-2C13

C4-2C14

C4-2C15

C4-2C16

C4-2C17

C4-2C18

C4-2C19

▶ 桌椅與人物相配合

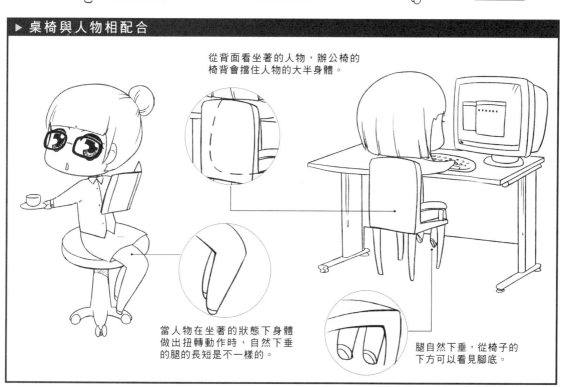

從背面看坐著的人物，辦公椅的
椅背會擋住人物的大半身體。

當人物在坐著的狀態下身體
做出扭轉動作時，自然下垂
的腿的長短是不一樣的。

腿自然下垂，從椅子的
下方可以看見腳底。

4.2.4 辦公用具

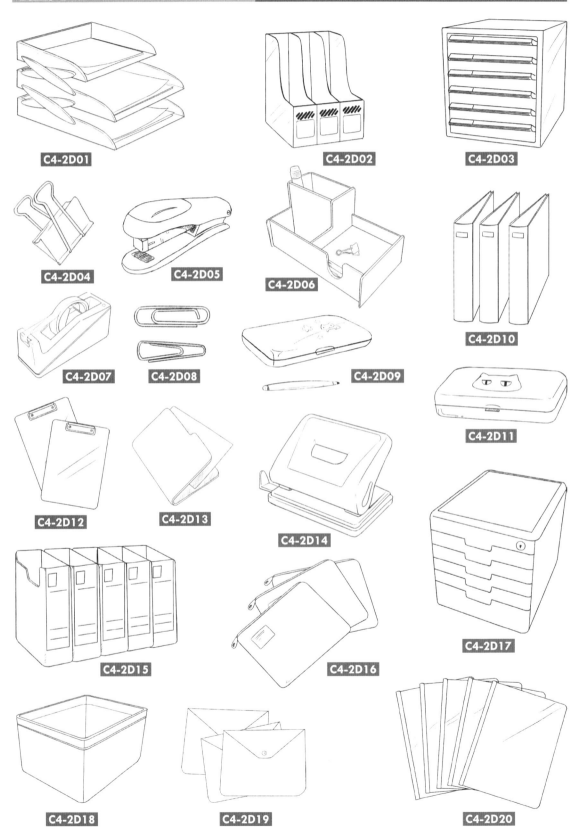

C4-2D01

C4-2D02

C4-2D03

C4-2D04

C4-2D05

C4-2D06

C4-2D10

C4-2D07

C4-2D08

C4-2D09

C4-2D11

C4-2D12

C4-2D13

C4-2D14

C4-2D17

C4-2D15

C4-2D16

C4-2D18

C4-2D19

C4-2D20

C4-2D21

C4-2D22

C4-2D23

C4-2D24

C4-2D25

C4-2D26

C4-2D27

C4-2D28

C4-2D29

▶ 辦公用具與人物相配合

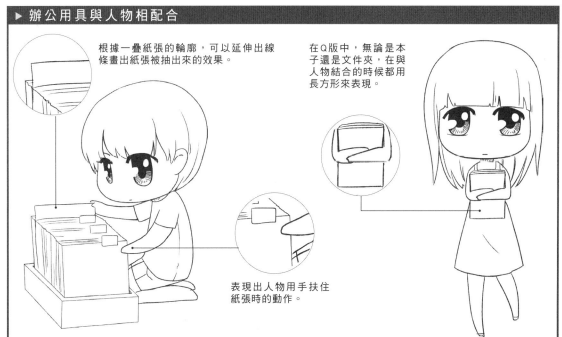

根據一疊紙張的輪廓，可以延伸出線條畫出紙張被抽出來的效果。

在Q版中，無論是本子還是文件夾，在與人物結合的時候都用長方形來表現。

表現出人物用手扶住紙張時的動作。

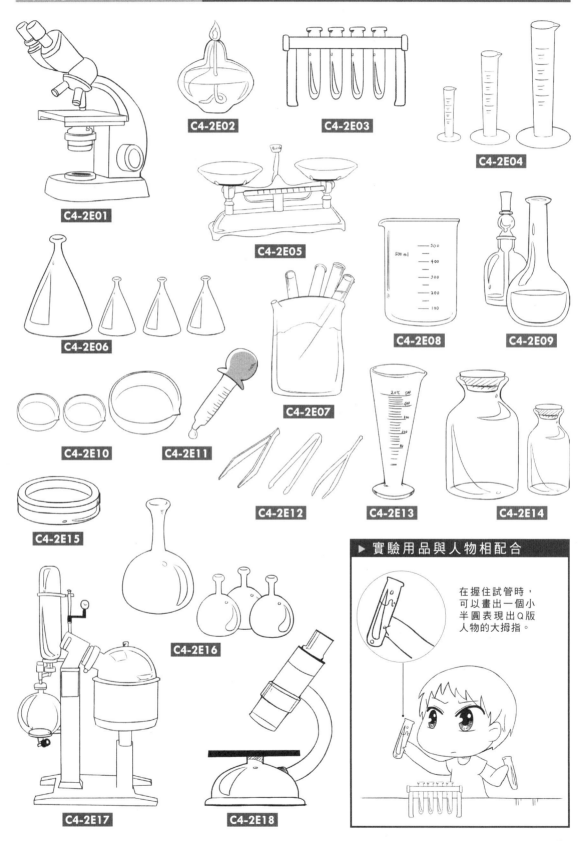

C4-2E01

C4-2E02

C4-2E03

C4-2E04

C4-2E05

C4-2E06

C4-2E07

C4-2E08

C4-2E09

C4-2E10

C4-2E11

C4-2E12

C4-2E13

C4-2E14

C4-2E15

C4-2E16

C4-2E17

C4-2E18

▶ 實驗用品與人物相配合

在握住試管時，可以畫出一個小半圓表現出Q版人物的大拇指。

體育類

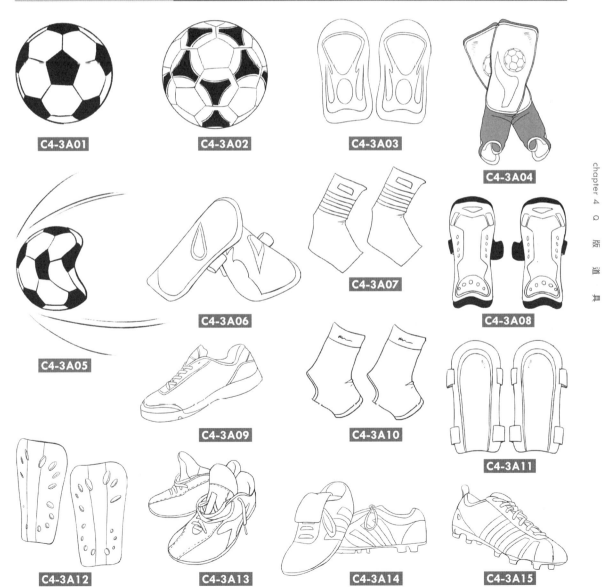

根據畫出的圓圈在裡面增加出細節。

Q版的鞍馬邊緣更加圓潤。

正面的球網是半圓形，用交叉的線條表現出網的質感。

▲ 各種體育用品的表現

4.3.1 足球類

C4-3A01

C4-3A02

C4-3A03

C4-3A04

C4-3A05

C4-3A06

C4-3A07

C4-3A08

C4-3A09

C4-3A10

C4-3A11

C4-3A12

C4-3A13

C4-3A14

C4-3A15

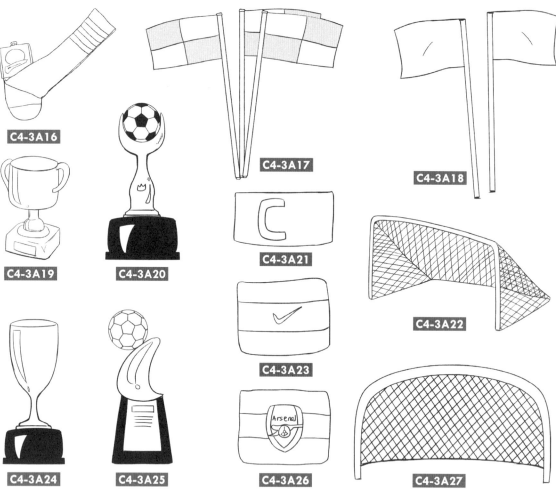

C4-3A16

C4-3A17

C4-3A18

C4-3A19

C4-3A20

C4-3A21

C4-3A22

C4-3A23

C4-3A24

C4-3A25

C4-3A26

C4-3A27

▶ 足球類用品與人物相配合

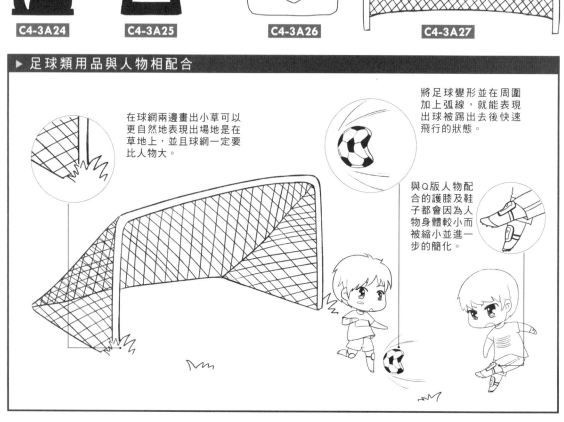

在球網兩邊畫出小草可以更自然地表現出場地是在草地上，並且球網一定要比人物大。

將足球變形並在周圍加上弧線，就能表現出球被踢出去後快速飛行的狀態。

與Q版人物配合的護膝及鞋子都會因為人物身體較小而被縮小並進一步的簡化。

4.3.2 籃球類

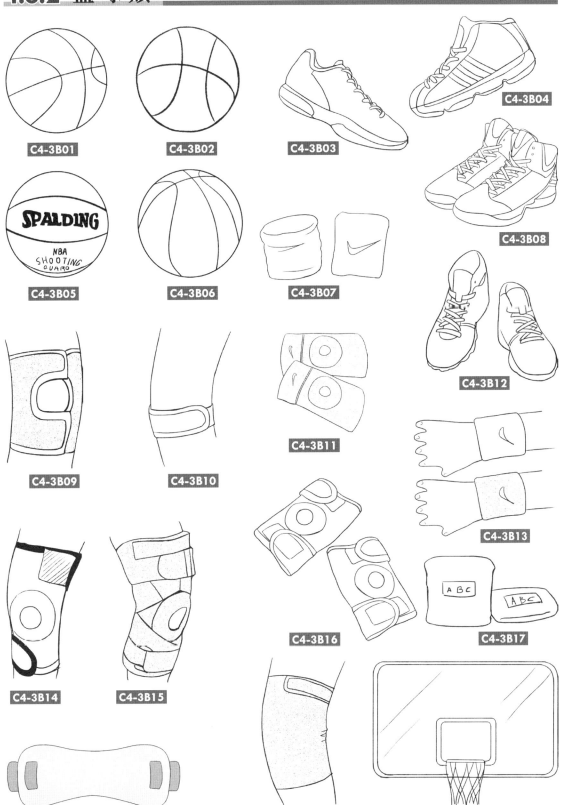

C4-3B01

C4-3B02

C4-3B03

C4-3B04

C4-3B05

C4-3B06

C4-3B07

C4-3B08

C4-3B09

C4-3B10

C4-3B11

C4-3B12

C4-3B13

C4-3B14

C4-3B15

C4-3B16

C4-3B17

C4-3B18

C4-3B19

C4-3B20

C4-3B21

C4-3B22

C4-3B23

C4-3B24

C4-3B25

C4-3B26

C4-3B27

C4-3B28

C4-3B29

C4-3B30

C4-3B31

▶ 籃球類用品與人物相配合

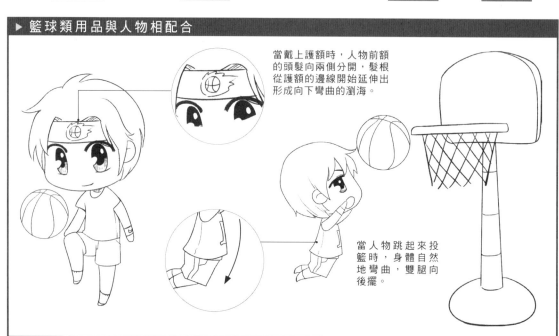

當戴上護額時，人物前額的頭髮向兩側分開，髮根從護額的邊線開始延伸出形成向下彎曲的瀏海。

當人物跳起來投籃時，身體自然地彎曲，雙腿向後擺。

4.3.3 棒球類

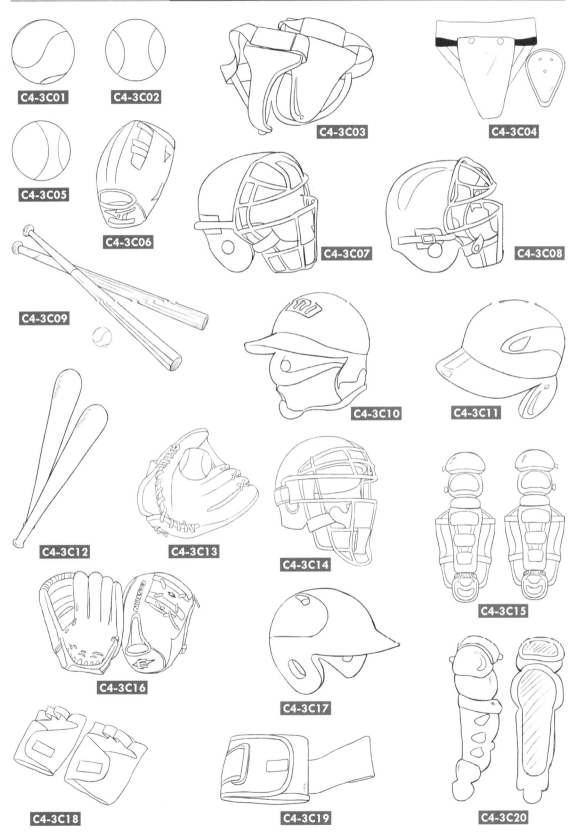

C4-3C01

C4-3C02

C4-3C03

C4-3C04

C4-3C05

C4-3C06

C4-3C07

C4-3C08

C4-3C09

C4-3C10

C4-3C11

C4-3C12

C4-3C13

C4-3C14

C4-3C15

C4-3C16

C4-3C17

C4-3C18

C4-3C19

C4-3C20

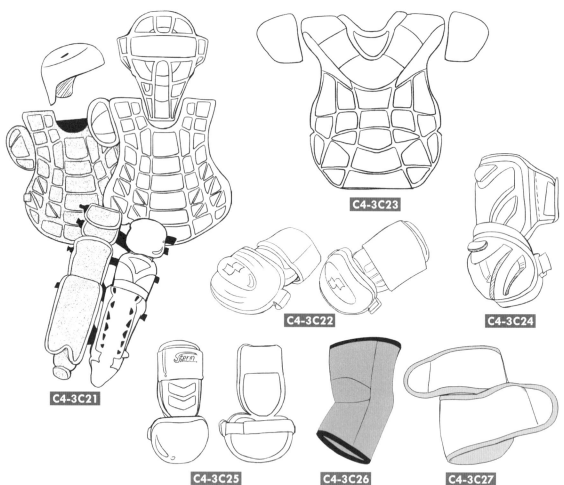

C4-3C23

C4-3C22

C4-3C24

C4-3C21

C4-3C25

C4-3C26

C4-3C27

▶ 棒球類用品與人物相配合

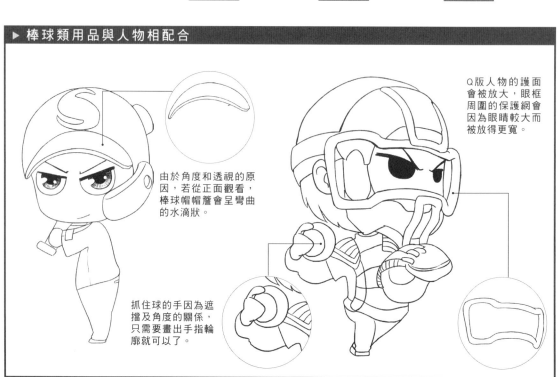

由於角度和透視的原因，若從正面觀看，棒球帽帽簷會呈彎曲的水滴狀。

抓住球的手因為遮擋及角度的關係，只需要畫出手指輪廓就可以了。

Q版人物的護面會被放大，眼框周圍的保護網會因為眼睛較大而被放得更寬。

4.3.4 田徑類

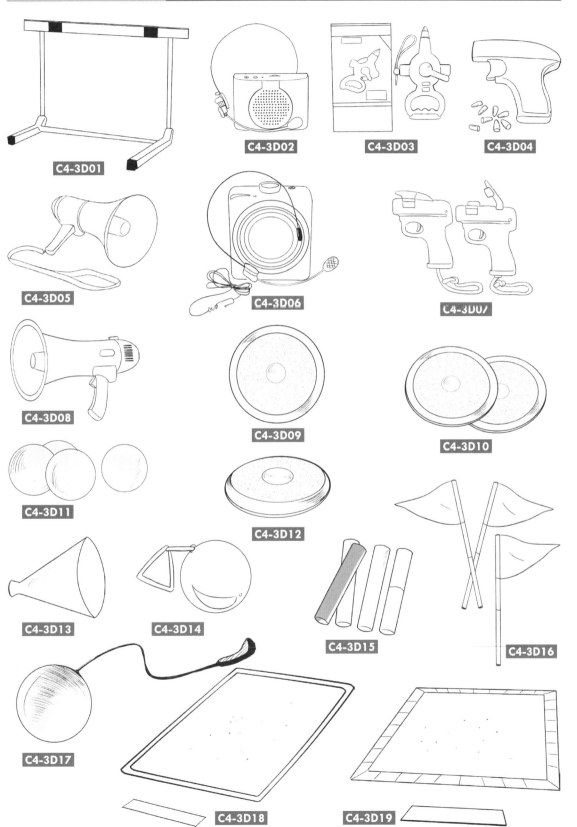

C4-3D01

C4-3D02

C4-3D03

C4-3D04

C4-3D05

C4-3D06

C4-3D07

C4-3D08

C4-3D09

C4-3D10

C4-3D11

C4-3D12

C4-3D13

C4-3D14

C4-3D15

C4-3D16

C4-3D17

C4-3D18

C4-3D19

C4-3D24

C4-3D23

C4-3D22

C4-3D20

C4-3D21

C4-3D25

C4-3D29

C4-3D26

C4-3D27

C4-3D28

C4-3D30

4.3

▶ 田徑類用品與人物相配合

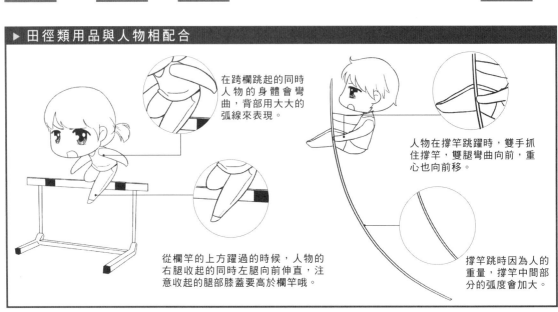

在跨欄跳起的同時人物的身體會彎曲，背部用大大的弧線來表現。

人物在撐竿跳躍時，雙手抓住撐竿，雙腿彎曲向前，重心也向前移。

從欄竿的上方躍過的時候，人物的右腿收起的同時左腿向前伸直，注意收起的腿部膝蓋要高於欄竿哦。

撐竿跳時因為人的重量，撐竿中間部分的弧度會加大。

4.3.5 體操類

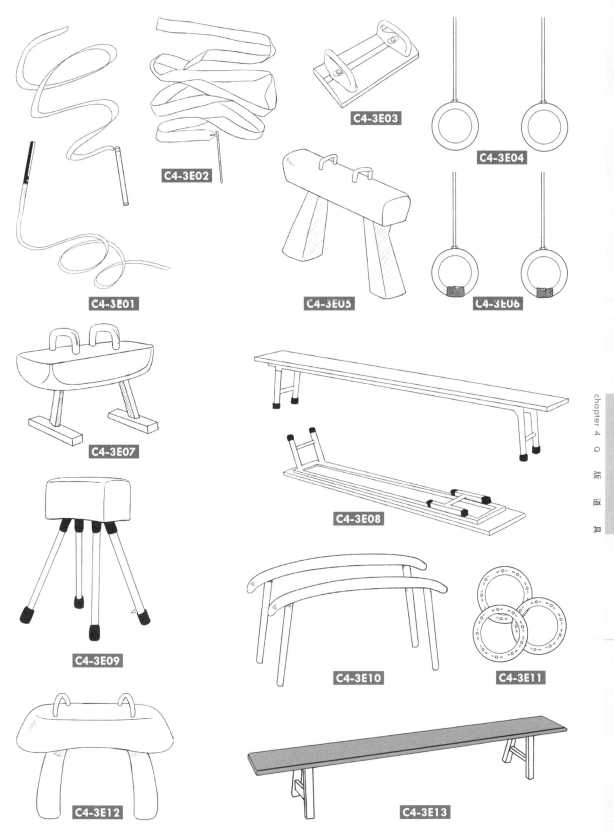

C4-3E03

C4-3E02

C4-3E04

C4-3E01

C4-3E05

C4-3E06

C4-3E07

C4-3E08

C4-3E09

C4-3E10

C4-3E11

C4-3E12

C4-3E13

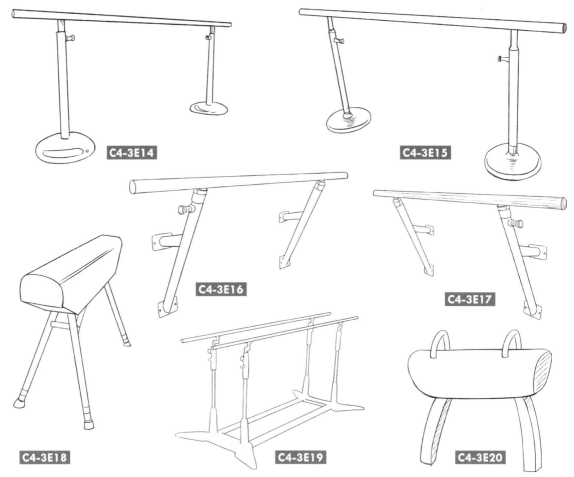

C4-3E14

C4-3E15

C4-3E16

C4-3E17

C4-3E18

C4-3E19

C4-3E20

▶ 體操類用品與人物相配合

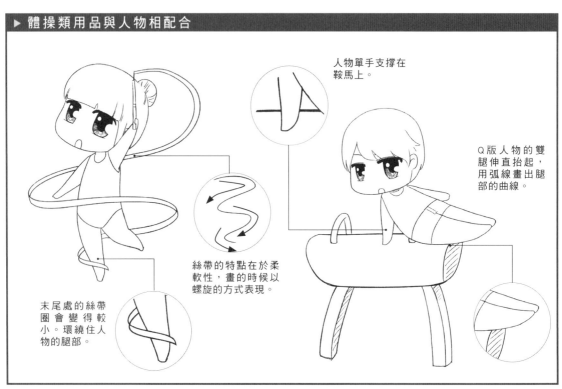

人物單手支撐在鞍馬上。

Q版人物的雙腿伸直抬起，用弧線畫出腿部的曲線。

絲帶的特點在於柔軟性，畫的時候以螺旋的方式表現。

末尾處的絲帶圈會變得較小。環繞住人物的腿部。

美食類

兩個圓圈的組合成為
碗的基本輪廓。

把梯形的四個尖角畫得
圓潤,畫出盒子輪廓。

燒賣的下部更加
的圓潤。

4.4.1 主食

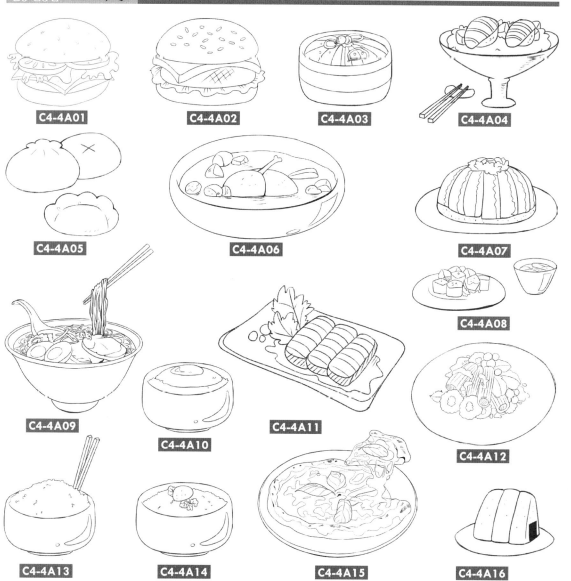

C4-4A01

C4-4A02

C4-4A03

C4-4A04

C4-4A05

C4-4A06

C4-4A07

C4-4A08

C4-4A09

C4-4A10

C4-4A11

C4-4A12

C4-4A13

C4-4A14

C4-4A15

C4-4A16

C4-4A18

C4-4A19

C4-4A17

C4-4A20

C4-4A21

C4-4A22

C4-4A23

C4-4A26

C4-4A24

C4-4A25

▶ 主食與人物相配合

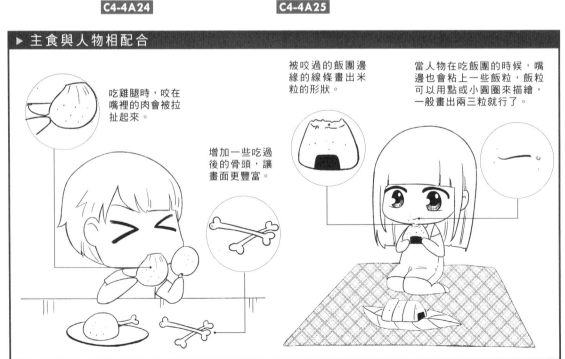

吃雞腿時，咬在嘴裡的肉會被拉扯起來。

增加一些吃過後的骨頭，讓畫面更豐富。

被咬過的飯團邊緣的線條畫出米粒的形狀。

當人物在吃飯團的時候，嘴邊也會粘上一些飯粒，飯粒可以用點或小圓圈來描繪，一般畫出兩三粒就行了。

4.4.2 甜點

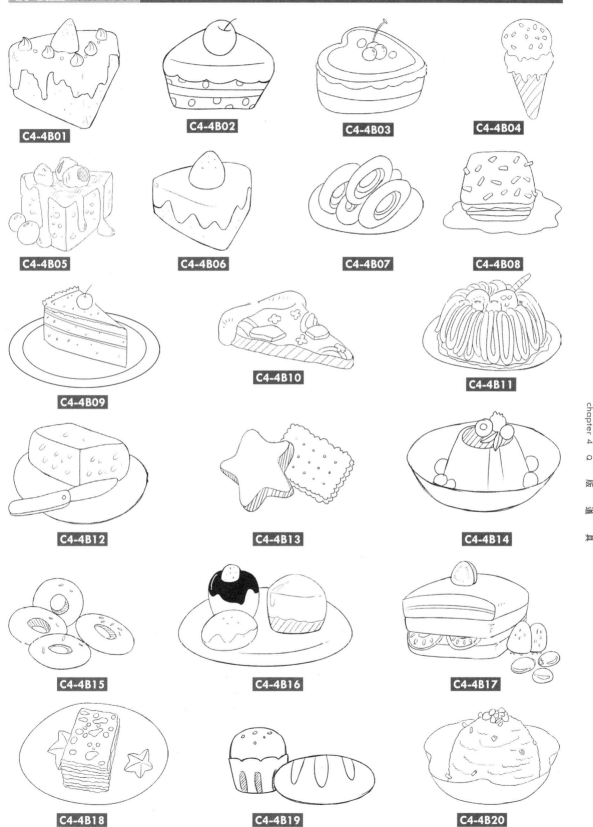

C4-4B01

C4-4B02

C4-4B03

C4-4B04

C4-4B05

C4-4B06

C4-4B07

C4-4B08

C4-4B09

C4-4B10

C4-4B11

C4-4B12

C4-4B13

C4-4B14

C4-4B15

C4-4B16

C4-4B17

C4-4B18

C4-4B19

C4-4B20

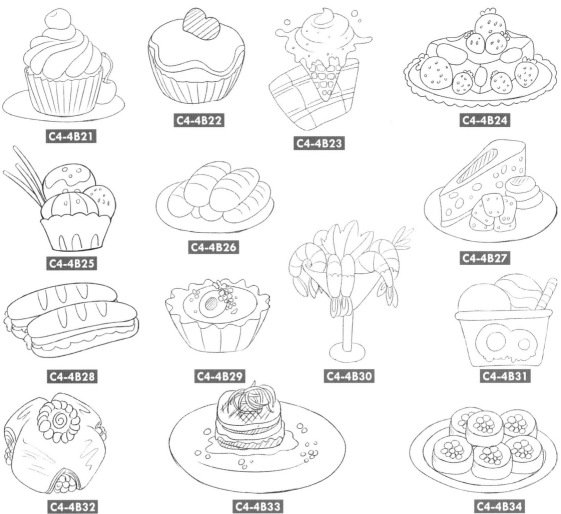

C4-4B21

C4-4B22

C4-4B23

C4-4B24

C4-4B25

C4-4B26

C4-4B27

C4-4B28

C4-4B29

C4-4B30

C4-4B31

C4-4B32

C4-4B33

C4-4B34

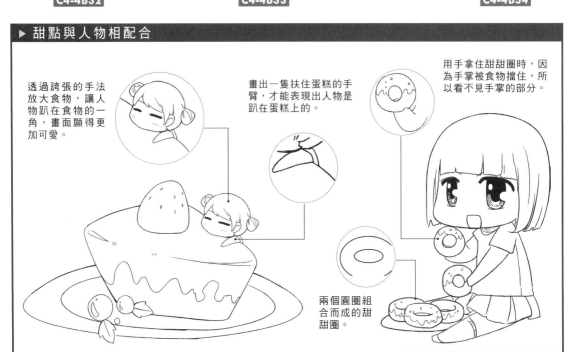

▶ 甜點與人物相配合

透過誇張的手法放大食物，讓人物趴在食物的一角，畫面顯得更加可愛。

畫出一隻扶住蛋糕的手臂，才能表現出人物是趴在蛋糕上的。

用手拿住甜甜圈時，因為手掌被食物擋住，所以看不見手掌的部分。

兩個圓圈組合而成的甜甜圈。

4.4.3 小吃

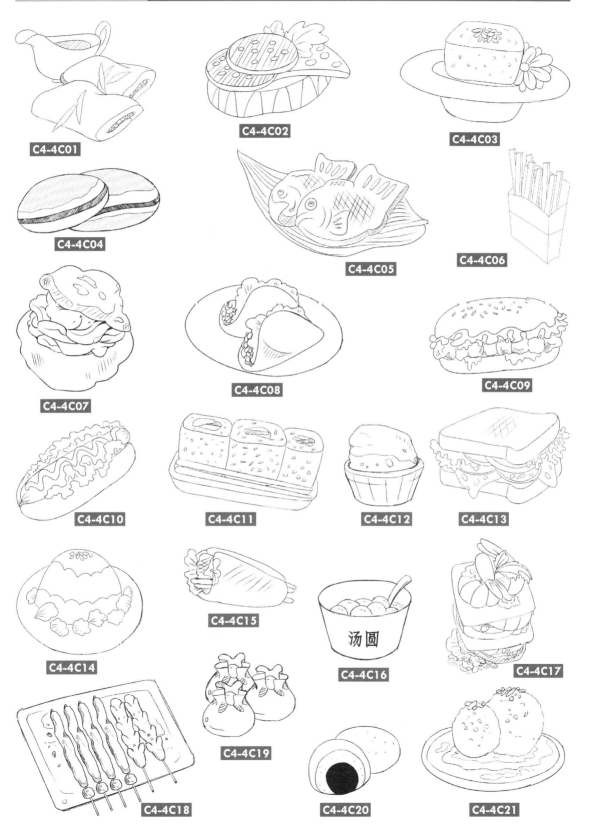

C4-4C01

C4-4C02

C4-4C03

C4-4C04

C4-4C05

C4-4C06

C4-4C07

C4-4C08

C4-4C09

C4-4C10

C4-4C11

C4-4C12

C4-4C13

C4-4C14

C4-4C15

汤圆

C4-4C16

C4-4C17

C4-4C18

C4-4C19

C4-4C20

C4-4C21

C4-4C22

C4-4C23

C4-4C24

C4-4C25

C4-4C26

C4-4C27

C4-4C28

C4-4C29

C4-4C30

C4-4C31

C4-4C32

C4-4C33

C4-4C34

▶ 小吃與人物相配合

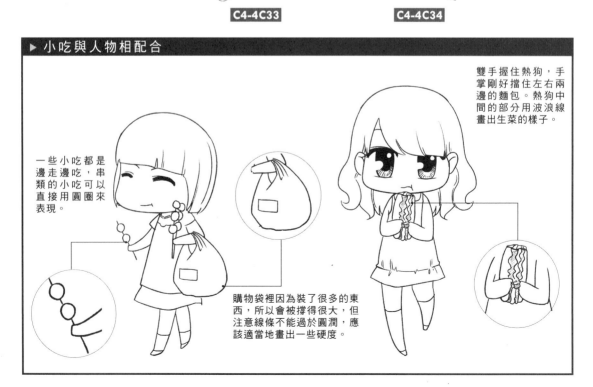

雙手握住熱狗，手掌剛好擋住左右兩邊的麵包。熱狗中間的部分用波浪線畫出生菜的樣子。

一些小吃都是邊走邊吃，串類的小吃可以直接用圓圈來表現。

購物袋裡因為裝了很多的東西，所以會被撐得很大，但注意線條不能過於圓潤，應該適當地畫出一些硬度。

4.4.4 飲品

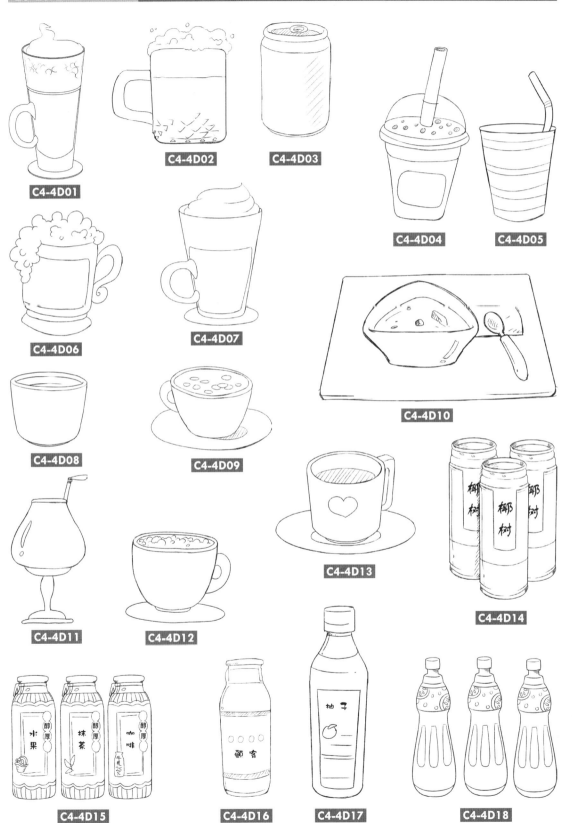

C4-4D01

C4-4D02

C4-4D03

C4-4D04

C4-4D05

C4-4D06

C4-4D07

C4-4D08

C4-4D09

C4-4D10

C4-4D11

C4-4D12

C4-4D13

C4-4D14

C4-4D15

C4-4D16

C4-4D17

C4-4D18

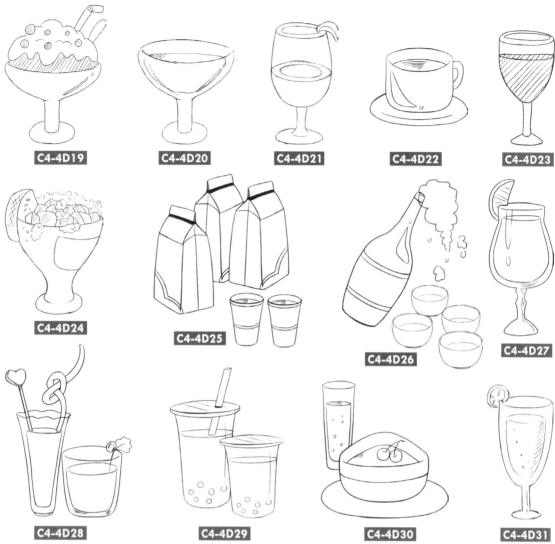

C4-4D19　　C4-4D20　　C4-4D21　　C4-4D22　　C4-4D23

C4-4D24　　C4-4D25　　C4-4D26　　C4-4D27

C4-4D28　　C4-4D29　　C4-4D30　　C4-4D31

▶ 飲品與人物相配合

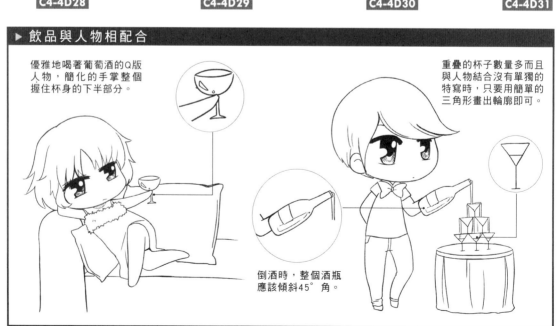

優雅地喝著葡萄酒的Q版
人物，簡化的手掌整個
握住杯身的下半部分。

重疊的杯子數量多而且
與人物結合沒有單獨的
特寫時，只要用簡單的
三角形畫出輪廓即可。

倒酒時，整個酒瓶
應該傾斜45°角。

兵 器 類

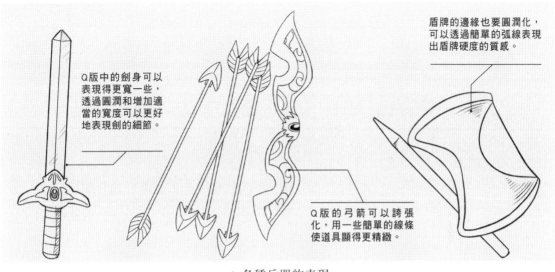

Q版中的劍身可以
表現得更寬一些，
透過圓潤和增加適
當的寬度可以更好
地表現劍的細節。

盾牌的邊緣也要圓潤化，
可以透過簡單的弧線表現
出盾牌硬度的質感。

Q版的弓箭可以誇張
化，用一些簡單的線條
使道具顯得更精緻。

▲ 各種兵器的表現

4.5.1 刀劍

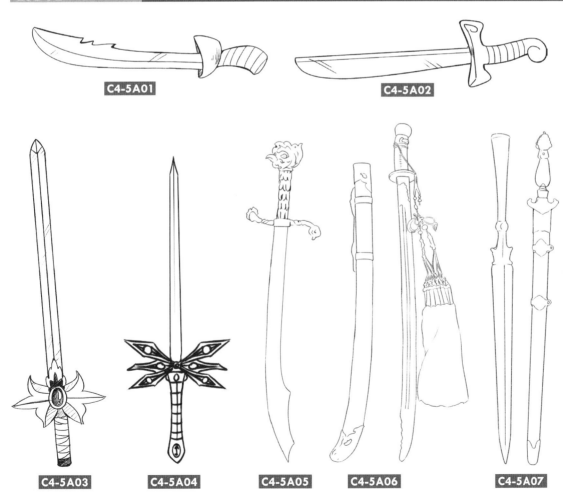

C4-5A01

C4-5A02

C4-5A03

C4-5A04

C4-5A05

C4-5A06

C4-5A07

C4-5A08

C4-5A09

C4-5A11

C4-5A13

C4-5A15

C4-5A16

C4-5A12

C4-5A14

C4-5A18

C4-5A17

C4-5A19

C4-5A10

▶ 刀劍與人物相配合

配合武器，用較大的
矩形表現出簡單的盔
甲效果。

人物右手握住刀柄，
彎曲的五根手指向著
前方。

人物左手握住圓
柱體的劍鞘。

握住刀鞘的手背對
著鏡頭方向。

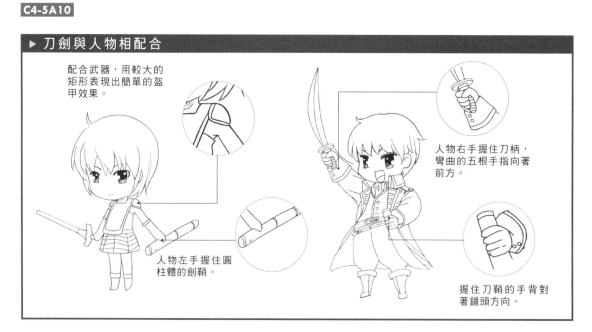

4.5.2 盾牌

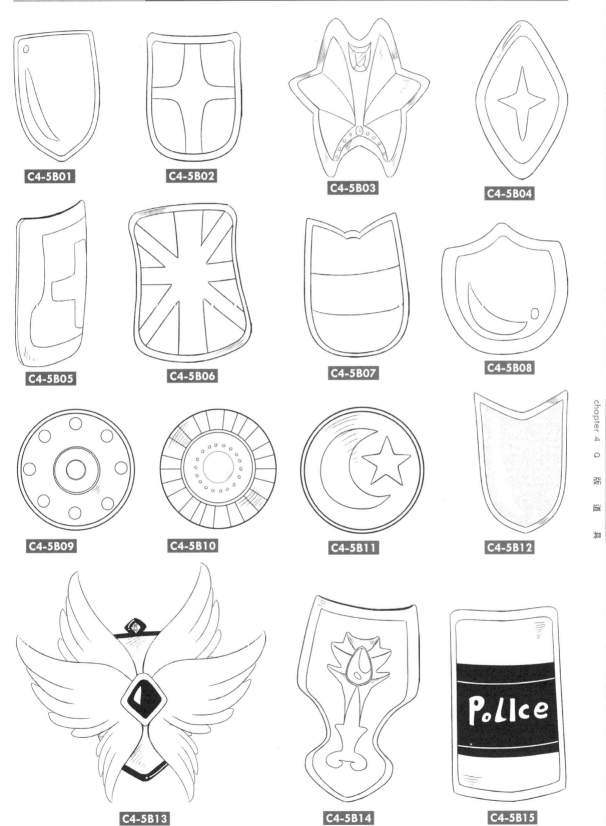

C4-5B01

C4-5B02

C4-5B03

C4-5B04

C4-5B05

C4-5B06

C4-5B07

C4-5B08

C4-5B09

C4-5B10

C4-5B11

C4-5B12

C4-5B13

C4-5B14

C4-5B15

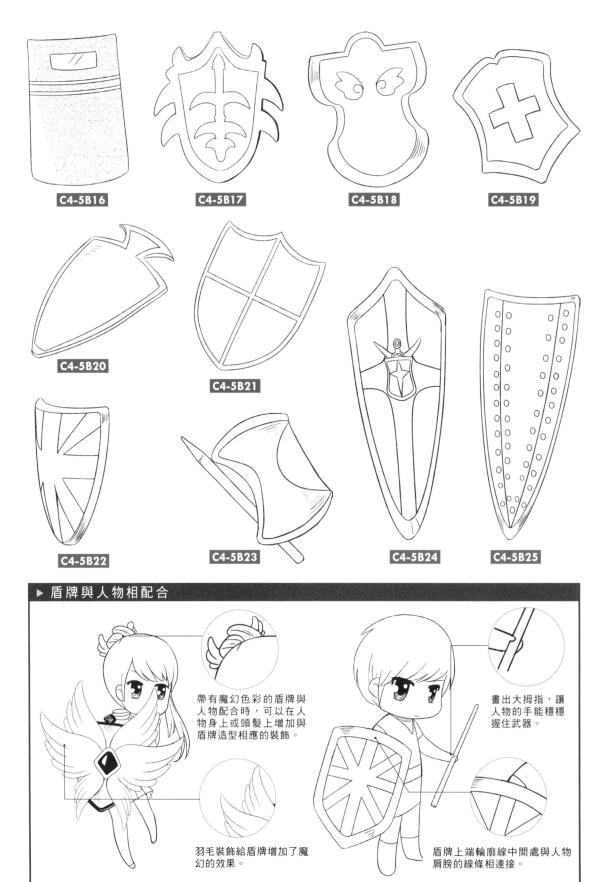

C4-5B16

C4-5B17

C4-5B18

C4-5B19

C4-5B20

C4-5B21

C4-5B22

C4-5B23

C4-5B24

C4-5B25

▶ 盾牌與人物相配合

帶有魔幻色彩的盾牌與人物配合時，可以在人物身上或頭髮上增加與盾牌造型相應的裝飾。

羽毛裝飾給盾牌增加了魔幻的效果。

畫出大拇指，讓人物的手能穩穩握住武器。

盾牌上端輪廓線中間處與人物肩膀的線條相連接。

4.5.3 弓箭

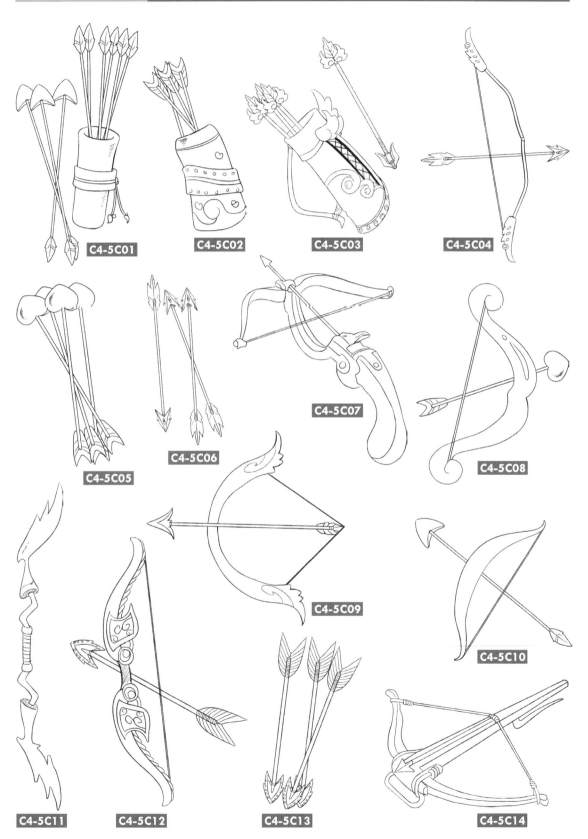

C4-5C01

C4-5C02

C4-5C03

C4-5C04

C4-5C05

C4-5C06

C4-5C07

C4-5C08

C4-5C09

C4-5C10

C4-5C11

C4-5C12

C4-5C13

C4-5C14

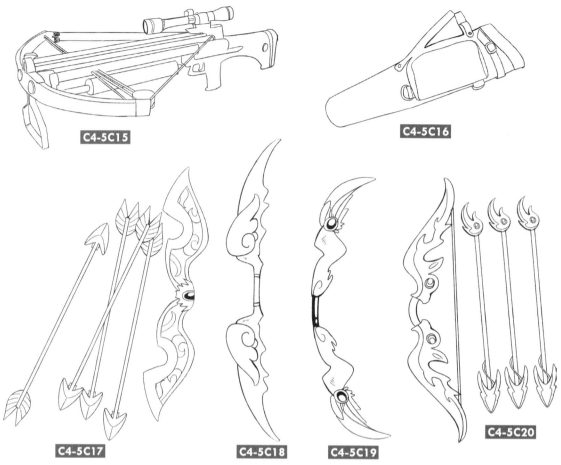

C4-5C15

C4-5C16

C4-5C17

C4-5C18

C4-5C19

C4-5C20

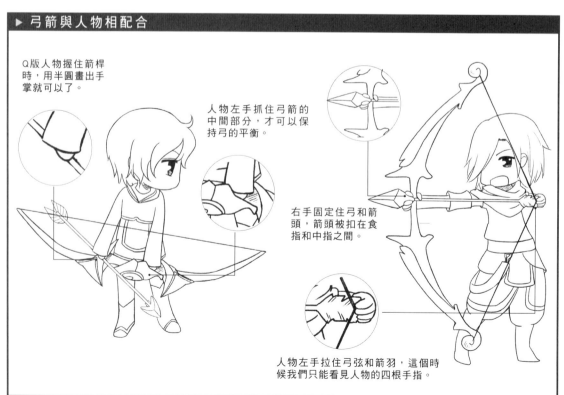

▶ 弓箭與人物相配合

Q版人物握住箭桿
時,用半圓畫出手
掌就可以了。

人物左手抓住弓箭的
中間部分,才可以保
持弓的平衡。

右手固定住弓和箭
頭,箭頭被扣在食
指和中指之間。

人物左手拉住弓弦和箭羽,這個時
候我們只能看見人物的四根手指。

4.5.4 長槍

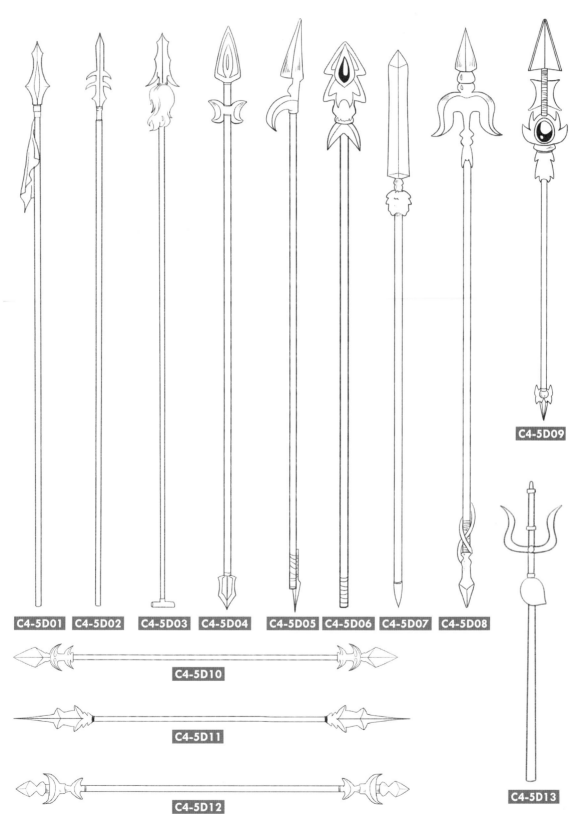

C4-5D01　C4-5D02　C4-5D03　C4-5D04　C4-5D05　C4-5D06　C4-5D07　C4-5D08

C4-5D09

C4-5D10

C4-5D11

C4-5D12

C4-5D13

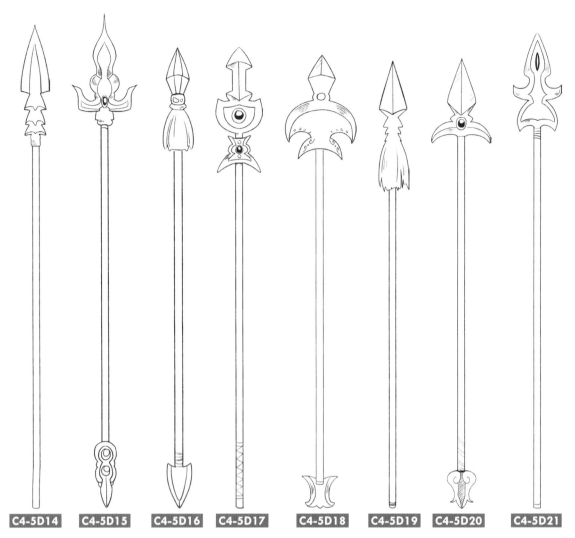

C4-5D14　C4-5D15　C4-5D16　C4-5D17　C4-5D18　C4-5D19　C4-5D20　C4-5D21

▶ 長槍與人物相配合

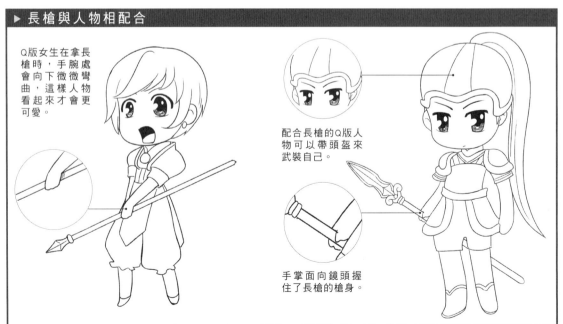

Q版女生在拿長槍時，手腕處會向下微微彎曲，這樣人物看起來才會更可愛。

配合長槍的Q版人物可以帶頭盔來武裝自己。

手掌面向鏡頭握住了長槍的槍身。

4.5.5 槍械

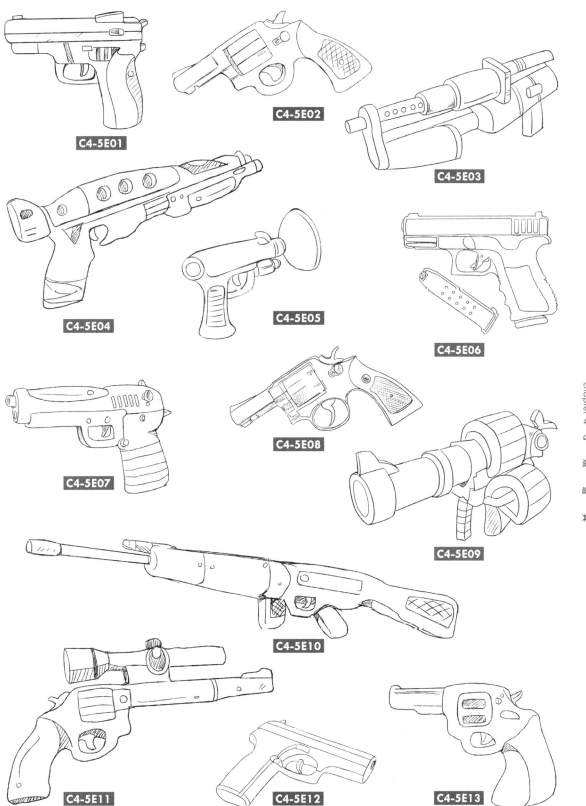

C4-5E01

C4-5E02

C4-5E03

C4-5E04

C4-5E05

C4-5E06

C4-5E07

C4-5E08

C4-5E09

C4-5E10

C4-5E11

C4-5E12

C4-5E13

C4-5E14

C4-5E15

C4-5E16

C4-5E17

C4-5E18

C4-5E19

C4-5E20

C4-5E21

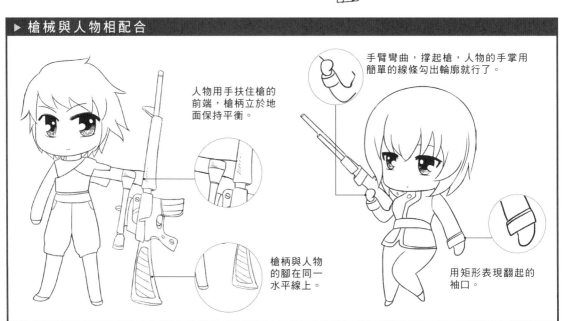

▶ 槍械與人物相配合

人物用手扶住槍的前端，槍柄立於地面保持平衡。

手臂彎曲，撐起槍，人物的手掌用簡單的線條勾出輪廓就行了。

槍柄與人物的腳在同一水平線上。

用矩形表現翻起的袖口。

4.5.6 坦克

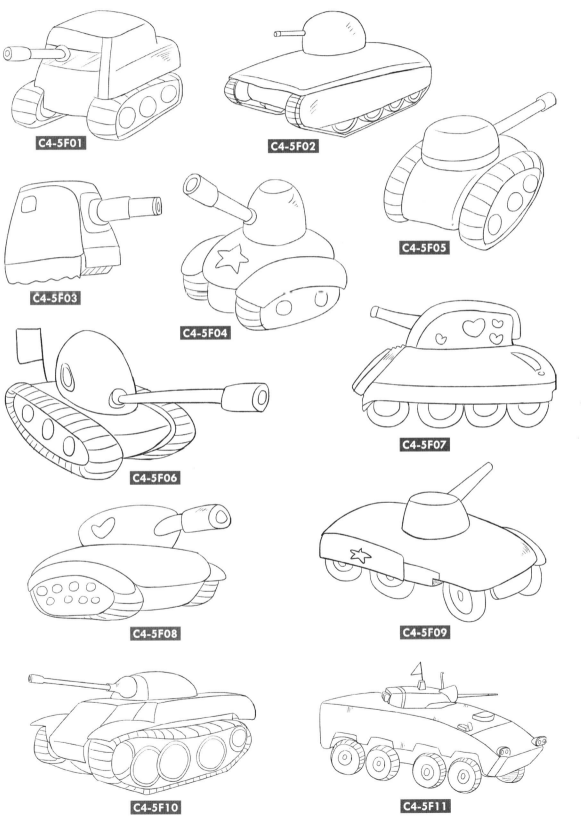

C4-5F01

C4-5F02

C4-5F03

C4-5F04

C4-5F05

C4-5F06

C4-5F07

C4-5F08

C4-5F09

C4-5F10

C4-5F11

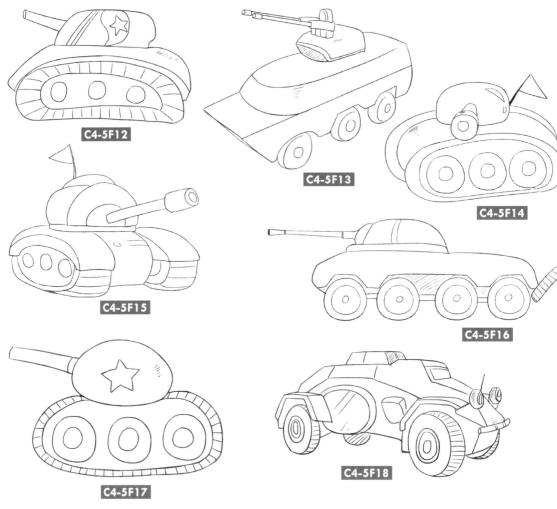

C4-5F12

C4-5F13

C4-5F14

C4-5F15

C4-5F16

C4-5F17

C4-5F18

▶ 坦克與人物相配合

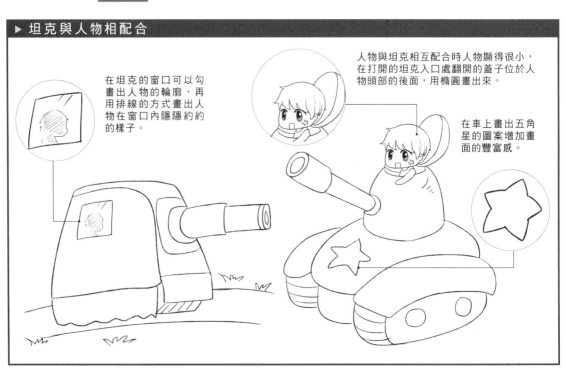

在坦克的窗口可以勾畫出人物的輪廓，再用排線的方式畫出人物在窗口內隱隱約約的樣子。

人物與坦克相互配合時人物顯得很小，在打開的坦克入口處翻開的蓋子位於人物頭部的後面，用橢圓畫出來。

在車上畫出五角星的圖案增加畫面的豐富感。

C5-2E09

第 **5** 章

Q 版 植 物

植物有很多不同的品種，根據不同品種植物的特徵，以簡化和誇張的描繪手法畫出Q版花草樹木。

C5-3B11

C5-1E17

花卉

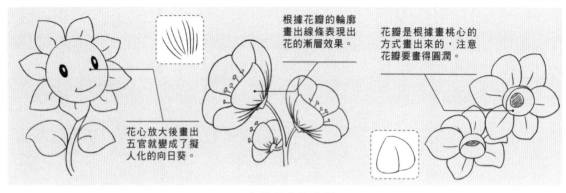

花心放大後畫出五官就變成了擬人化的向日葵。

根據花瓣的輪廓畫出線條表現出花的漸層效果。

花瓣是根據畫桃心的方式畫出來的，注意花瓣要畫得圓潤。

▲ 各種花卉的表現

5.1.1 玫瑰

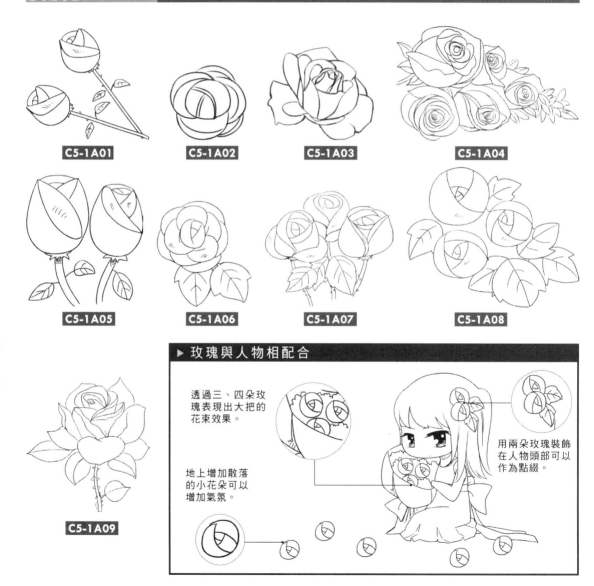

C5-1A01

C5-1A02

C5-1A03

C5-1A04

C5-1A05

C5-1A06

C5-1A07

C5-1A08

C5-1A09

▶ 玫瑰與人物相配合

透過三、四朵玫瑰表現出大把的花束效果。

地上增加散落的小花朵可以增加氣氛。

用兩朵玫瑰裝飾在人物頭部可以作為點綴。

5.1.2 向日葵

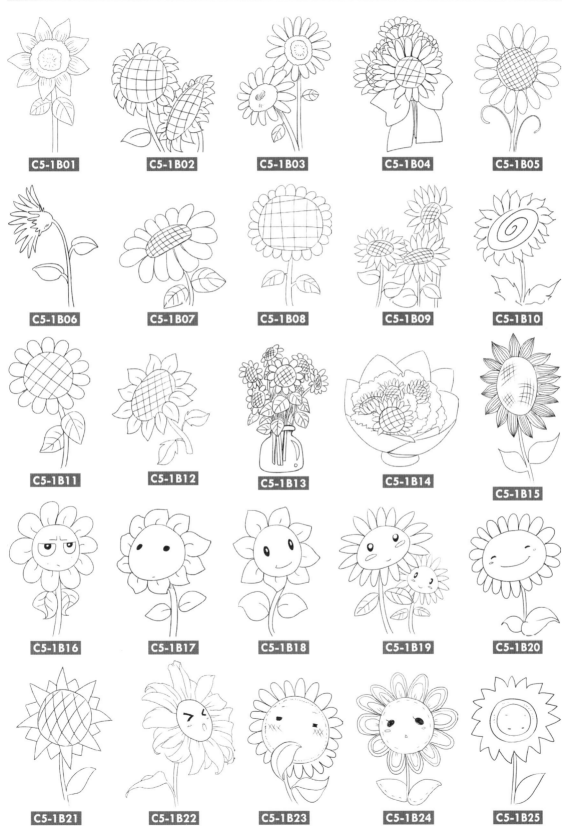

C5-1B01

C5-1B02

C5-1B03

C5-1B04

C5-1B05

C5-1B06

C5-1B07

C5-1B08

C5-1B09

C5-1B10

C5-1B11

C5-1B12

C5-1B13

C5-1B14

C5-1B15

C5-1B16

C5-1B17

C5-1B18

C5-1B19

C5-1B20

C5-1B21

C5-1B22

C5-1B23

C5-1B24

C5-1B25

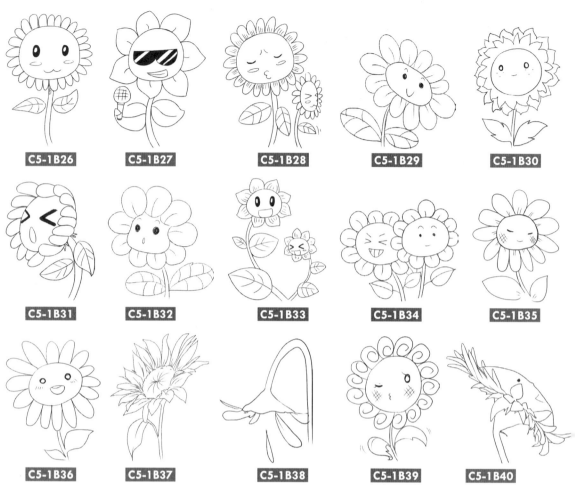

C5-1B26　　C5-1B27　　　　C5-1B28　　　C5-1B29　　　　C5-1B30

C5-1B31　　C5-1B32　　　　C5-1B33　　　C5-1B34　　　　C5-1B35

C5-1B36　　C5-1B37　　　　C5-1B38　　　C5-1B39　　　　C5-1B40

▶ 向日葵與人物相配合

在帽子上可以用向
日葵作為裝飾，讓
人物更加融合在向
日葵花叢中。

人物雙手抱住向日葵，
左手被花遮擋，只能看
見握住花莖的右手。

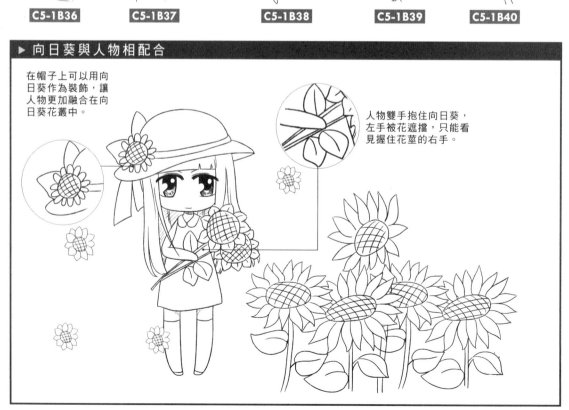

5.1.3 百合

C5-1C01

C5-1C02

C5-1C03

C5-1C04

C5-1C05

C5-1C06

C5-1C07

C5-1C08

C5-1C09

C5-1C10

C5-1C11

C5-1C12

C5-1C13

C5-1C14

C5-1C15

C5-1C16

C5-1C17

▶ 百合與人物相配合

百合給人清新淡雅的感覺，人物簡單的著裝和含蓄的動作都配合著百合的這一特點。

人物輕輕聞著百合花，注意花瓣和人物臉部之間並沒有接觸，中間有一段距離。

C5-1C18

C5-1C19

5.1.4 櫻花

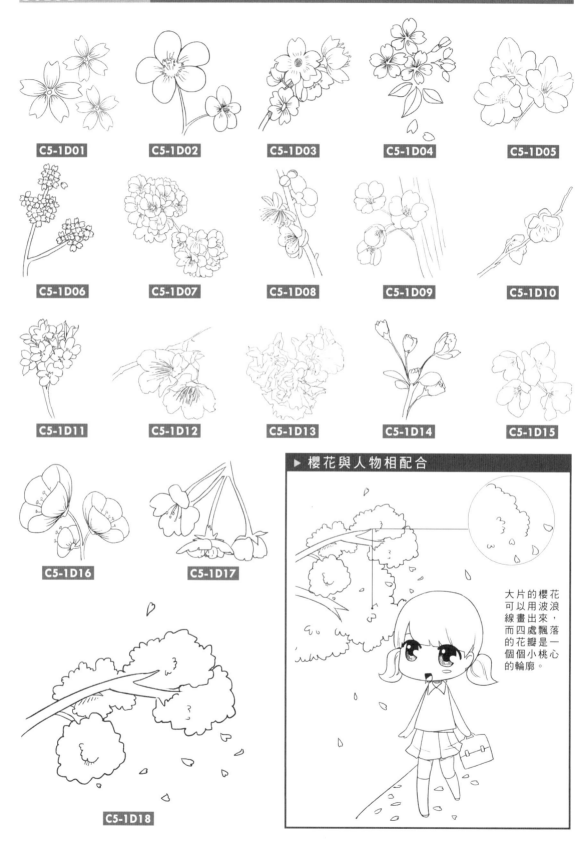

C5-1D01

C5-1D02

C5-1D03

C5-1D04

C5-1D05

C5-1D06

C5-1D07

C5-1D08

C5-1D09

C5-1D10

C5-1D11

C5-1D12

C5-1D13

C5-1D14

C5-1D15

C5-1D16

C5-1D17

C5-1D18

▶ 櫻花與人物相配合

大片的櫻花
可以用波浪
線畫出來，
而四處飄落
的花瓣是一
個個小桃心
的輪廓。

5.1.5 水仙

C5-1E01

C5-1E02

C5-1E03

C5-1E04

C5-1E05

C5-1E06

C5-1E07

C5-1E08

C5-1E09

C5-1E10

C5-1E11

C5-1E12

C5-1E13

C5-1E14

C5-1E15

C5-1E16

C5-1E17

C5-1E18

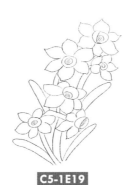

C5-1E19

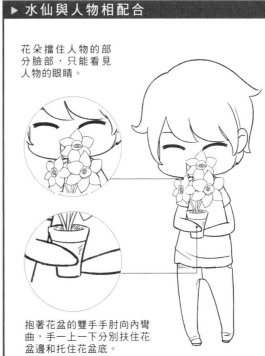

▶ 水仙與人物相配合

花朵擋住人物的部分臉部,只能看見人物的眼睛。

抱著花盆的雙手手肘向內彎曲,手一上一下分別扶住花盆邊和托住花盆底。

5.1.6 牽牛花

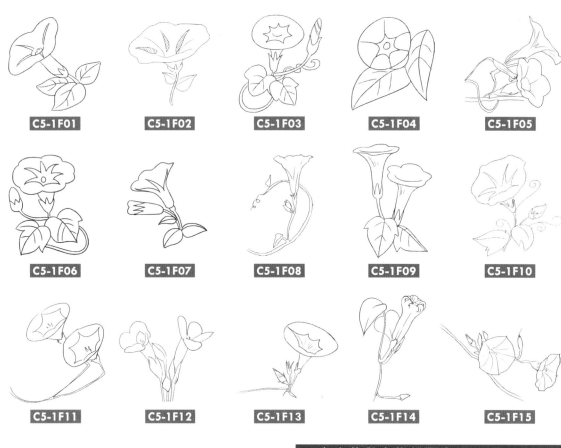

C5-1F01 C5-1F02 C5-1F03 C5-1F04 C5-1F05

C5-1F06 C5-1F07 C5-1F08 C5-1F09 C5-1F10

C5-1F11 C5-1F12 C5-1F13 C5-1F14 C5-1F15

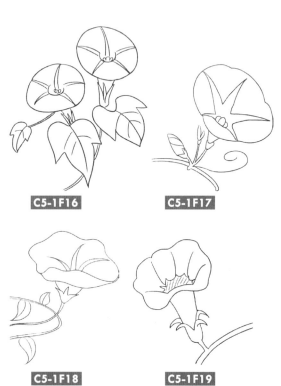

C5-1F16 C5-1F17

C5-1F18 C5-1F19

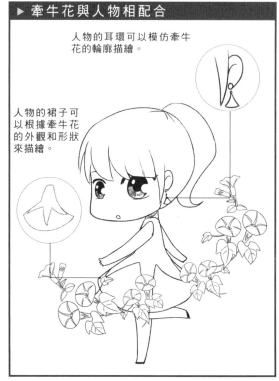

▶ 牽牛花與人物相配合

人物的耳環可以模仿牽牛花的輪廓描繪。

人物的裙子可以根據牽牛花的外觀和形狀來描繪。

5.1.7 鈴蘭

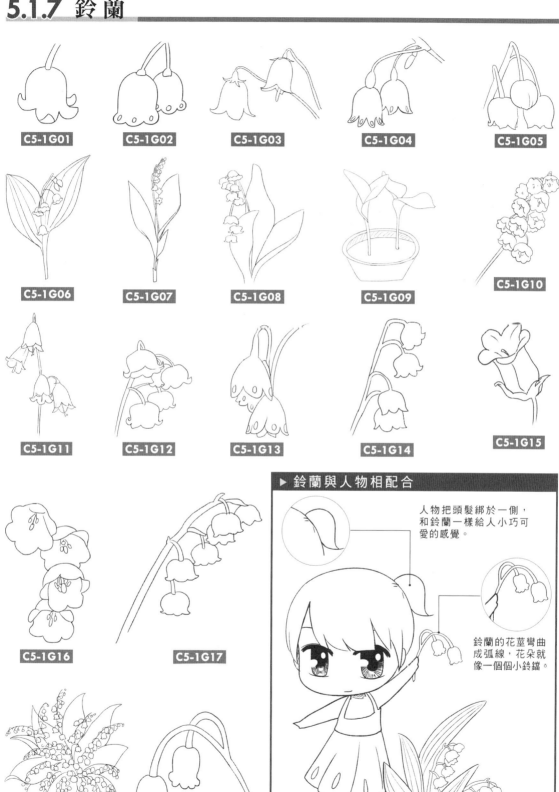

C5-1G01

C5-1G02

C5-1G03

C5-1G04

C5-1G05

C5-1G06

C5-1G07

C5-1G08

C5-1G09

C5-1G10

C5-1G11

C5-1G12

C5-1G13

C5-1G14

C5-1G15

C5-1G16

C5-1G17

C5-1G18

C5-1G19

▶ 鈴蘭與人物相配合

人物把頭髮綁於一側，
和鈴蘭一樣給人小巧可
愛的感覺。

鈴蘭的花莖彎曲
成弧線，花朵就
像一個個小鈴鐺。

5.1.8 雛菊

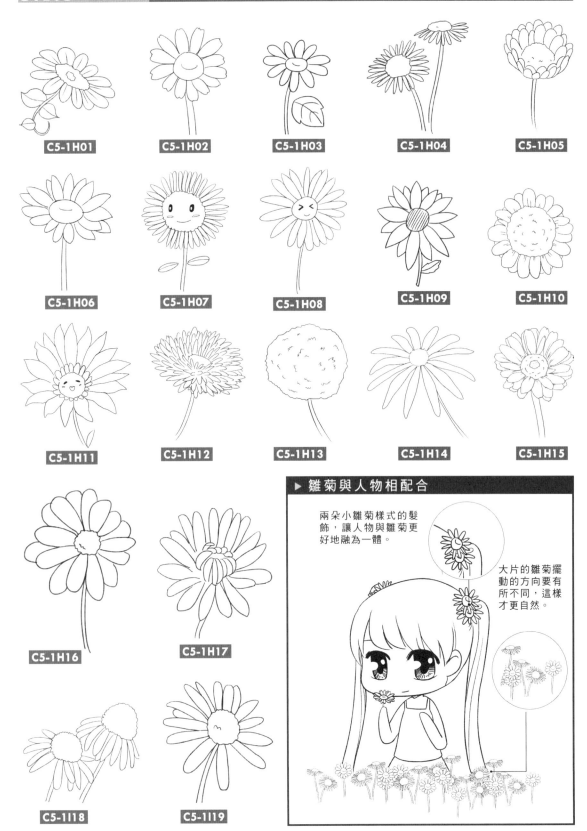

C5-1H01

C5-1H02

C5-1H03

C5-1H04

C5-1H05

C5-1H06

C5-1H07

C5-1H08

C5-1H09

C5-1H10

C5-1H11

C5-1H12

C5-1H13

C5-1H14

C5-1H15

C5-1H16

C5-1H17

C5-1I18

C5-1I19

▶ 雛菊與人物相配合

兩朵小雛菊樣式的髮飾，讓人物與雛菊更好地融為一體。

大片的雛菊擺動的方向要有所不同，這樣才更自然。

樹木

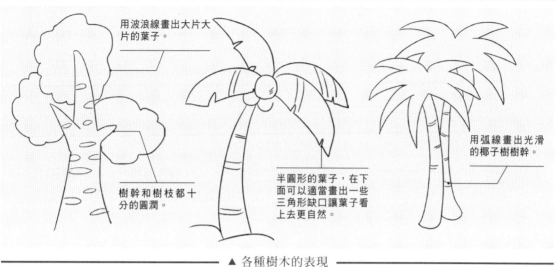

用波浪線畫出大片大片的葉子。

樹幹和樹枝都十分的圓潤。

半圓形的葉子,在下面可以適當畫出一些三角形缺口讓葉子看上去更自然。

用弧線畫出光滑的椰子樹樹幹。

▲ 各種樹木的表現

5.2.1 松樹

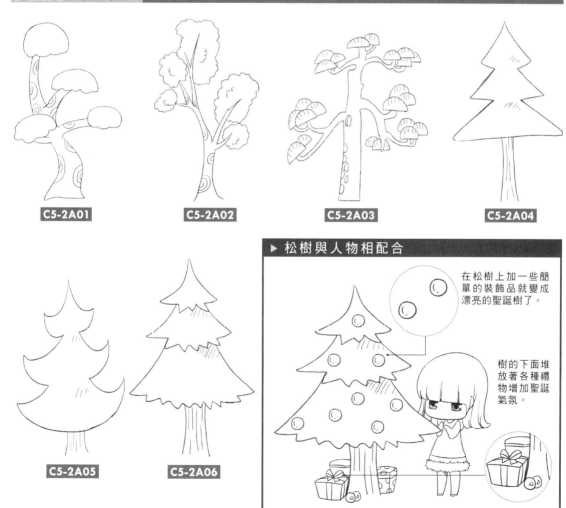

C5-2A01

C5-2A02

C5-2A03

C5-2A04

C5-2A05

C5-2A06

▶ 松樹與人物相配合

在松樹上加一些簡單的裝飾品就變成漂亮的聖誕樹了。

樹的下面堆放著各種禮物增加聖誕氣氛。

5.2.2 銀杏樹

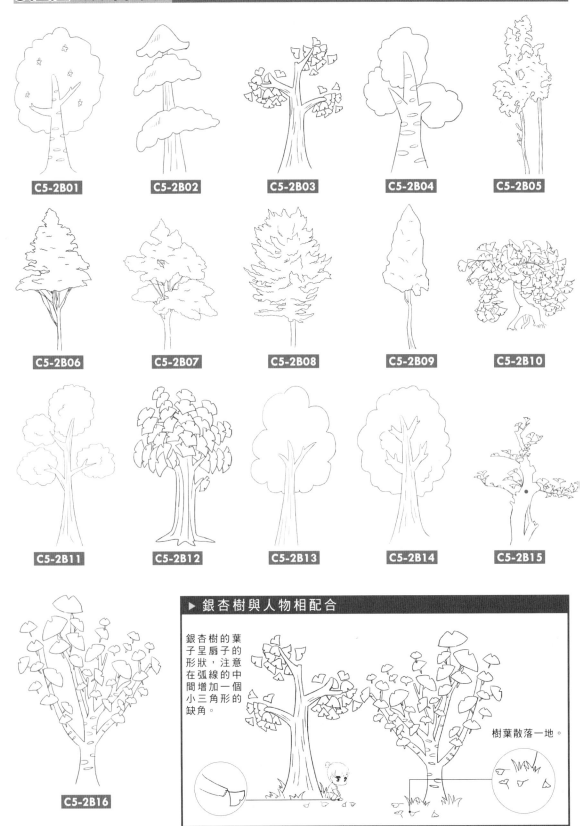

C5-2B01

C5-2B02

C5-2B03

C5-2B04

C5-2B05

C5-2B06

C5-2B07

C5-2B08

C5-2B09

C5-2B10

C5-2B11

C5-2B12

C5-2B13

C5-2B14

C5-2B15

C5-2B16

▶ 銀杏樹與人物相配合

銀杏樹的葉子呈扇子的形狀，注意在弧線的中間增加一個小三角形的缺角。

樹葉散落一地。

5.2.3 梧桐樹

C5-2C01

C5-2C02

C5-2C03

C5-2C04

C5-2C05

C5-2C06

C5-2C07

C5-2C08

C5-2C09

C5-2C10

C5-2C11

C5-2C12

C5-2C13

C5-2C14

C5-2C15

C5-2C16

▶ 梧桐樹與人物相配合

兩個樹生長的位置不在同一水平上時，可以增加空間的層次感。

用波浪線畫出簡單的樹葉細節，增加樹葉的茂盛感。

人物越小，梧桐樹就會被襯托得越大。

5.2.4 椰子樹

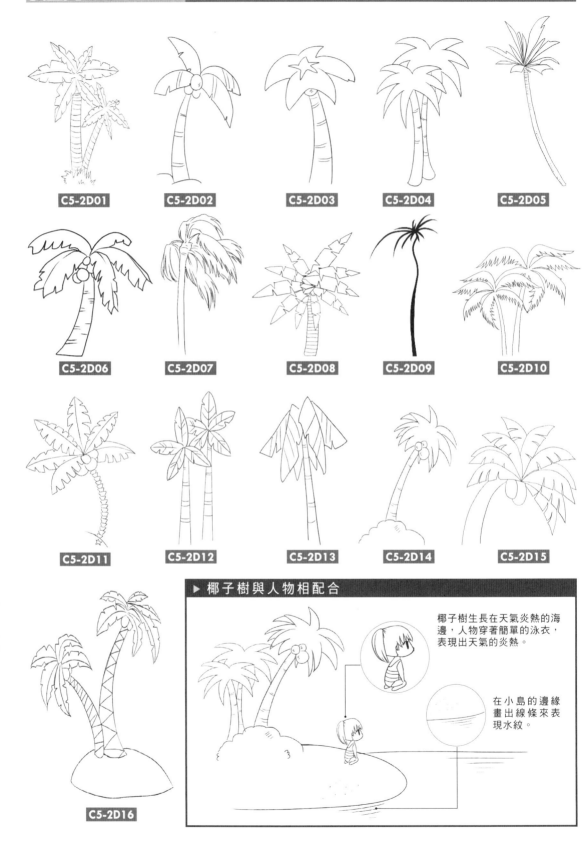

C5-2D01

C5-2D02

C5-2D03

C5-2D04

C5-2D05

C5-2D06

C5-2D07

C5-2D08

C5-2D09

C5-2D10

C5-2D11

C5-2D12

C5-2D13

C5-2D14

C5-2D15

C5-2D16

▶ 椰子樹與人物相配合

椰子樹生長在天氣炎熱的海邊，人物穿著簡單的泳衣，表現出天氣的炎熱。

在小島的邊緣畫出線條來表現水紋。

5.2.5 葡萄樹

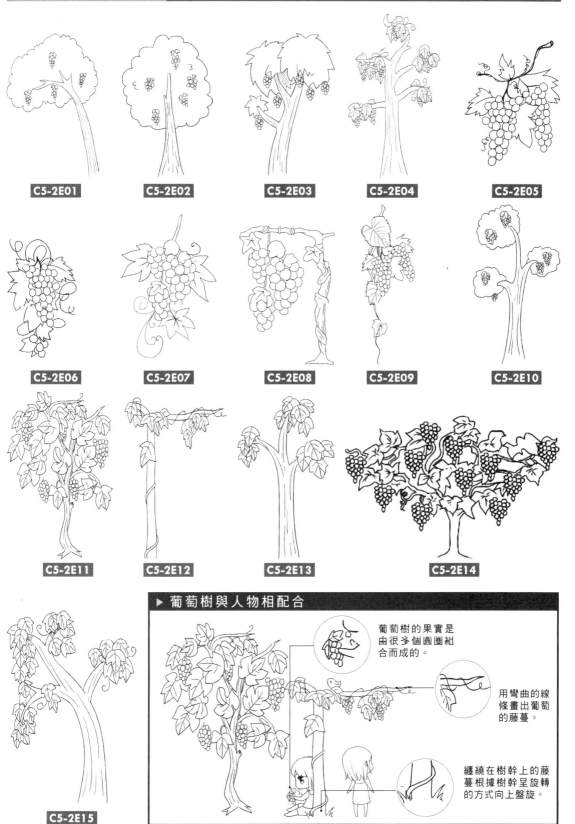

C5-2E01

C5-2E02

C5-2E03

C5-2E04

C5-2E05

C5-2E06

C5-2E07

C5-2E08

C5-2E09

C5-2E10

C5-2E11

C5-2E12

C5-2E13

C5-2E14

C5-2E15

▶ 葡萄樹與人物相配合

葡萄樹的果實是由很多個圓圈組合而成的。

用彎曲的線條畫出葡萄的藤蔓。

纏繞在樹幹上的藤蔓根據樹幹呈旋轉的方式向上盤旋。

植物集錦

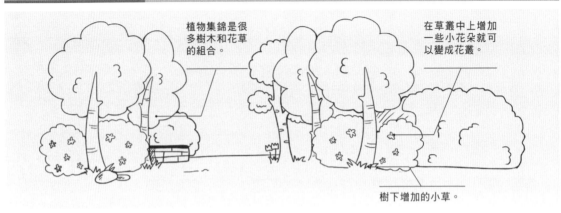

植物集錦是很多樹木和花草的組合。

在草叢中上增加一些小花朵就可以變成花叢。

樹下增加的小草。

▲ 各種植物的集錦表現

5.3.1 花卉集錦

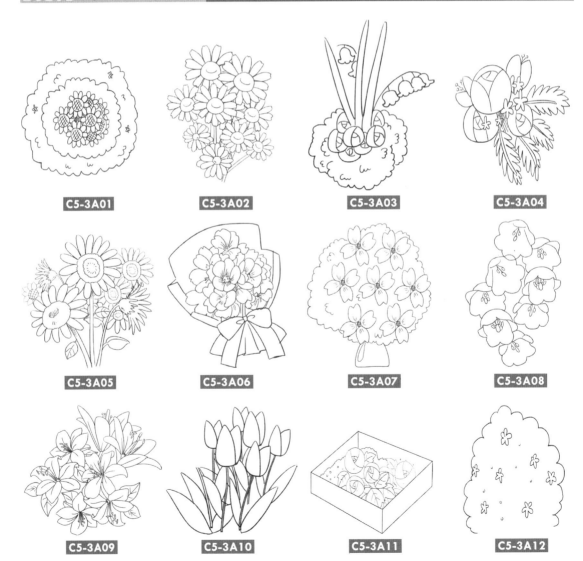

C5-3A01

C5-3A02

C5-3A03

C5-3A04

C5-3A05

C5-3A06

C5-3A07

C5-3A08

C5-3A09

C5-3A10

C5-3A11

C5-3A12

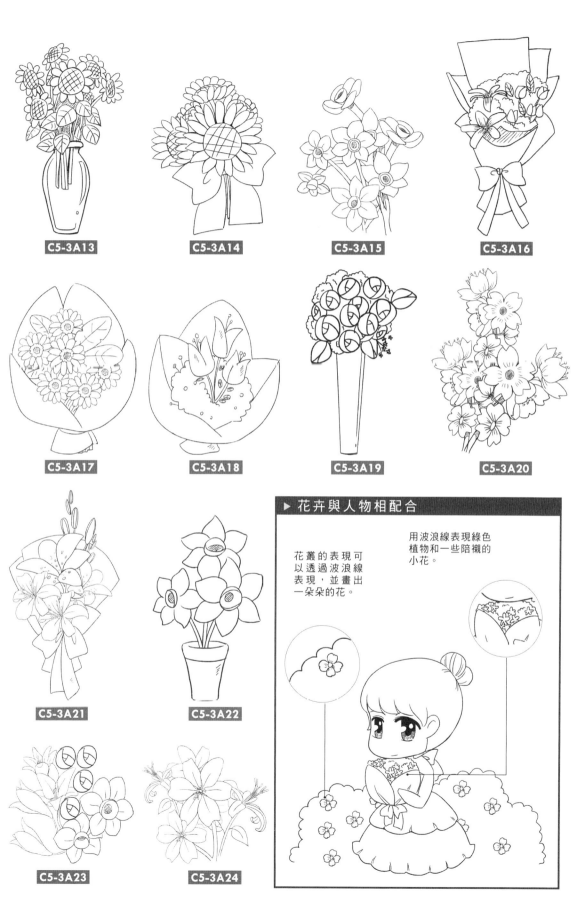

C5-3A13

C5-3A14

C5-3A15

C5-3A16

C5-3A17

C5-3A18

C5-3A19

C5-3A20

C5-3A21

C5-3A22

C5-3A23

C5-3A24

▶ 花卉與人物相配合

花叢的表現可以透過波浪線表現，並畫出一朵朵的花。

用波浪線表現綠色植物和一些陪襯的小花。

5.3.2 樹木集錦

C5-3B01

C5-3B02

C5-3B03

C5-3B04

C5-3B05

C5-3B06

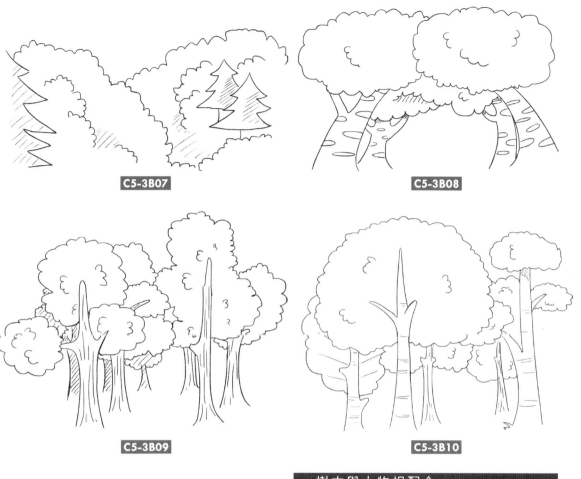

C5-3B07

C5-3B08

C5-3B09

C5-3B10

C5-3B11

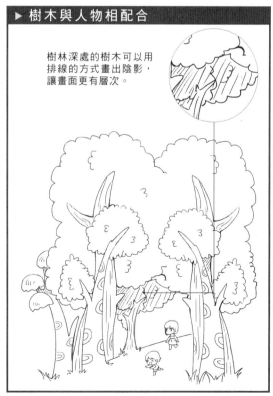

▶ 樹木與人物相配合

樹林深處的樹木可以用排線的方式畫出陰影，讓畫面更有層次。

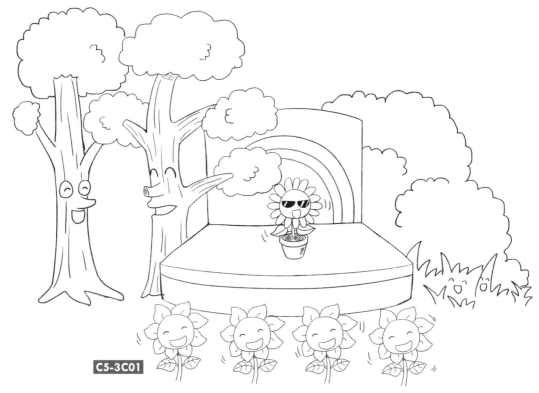

C5-3C01

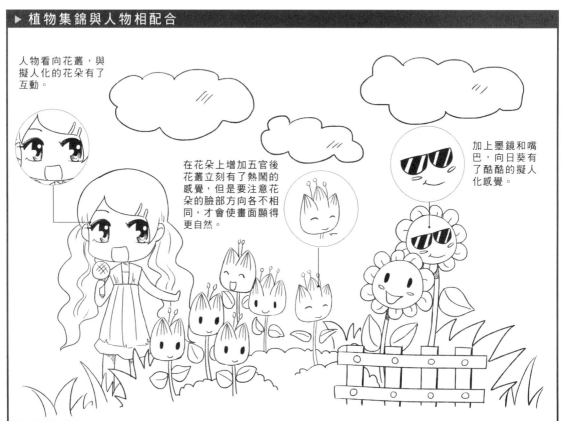

▶ 植物集錦與人物相配合

人物看向花叢,與擬人化的花朵有了互動。

在花朵上增加五官後花叢立刻有了熱鬧的感覺,但是要注意花朵的臉部方向各不相同,才會使畫面顯得更自然。

加上墨鏡和嘴巴,向日葵有了酷酷的擬人化感覺。

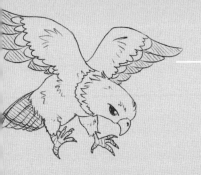

C6-2E10

6

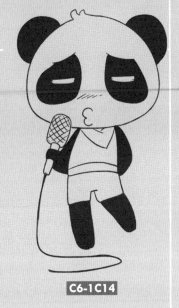

C6-1C14

chapter 6

Q 版 動 物

動物分為海陸空三類，在Q版中根據不同種類
動物的外形特點，以誇張和放大的描繪手法來
畫出可愛的Q版動物。

C6-1B03

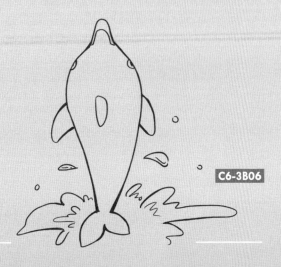

C6-3B06

陸 生 動 物

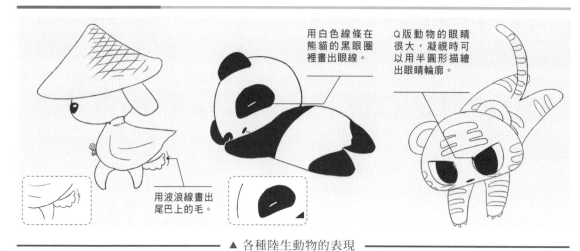

用白色線條在
熊貓的黑眼圈
裡畫出眼線。

Q版動物的眼睛
很大，凝視時可
以用半圓形描繪
出眼睛輪廓。

用波浪線畫出
尾巴上的毛。

▲ 各種陸生動物的表現

6.1.1 貓

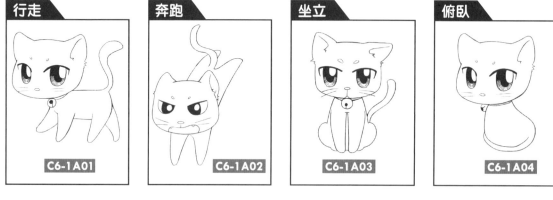

行走	奔跑	坐立	俯臥
C6-1A01	C6-1A02	C6-1A03	C6-1A04

貓 （圓臉）

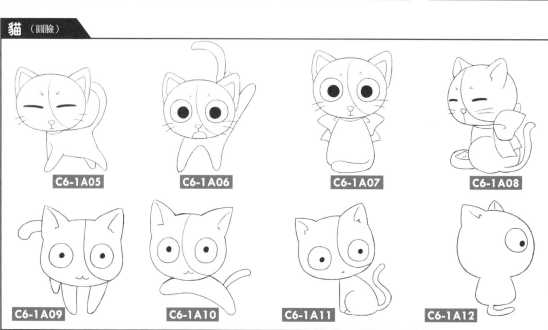

C6-1A05 C6-1A06 C6-1A07 C6-1A08

C6-1A09 C6-1A10 C6-1A11 C6-1A12

貓（方臉）

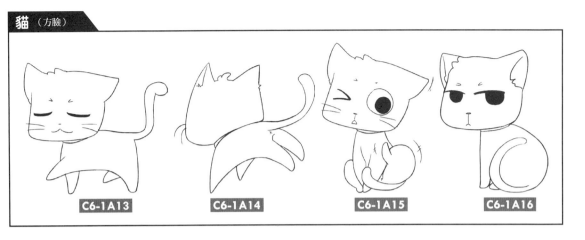

C6-1A13　　C6-1A14　　C6-1A15　　C6-1A16

貓（三角臉）

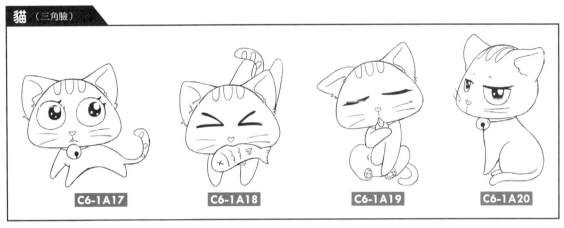

C6-1A17　　C6-1A18　　C6-1A19　　C6-1A20

貓（擬人化）

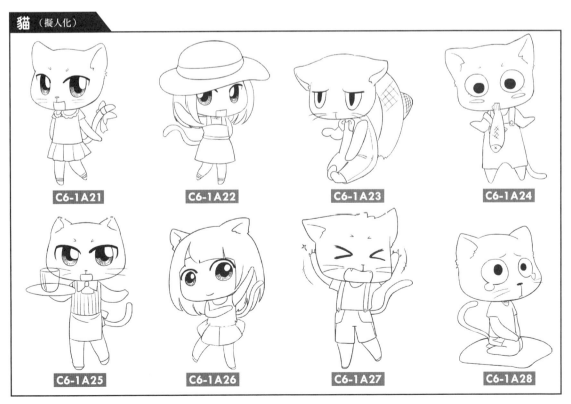

C6-1A21　　C6-1A22　　C6-1A23　　C6-1A24

C6-1A25　　C6-1A26　　C6-1A27　　C6-1A28

6.1.2 狗

俯臥

C6-1B01

坐立

C6-1B02

站立

C6-1B03

奔跑

C6-1B04

狗（圓臉）

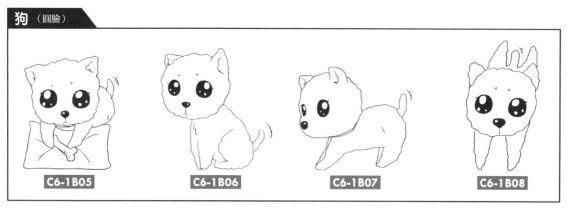

C6-1B05　　C6-1B06　　C6-1B07　　C6-1B08

狗（擬人化）

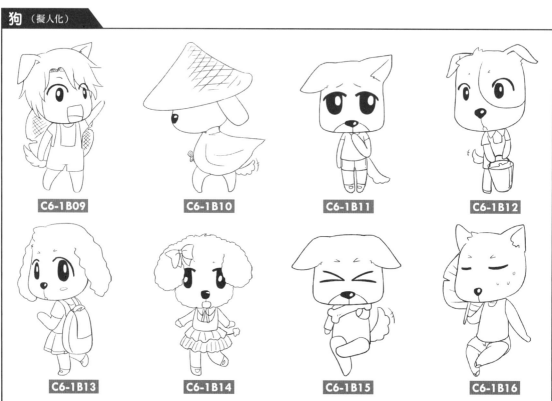

C6-1B09　　C6-1B10　　C6-1B11　　C6-1B12

C6-1B13　　C6-1B14　　C6-1B15　　C6-1B16

6.1.3 熊貓

俯臥
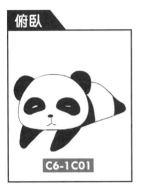
C6-1C01

側坐
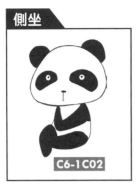
C6-1C02

背面
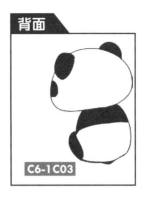
C6-1C03

玩耍
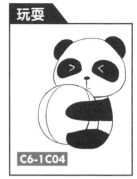
C6-1C04

熊貓（圓臉）
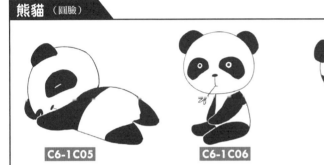
C6-1C05
C6-1C06
C6-1C07
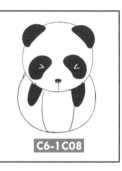 C6-1C08

熊貓（方臉）
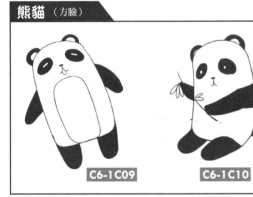
C6-1C09
C6-1C10
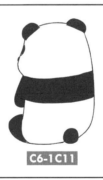 C6-1C11
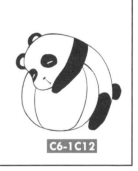 C6-1C12

熊貓（擬人化）
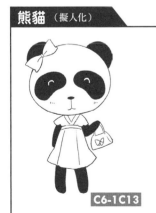
C6-1C13

C6-1C14

C6-1C15

C6-1C16

6.1.4 企鵝

站立

C6-1D01

行走

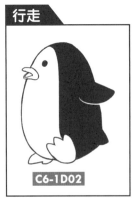

C6-1D02

用餐

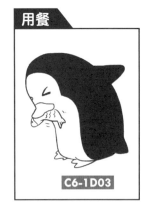

C6-1D03

睡覺

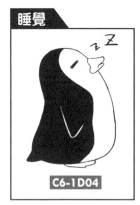

C6-1D04

企鵝（圓臉）

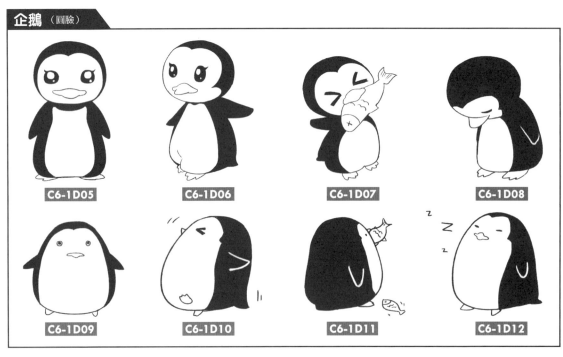

C6-1D05　　C6-1D06　　C6-1D07　　C6-1D08

C6-1D09　　C6-1D10　　C6-1D11　　C6-1D12

企鵝（擬人化）

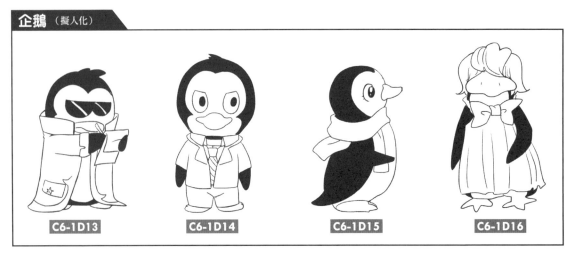

C6-1D13　　C6-1D14　　C6-1D15　　C6-1D16

6.1.5 老虎

吼叫
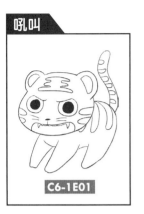
C6-1E01

蹲坐
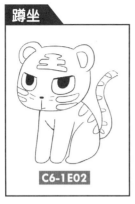
C6-1E02

跳躍
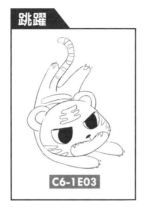
C6-1E03

背面
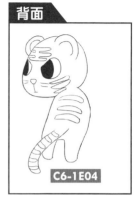
C6-1E04

老虎（三角臉）

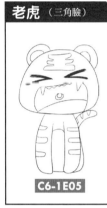
C6-1E05

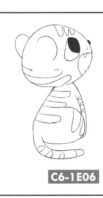
C6-1E06

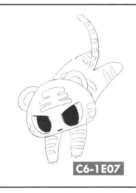
C6-1E07

C6-1E08

老虎（擬人化）

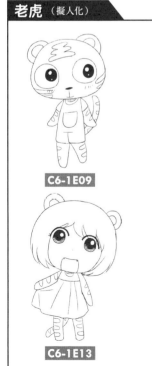
C6-1E09

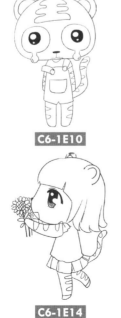
C6-1E10

C6-1E11

C6-1E12

C6-1E13

C6-1E14

C6-1E15

C6-1E16

6.1.6 恐龍

恐龍（肉食性）

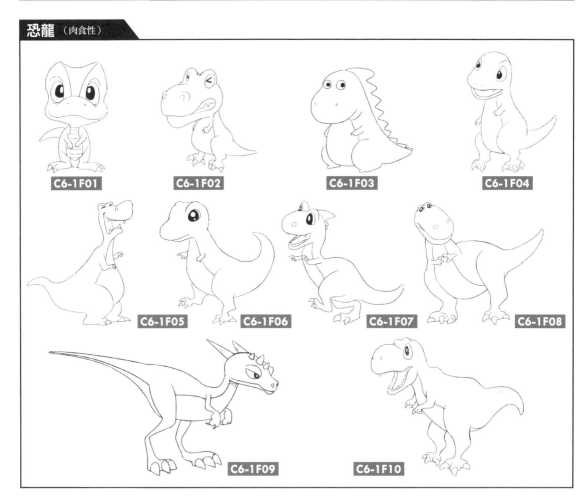

C6-1F01

C6-1F02

C6-1F03

C6-1F04

C6-1F05

C6-1F06

C6-1F07

C6-1F08

C6-1F09

C6-1F10

恐龍（草食性）

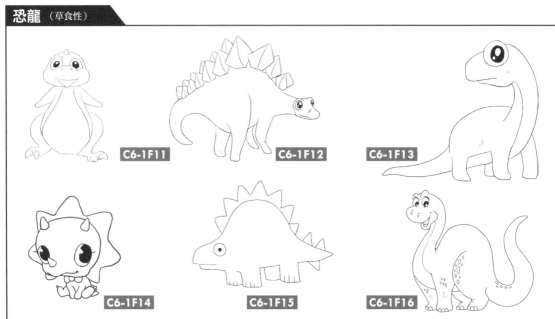

C6-1F11

C6-1F12

C6-1F13

C6-1F14

C6-1F15

C6-1F16

6.1.7 羊駝

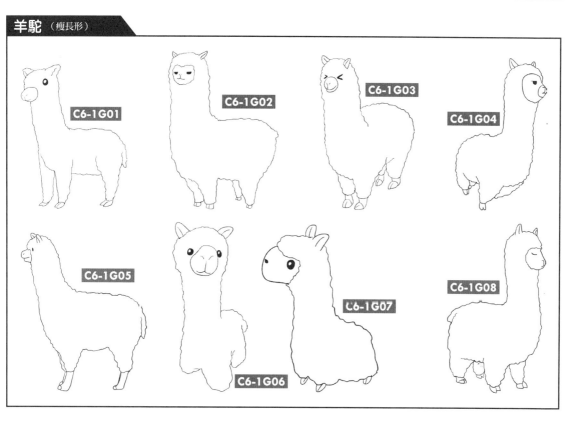

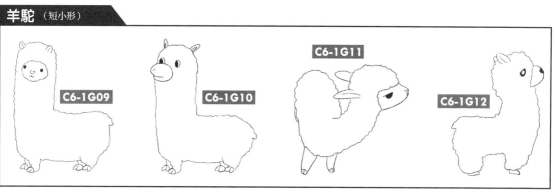

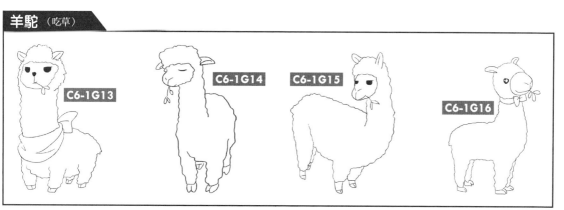

6.1.8 熊

熊（坐姿）

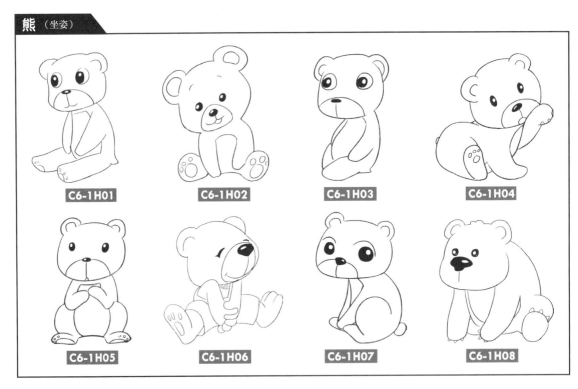

C6-1H01　　C6-1H02　　C6-1H03　　C6-1H04

C6-1H05　　C6-1H06　　C6-1H07　　C6-1H08

熊（撒嬌）

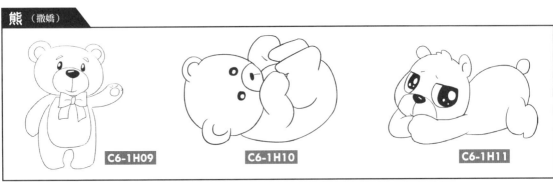

C6-1H09　　C6-1H10　　C6-1H11

熊（吃東西）

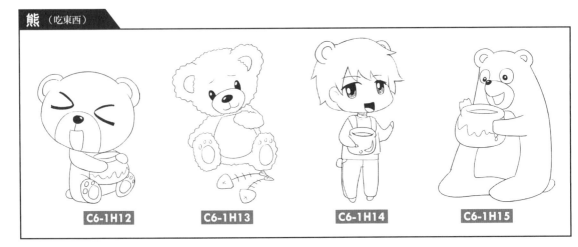

C6-1H12　　C6-1H13　　C6-1H14　　C6-1H15

6.1.9 兔子

兔子（體形短小）

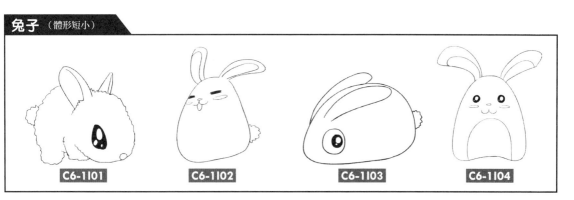

C6-1101　　C6-1102　　C6-1103　　C6-1104

兔子（吃東西）

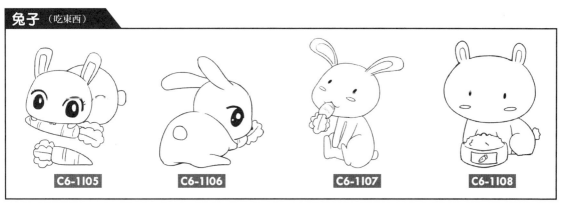

C6-1105　　C6-1106　　C6-1107　　C6-1108

兔子（擬人化）

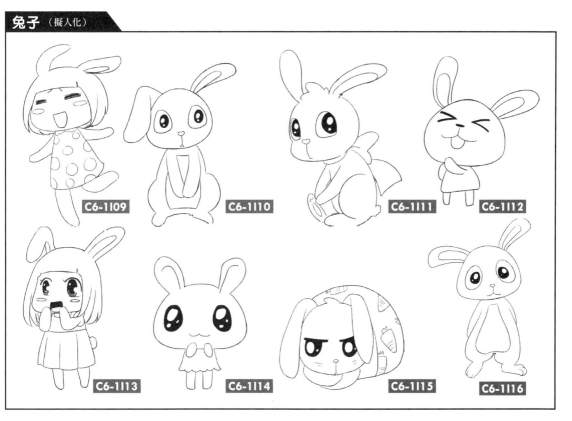

C6-1109　　C6-1110　　C6-1111　　C6-1112

C6-1113　　C6-1114　　C6-1115　　C6-1116

6.1.10 烏龜

烏龜（躲）

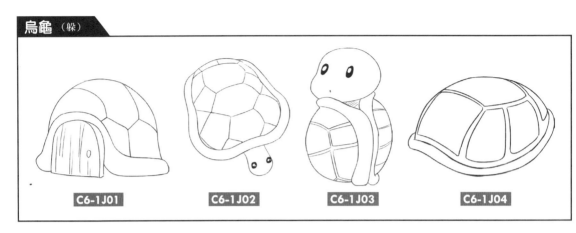

C6-1J01　　C6-1J02　　C6-1J03　　C6-1J04

烏龜（爬行）

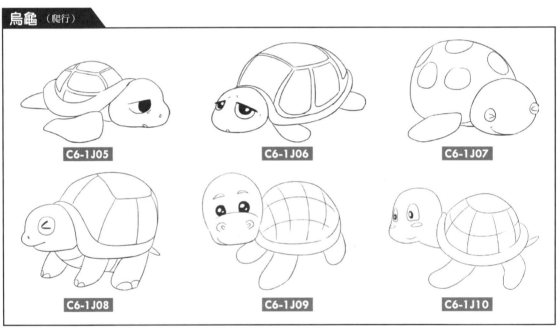

C6-1J05　　C6-1J06　　C6-1J07

C6-1J08　　C6-1J09　　C6-1J10

烏龜（擬人化）

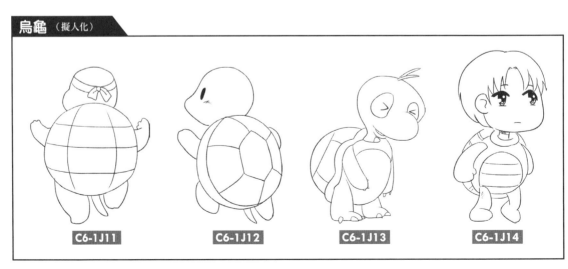

C6-1J11　　C6-1J12　　C6-1J13　　C6-1J14

6.1.11 狐狸

狐狸（休息）

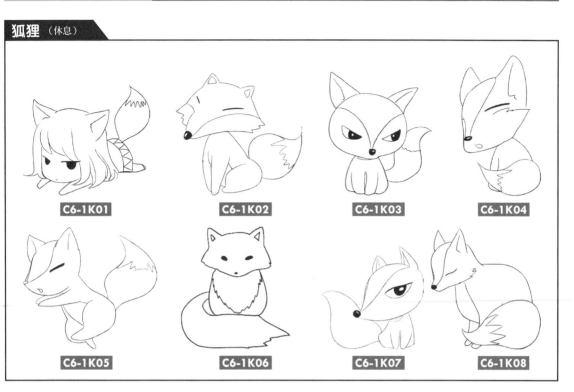

C6-1K01

C6-1K02

C6-1K03

C6-1K04

C6-1K05

C6-1K06

C6-1K07

C6-1K08

狐狸（奔跑）

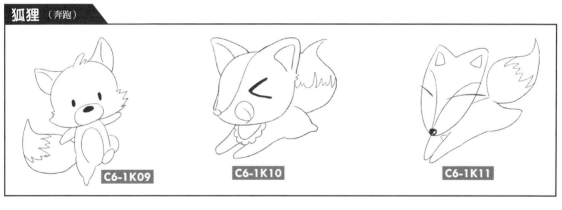

C6-1K09

C6-1K10

C6-1K11

狐狸（多尾）

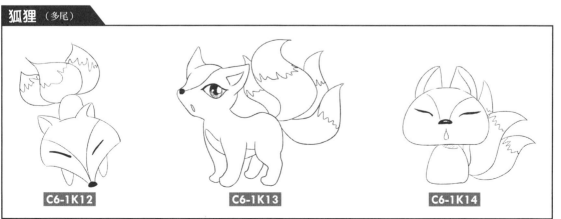

C6-1K12

C6-1K13

C6-1K14

6.1.12 無尾熊

無尾熊 （吃東西）

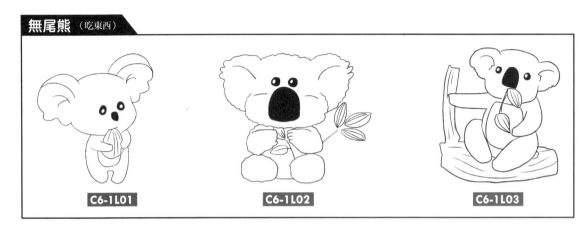

C6-1L01　　　　　C6-1L02　　　　　C6-1L03

無尾熊 （攀樹）

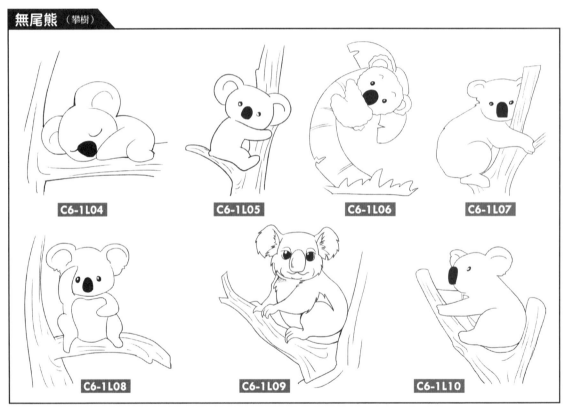

C6-1L04　　C6-1L05　　C6-1L06　　C6-1L07

C6-1L08　　　C6-1L09　　　C6-1L10

無尾熊 （擬人化）

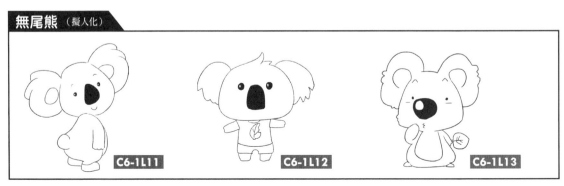

C6-1L11　　　C6-1L12　　　C6-1L13

飛行動物

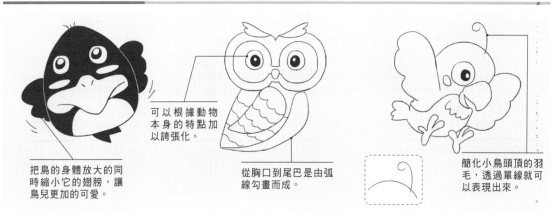

把鳥的身體放大的同時縮小它的翅膀，讓鳥兒更加的可愛。

可以根據動物本身的特點加以誇張化。

從胸口到尾巴是由弧線勾畫而成。

簡化小鳥頭頂的羽毛，透過單線就可以表現出來。

▲ 各種飛行動物的表現

6.2.1 燕子

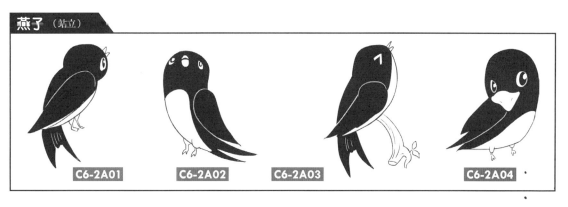

燕子（站立）

C6-2A01　C6-2A02　C6-2A03　C6-2A04

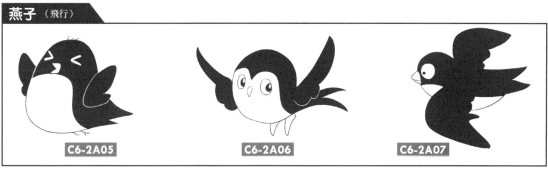

燕子（飛行）

C6-2A05　C6-2A06　C6-2A07

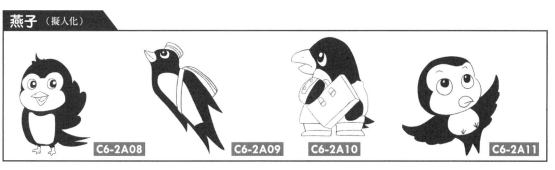

燕子（擬人化）

C6-2A08　C6-2A09　C6-2A10　C6-2A11

6.2.2 貓頭鷹

貓頭鷹（站立）

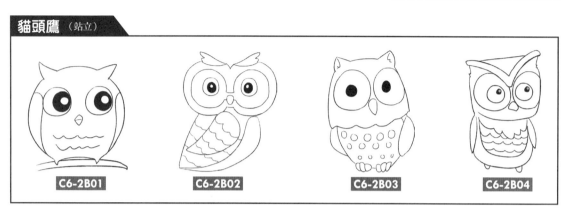

C6-2B01　　C6-2B02　　C6-2B03　　C6-2B04

貓頭鷹（飛行）

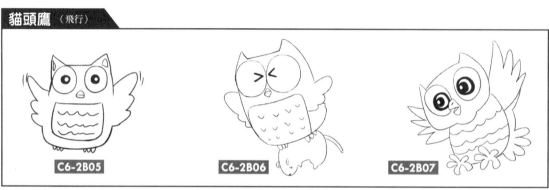

C6-2B05　　C6-2B06　　C6-2B07

貓頭鷹（在樹上）

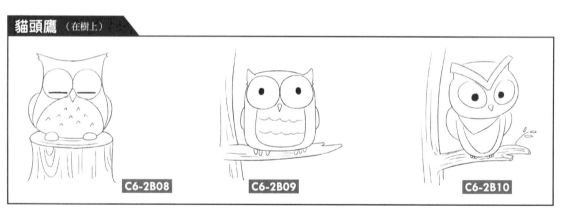

C6-2B08　　C6-2B09　　C6-2B10

貓頭鷹（擬人化）

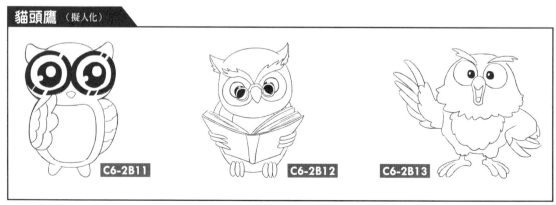

C6-2B11　　C6-2B12　　C6-2B13

6.2.3 鸚鵡

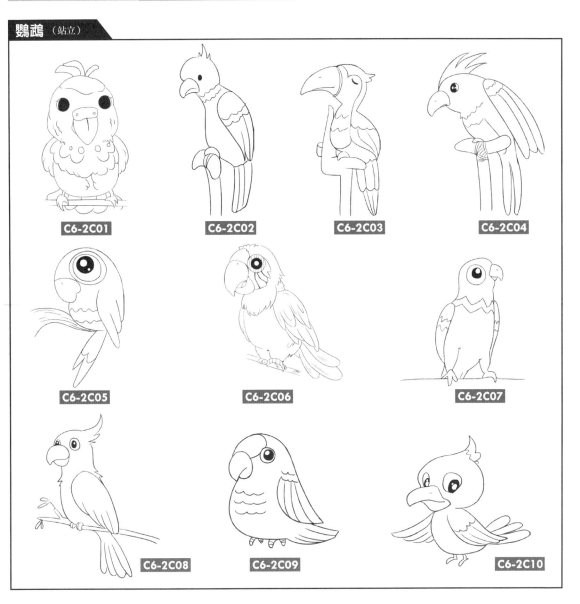

C6-2C01

C6-2C02

C6-2C03

C6-2C04

C6-2C05

C6-2C06

C6-2C07

C6-2C08

C6-2C09

C6-2C10

鸚鵡（飛行）

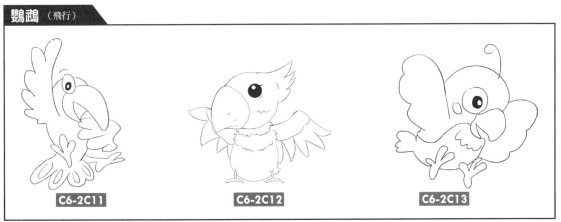

C6-2C11

C6-2C12

C6-2C13

6.2.4 烏鴉

烏鴉（站立）

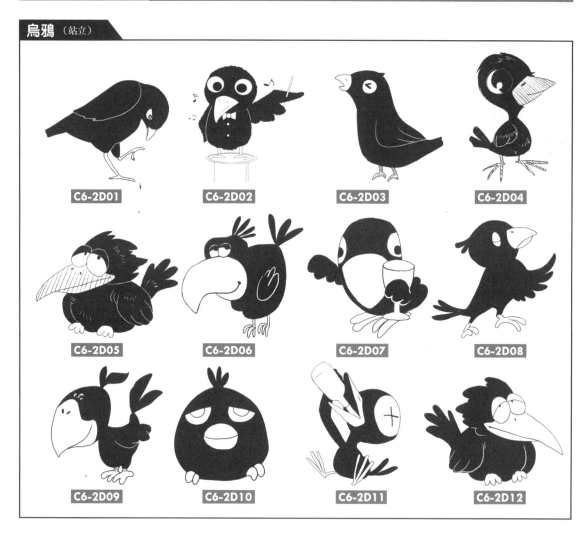

C6-2D01 C6-2D02 C6-2D03 C6-2D04

C6-2D05 C6-2D06 C6-2D07 C6-2D08

C6-2D09 C6-2D10 C6-2D11 C6-2D12

烏鴉（飛行）

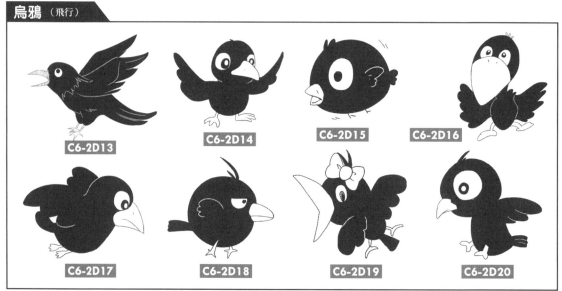

C6-2D13 C6-2D14 C6-2D15 C6-2D16

C6-2D17 C6-2D18 C6-2D19 C6-2D20

6.2.5 老鷹

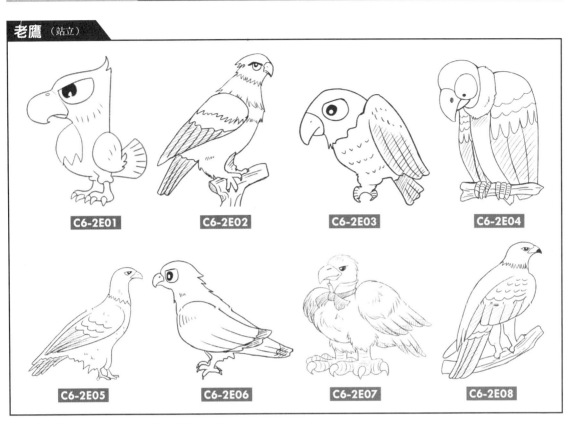

C6-2E01

C6-2E02

C6-2E03

C6-2E04

C6-2E05

C6-2E06

C6-2E07

C6-2E08

老鷹（飛行）

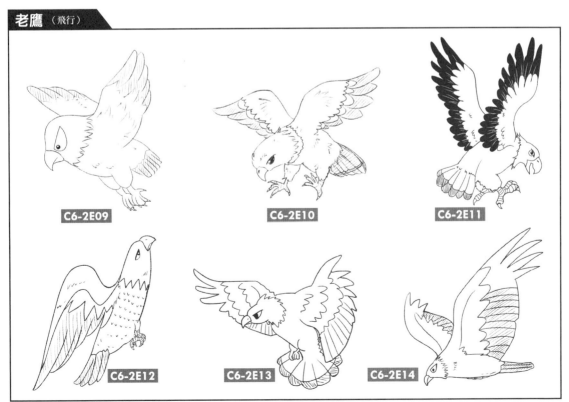

C6-2E09

C6-2E10

C6-2E11

C6-2E12

C6-2E13

C6-2E14

chapter 6　Q 版 動 物

水生動物

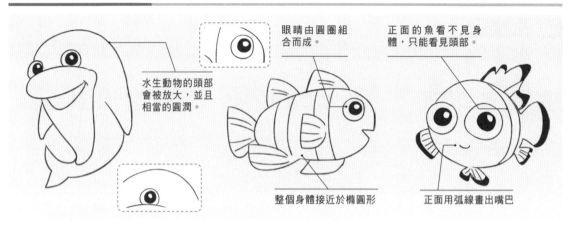

水生動物的頭部會被放大，並且相當的圓潤。

眼睛由圓圈組合而成。

正面的魚看不見身體，只能看見頭部。

整個身體接近於橢圓形

正面用弧線畫出嘴巴

▲ 各種水生動物的表現

6.3.1 鯨魚

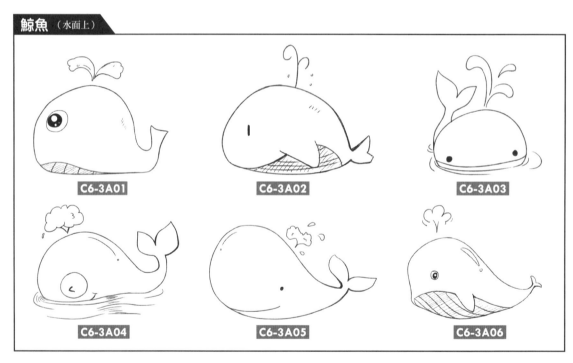

鯨魚（水面上）

C6-3A01

C6-3A02

C6-3A03

C6-3A04

C6-3A05

C6-3A06

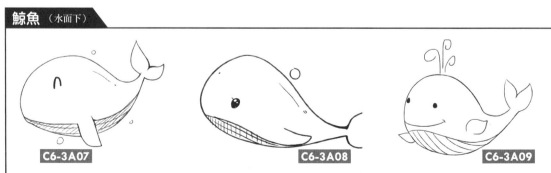

鯨魚（水面下）

C6-3A07

C6-3A08

C6-3A09

6.3.2 海豚

海豚（水面下）

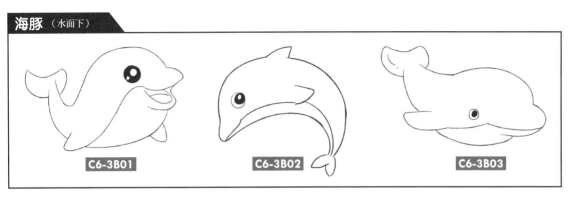

C6-3B01

C6-3B02

C6-3B03

海豚（跳躍）

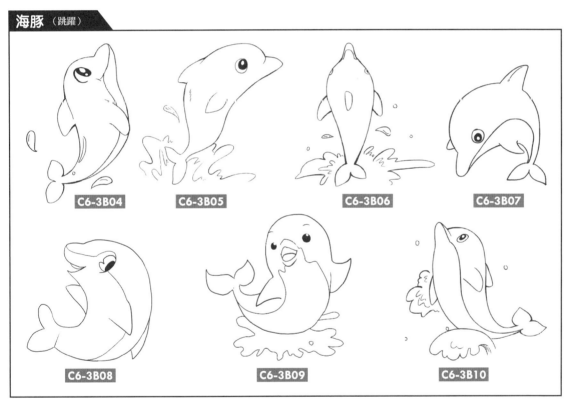

C6-3B04

C6-3B05

C6-3B06

C6-3B07

C6-3B08

C6-3B09

C6-3B10

海豚（擬人化）

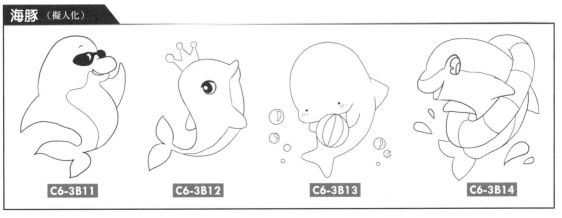

C6-3B11

C6-3B12

C6-3B13

C6-3B14

6.3.3 鯊魚

鯊魚（驚）

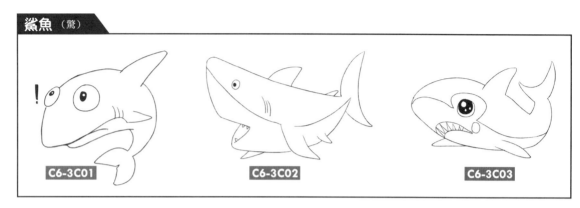

C6-3C01　　C6-3C02　　C6-3C03

鯊魚（笑）

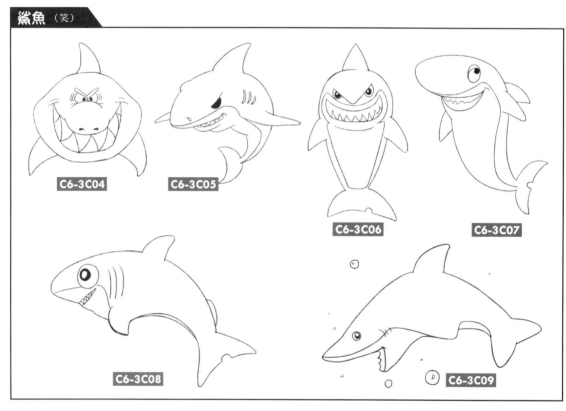

C6-3C04　　C6-3C05　　C6-3C06　　C6-3C07

C6-3C08　　C6-3C09

鯊魚（兇）

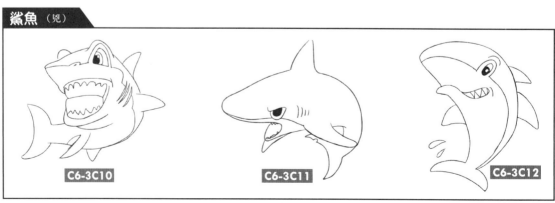

C6-3C10　　C6-3C11　　C6-3C12

6.3.4 海馬

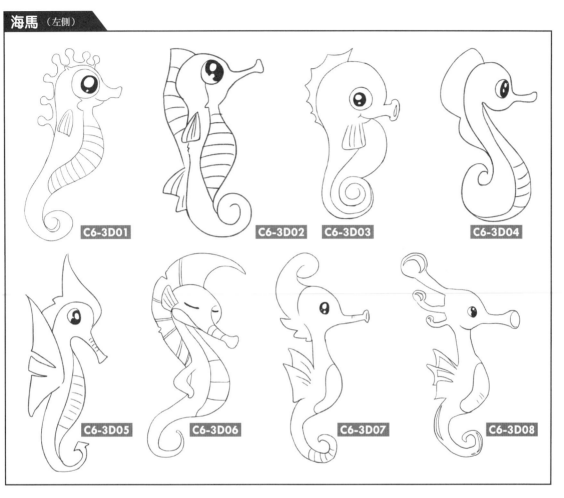

C6-3D01

C6-3D02

C6-3D03

C6-3D04

C6-3D05

C6-3D06

C6-3D07

C6-3D08

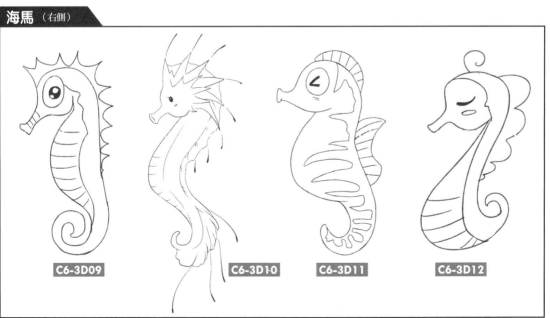

C6-3D09

C6-3D1-0

C6-3D11

C6-3D12

chapter 6　Q 版 動 物

255

6.3.5 小丑魚

小丑魚（正面）

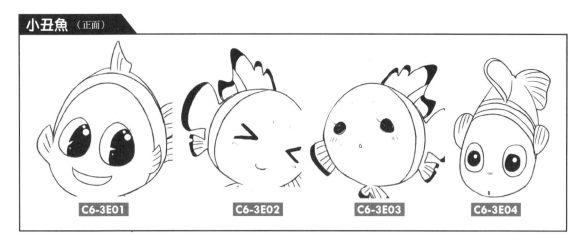

C6-3E01　　C6-3E02　　C6-3E03　　C6-3E04

小丑魚（半側面）

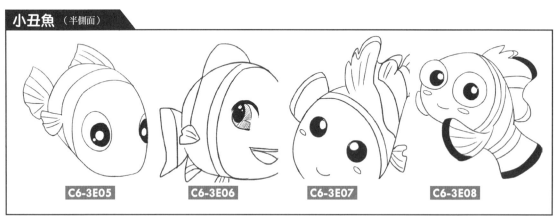

C6-3E05　　C6-3E06　　C6-3E07　　C6-3E08

小丑魚（正側面）

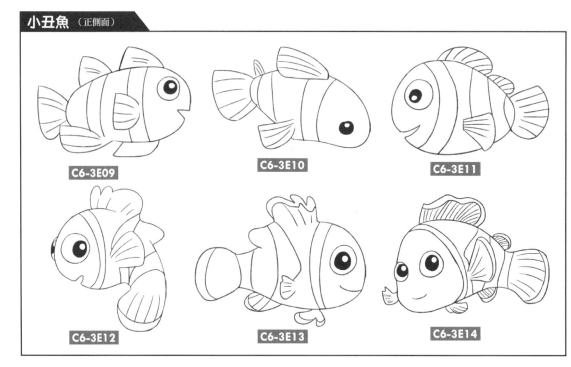

C6-3E09　　C6-3E10　　C6-3E11

C6-3E12　　C6-3E13　　C6-3E14